从法度到意趣

千唐志斋隋、唐、宋志书精粹展

河南省文学艺术界联合会
河南省书法家协会 编

河南美术出版社
·郑州·

图书在版编目（CIP）数据

从法度到意趣：千唐志斋隋、唐、宋志书精粹展/河南省文学艺术界联合会，河南省书法家协会编． —— 郑州：河南美术出版社，2024.4

ISBN 978-7-5401-6608-3

Ⅰ．①从… Ⅱ．①河… ②河… Ⅲ．①汉字-法书-作品集-中国-隋唐时代②汉字-法书-作品集-中国-宋代 Ⅳ．①J292.2

中国国家版本馆CIP数据核字(2024)第080600号

本书编委会

主　　任：方启雄
副主任：李　明　吴　行　米　闹
撰　　稿：陈花容　王向宇　裴志强　王怀阳　马金波　邓盼盼

从法度到意趣：千唐志斋隋、唐、宋志书精粹展

河南省文学艺术界联合会
河南省书法家协会　编

出 版 人	王广照	
策　　划	谷国伟	
责任编辑	庞　迪	
责任校对	王淑娟	
装帧设计	杨慧芳	
出　　版	河南美术出版社	
	郑州市郑东新区祥盛街27号（450016）	
	0371-65788152	
发　　行	河南新华书店	
制　　作	河南金鼎美术设计制作有限公司	
印　　刷	郑州印之星印务有限公司	
开　　本	889 mm×1194 mm　1/16	
印　　张	19.5	
字　　数	215千字	
版　　次	2024年4月第1版	
印　　次	2024年4月第1次印刷	
书　　号	ISBN 978-7-5401-6608-3	
定　　价	146.00元	

从法度到意趣

千唐志斋隋、唐、宋志书精粹展综述

<div style="text-align:center">一</div>

作为中国传统艺术门类之一，书法同其他艺术形式一样，在不同时期呈现出不一样的审美旨趣，这是不同时期经济、文化、政治在书法上的体现。也正是不同时期的不同审美，才构成了斑斓多彩的书法史。

"晋尚韵，唐尚法，宋尚意"作为书史上晋、唐、宋三代书法审美的总体概括，实际上是由清人明确提出的。

清代冯班的《钝吟书要》中这样说："结字，晋人用理，唐人用法，宋人用意。用理则从心所欲不逾矩。因晋人之理而立法，法定则字有常格，不及晋人矣。宋人用意，意在学晋人也。意不周匝则病生，此时代所压。赵松雪更用法，而参以宋人之意，上追二王，后人不及矣。"王澍《翰墨指南》云："晋人书取韵，唐人书取法，宋人书取意。"梁巘《评书帖》："晋尚韵，唐尚法，宋尚意。"周星莲《临池管见》曰："晋人取韵，唐人取法，宋人取意，人皆知之。吾谓晋书如仙，唐书如圣，宋书如豪杰。学书者从此分门别户，落笔时方有宗旨。"刘熙载《艺概·书概》曰："论书者谓晋人尚意，唐人尚法，此以觚棱间架之有无别之耳。实则晋无觚棱间架，而有无觚棱之觚棱，无间架之间架，是亦未尝非法也；唐有觚棱间架，而诸名家各自成体，不相因袭，是亦未尝非意也。"

清代的书论家站在历史的高度，以独到的眼光、敏锐的视角和高度的概括性，总结了晋、唐、宋三代书法的审美旨趣，并被后世奉为确论。实际上，以今人的眼光来看，"韵""法""意"也确实代表了三代书法的总体风貌，并由此产生了今人对当代书法总体审美的思考。

不管是"尚法"，还是"尚意"，都是书法在不同时期表现出来的不同审美风尚。而这不同的审美不仅在纸本墨迹中有着充分的体现，在墓志书法中同样表现得十分明显。

墓志作为丧葬文化的重要组成部分，在古代社会有着十分重要的地位。书法是墓志的重要内容，古人"视死如生"的观念，也使墓志的"撰文"和"书丹"显得尤为重要。书丹者的身份涵盖了当时社会的各个阶层，既有主流社会的名流大家、皇亲贵胄，又有民间社会的布衣处士、底层文人。所以，墓志书法在一定程度上更加全面地展现了当时书法的真实状态，是全面了解古代社会的一个切口，且有些墓志出土较晚，具有"证史""纠史""补史"的作用。

二

开皇九年（589）隋文帝杨坚灭陈，一统天下。隋代政权的建立，结束了十六国的混乱局面和南北朝的分裂状态，使国家复归统一。隋代虽然立国仅30余年，但其历史地位却不容忽视。从书法的角度审视，可谓上接北朝，下启三唐，具有特殊的历史地位。隋代甚重文治，优礼学者，曾"诏购求遗书于天下"。此间南北书风相互融合，北朝时期峻荡奇伟、跌宕开张的书风逐渐变得中和规整、严谨端丽，隋代墓志就有很多此类风格的作品，这些为唐代"法度"的确立奠定了基础。

唐代经济发达，国力雄厚，思想开放，又加之帝王甚好书法，使得书法一艺在唐代迅速发展，呈蓬勃之势。初唐太宗李世民甚重文艺，尤敬名贤，万机之暇，留心翰墨，尝以金帛购求王羲之书迹，并亲自作《王羲之传赞》，且在书法上身体力行，首次将行书入碑，开创一时之风。上有所好，下必甚焉，加之"唐以身、言、书、判设科，故一时之士无不习书"，唐人习书遂蔚然成风，欧、虞、褚、薛、颜、柳等，名家辈出，终于形成雄视古今的一代书风。其实，"初唐四家"中，欧、虞、褚三家都有仕隋经历，他们的经历，本身就代表着书法从隋至唐的演变过程。最终盛中唐颜真卿的雄秀独出，使书法风格由初唐的方整劲健走向了雄浑厚重；及至晚唐柳公权的绝唱，使唐代楷书最终法度完备，成为书史高峰。

实际上，宋代之初，"以书取仕"标准的废除，以及官吏考绩对书法的要求不复存在，使得宋初书法发展步履维艰，并且出现了宋代特有的"趋时贵书"现象。以苏东坡、黄庭坚、米芾为代表的书家的崛起，标志着宋代书法的复兴。作为一代骄子，在唐代"尚法"高峰面前，他们是不甘"步人后尘"的。通过知己知彼的权衡，以及不遗余力地实践思考，他们最终突破唐人的樊篱，闯出了一条"尚意"的路子，顺接了唐代"尚法"的风尚。而这条路子的思想根基，就是禅宗。禅宗，作为佛教的一个派别，起源于唐代中期，发展到宋代，已经成为在士大夫间盛行的宗教，甚至转化为士大夫阶层的人生哲学和生活方式。禅宗思想对宋代的文艺有着深远的影响，宋代文人画讲究逸笔草草，不求形似，意在能体现幽远静虚的意境之美，与禅宗"得诸象外""空"的追求一脉相承。以苏东坡为代表的宋代书家崇尚"我书意造本无法，点画信手烦推求"，追求书法的"无法之法""不工之工""放笔一戏"。苏轼的《题笔阵图》有言："笔墨之迹，托于有

形，有形则有弊……不假外物而有守于内者，圣贤之高致也。""不假外物""有守于内"便能得"圣贤之高致"，说明宋人更注重内心情感的表达，注重真性情的体现。禅宗教义中视人生如梦幻，强调一切现实问题的解决无非是自我心理的调节。这一思想与士大夫在民族矛盾和官场腐败中需要心灵慰藉的心理相适应，所以，他们的笔下就显示出随性、适意、自由的情感宣泄，这成为宋代"尚意"书风的独特审美内质。

三

"唐尚法，宋尚意"这一审美的提炼，自清后逐渐成为人们对唐宋两代书法审美特征的共识。不管是"尚法"，还是"尚意"，都是当时社会政治、文化思潮在书法审美上的体现，也是两朝书家在书法实践上不断努力、开拓创新的结果。"法"是"意"的对立面，如果追求"意"的畅达，势必要摆脱"法"的羁绊。相反，如果追求"法"的严谨，那么就必然无法表达"意"的自由。不过，"法"也是"意"的基础，如果没有"法"的规约，便没有"意"的表达。宋人"尚意"并不是对"法"的摒弃，相反，是在对"法度"高度理解的基础上，更加注重"意趣"和一己化性情的表达，两者并不是完全对立的。

法即法度，就是规范、标准，也指蕴藏在事物中不容改变的道理和必须遵循的法则。法度又指法令制度、法则、秩序和行为准则。《尚书·大禹谟》曰："儆戒无虞，罔失法度。"《史记·秦始皇本纪》曰："古之五帝三王，知教不同，法度不明，假威鬼神，以欺远方，实不称名，故不久长。"在书法中，是指必须遵循的书写规范和结字规律，往往像法律制度一样不容触犯，一旦改变法度，就会变得意味全失。在唐代的书法作品中，特别是被后世尊为典范的楷书作品中，我们能体会到其法度的森严，技法的完备和严谨，犹如律法，一点一画皆有所在，稍有变动，便会意味迥异，不成其书。它给后人建立了一种难以超越的法度秩序。所以，唐楷往往给人一种大唐气度和庙堂之气。《顺节夫人墓志》《袁公瑜墓志》《王善通墓志》《崔藏之墓志》等都是体现唐代楷书严谨法度的墓志书法精品。

而"意"，指意趣、意境、意蕴，是字里行间表现出来的神采和气息，是创作主体性格、情感、审美的体现，也是书家最为自然真实的生命状态。"尚意"就是注重书家主观情感的作用，追求创作心态的自由。"尚意"书法理论，追求"无法之法""不工之工"，主张"放笔一戏""信手自然"。以苏轼为代表的宋代书法家主张以自然的心态来表达自己的个性和审美，认为书法应该注重情感的宣泄和意趣的抒发，而不是单纯追求技术的精湛。尚意书风就是崇尚书写者的情感、意趣及个性的书法风格，其书法风格自然流畅、飘逸婉转，注重字的结构和笔画的形态，是一种追求个性、自由和自然表现的精神外化。此次展览所选宋代墓志虽然不其著名，但从艺术价值来说，绝对不输当时名家。比如《牛孝恭墓志》《范子舟墓志》《苏澄墓志》《苏澄妻李靓仪墓志》《魏孝孙墓志》

《魏宜墓志》等，均为具有较高艺术价值的宋代墓志书法精品。

由"法"到"意"的审美转换，体现了唐宋两代社会风气的丕变和书家思维方式的转变，也是两代书法家人生观、世界观在书法上的体现。

四

中国书法的发展虽然在不同时期有着不同的审美旨趣，表现出不同的风格特点，但他们之间又不是截然断裂的，往往有着紧密的内在联系，这也是中国书法发展的内在规律。"从法度到意趣——千唐志斋隋、唐、宋志书精粹展"精选了千唐志斋所藏墓志90方，其中隋志10方，唐志30方，宋志50方，意在通过展示墓志拓片的方式，使观者了解从"法度"到"意趣"的审美变化过程。而把10方隋志也纳入此次展览当中，主要是为了从纵深方向展示"唐法"形成的过程。隋代一统天下，南北书风随之融合，渐趋中和，其书法具有承上启下的重要作用。就馆藏隋代墓志而言，已见"唐法"之先声，这从《杨文思墓志》《杨孝偡墓志》《元祎墓志》等隋代墓志精品中可以窥见。

另外，在古代，墓志的制作是一件十分严肃的事情，墓志的形制和书写都有比较严格的要求。从字体上看，主要以正书为主，以示庄重。隶书、篆书次之，也有不少行书，甚至有草书入志的情况。而墓志盖，多以篆书为之，故称"篆盖"，当然也有以楷体、行体书志盖者。宋志中不少墓志志题以大字楷书或篆书书写，类似志盖，如《陈夫人铭》。另外，宋代墓志的形制也从唐代的正方形变为长方形，体现出唐宋墓志形制上的一些变化。

不管是以历史的眼光审视，还是以当代视角分析，唐、宋两代书法特征确实呈现出"唐尚法，宋尚意"的审美特征。作为古代书法的重要载体，墓志真实地保存了古代书法的真实面貌，因为墓志存于地下，又依附于坚硬的石质，往往保存良好。从书丹者身份来看，既有处于主流社会的相国太尉、书坛名家，又有名不见经传的处士名流、布衣庶民。出自古代社会的不同阶层的作者能够更加全面、真实地表现出古代书法的基本生态，是研究古代书法最为真实的资料。

举办此次展览的另外一个目的，除了直观展示唐宋书法由"法度"到"意趣"的审美转变过程、一睹两代墓志书法的精彩之处，还意在挖掘千唐志斋的文化价值，推出千唐志斋墓志经典，树立千唐志斋文化品牌，为弘扬古代书法艺术做出贡献，同时为当代书法的发展提供借鉴和思路。

裴志强

2024 年 4 月

备注：由于幅面限制，本书在配有整体墓志拓片的基础上，对拓片局部进行放大，以便读者欣赏、研习。

目　录

隋代

唐代

宋代

附千唐志斋之外代表性墓志

隋代

元祎墓志

　　《元祎墓志》建于隋大业五年（609），现藏千唐志斋博物馆 3 号窑洞。志石保存大体完好，少部分字体略有残损，但基本不影响释读。元祎，北魏皇族后裔，仕于周隋之世，为官政教严明，治家恪守孝悌。书风端庄秀挺，骨力洞达，颇具北魏之形质，是较为典型的隋代书风，又具独立之风神。与隋代具有代表性的碑志如《龙藏寺碑》《董美人墓志》相较，其拙朴峻拔之处犹有过之。体取纵势，字形方正，敛左右伸张之势，点画之间茂密，而整体舒展空灵。体正而不板结，势收而不涩滞。自然生动，凝重挺拔，有伟岸之态。该志书体处于由魏碑过渡到隋楷的转折期，方正平直、瘦劲端丽，开唐楷字体端正、法度严谨之先河。

雄俊絕於同年祢志殊於殊姓祖束陽王榮調高先悟學博時英松

之風量讚維城之道恭慎周開府儀同三司新盧川諸軍

皇祖天地稟質運同乾坤武國並宣宗由府壯辰官以英才而棋州諸軍忠孝

論直遷年臣子之事者也天和之年周大冢宰之壯稱父諒在故能苟立公為親信

餘路宛州以雄畧鎮兩邁年我軍都轉授家軍左大家儁之壯父諒始引別公宣政元年上當

事溫州判史十五年除德州諸軍諸軍事德州判史判史天業三年授溫州諸郡虎

諫年授朝散大夫公伯居官清直政教嚴明倍有五大夫授民歷郡縣

泳以冬十二月朝而天子定居監及我都威儀濟彌稱膏針藥不遠八月以

未拱八日切切旦旦壯笑乾坤源于洛浦貴自皇門英雄士載賢悟斯存人由道

大歎曰虹旗淡京城之日色銘曰俄於天災定於東都威儀俗有五大夫之容窆

切切旦之論之惟公念祖聿修厥德盡孝於父於維松秉心惟石經緯古今軍籠史

傲餘則勤思鍾銘切高鑴勒三其秉節維松秉心惟石經緯古今軍籠史

杨文思墓志

　　《杨文思墓志》是千唐志斋博物馆藏隋代精品墓志之一。《隋书》《北史》中都有杨文思的传记，然文字简略；此志以宏大的篇幅提供了翔实的材料，弥补了史书的不足。

　　《杨文思墓志》志石长、宽各 88 厘米，厚 10 厘米，志文共 43 行，满行 43 字，书体属隋代特有的精美小楷。杨文思，字温才，弘农华阴人，北周华山元公杨宽之子。志主卒于隋大业七年（611）正月十六日，终年 70 岁。其经历北周、隋这两个重要朝代，且因杨氏家族影响很大，故其墓志具有重要的史料价值。

　　《杨文思墓志》书法风格不激不厉，风规自远，志文洋洋洒洒，书者一丝不苟，刻工刀刀精细。笔画劲挺可喜，字字清秀可爱，秀而不媚，神气中含，貌似平淡，实则生动，无俗媚之态。结体于工稳平整中有少许动势，无刻板之弊，气格高古，神完气足。章法朴茂，字形大小一任自然，毫无"布算"之嫌。虽没有书者姓名，但亦属隋代墓志之上品，是学习小楷极好的范本。

陳貞以勳授上儀同三司改封孔寧縣開國四年從周陳王攻河陰于城五年隨桂國鄭公攻晉州城其年又戰於河橋葦蕩名

劉亨作楗之麾圍墟公隨宋之師改封孔寧縣四年從周陳王玫河陰于城五年隨桂國鄭公攻晉州城其年又戰於假捕胡莘身

奉徇國庫之捨狄日僞突公隨楚同三司相改封河公破賊於晉壽邵公人劉疑元年在河橋葦莘名

破之尋徵朝召僞劫左史時路子共管之栢招王公左破於博井武公督可以止分周奋接境愈疾六年玫晉州城其本又戰於

放命招鄢邑嘉城終軍刺史拒臨三田卒左陣橫動斬三范之夫婁覘王儀右之其井突代執勤上李至又隨檀公堪能胄鄭

戴又令尋徵果州刺史敕持節元帥萬民毒紂二儀流本同崔賢之本突陳光執之勤上李毛至三堰惚公管栢王諡清河玫賊於

積善餘慶父皇帝臨史弘民幼伏皇帝封洛川縣共公大本上玄邑封戶軍靈宇故父徵大述從開府傾府垣卧塚追鯉魚柵宣人劉

道正平李郡公懷邑懷城父著戰役之敗剌史持歭振扇下大薾之鄢象王儀右之其井突代執勤上毛屯至三堰惚公管栢王諡清

使巡從撫軍表令公誠善壽二千戶授十四本使持節元鄢典授魏皇上劾湥元帥干近郎公釜討高祖遷城上公玫埸至二堰惚公管

王思于江都宮也新政王憂目是泣談鄭伯襄州魏皇上劾湥元帥開國公大將軍上玄邑對戶軍授靈宇又重道開府下傾民見破周之

文章者之斯悼咸加瞻珠七都陪益邁逐比禮東流民賞四茲剌州史继聖遠驅如正啓遍俗格碑上國大奉上灵感位又徵大述從定元破

驾子藏之德無衡學以少長不二太歲癸正亮三月乙懷始夜寧廿八日壬寅之所立磝身治楷家君之邑道愛丹七雖疾就拜即興未府藏物切施行其民

慎子測之德無衡學以少長不太歲癸酉三月乙懷始夜寧廿八日壬寅遷窆于華陰縣之長楷家君之邑道愛丹七雖疾就拜正月南宮奴移武邱嫉行行行

揚宿之霧泣以九市之太枯枏之攛式光沈壤寧廿八日東壬寅遷窆于華陰縣之君子尚食直長風承家訓載傳仙門範之流照温楷澄淥未

遵之摩勢克荷之攛式崇滔令孝悃問無偶銘作鎮於馬公公陝地美核楡人高琬琰震柔四軍武藏二公經政外咨問

訓正直面家風潼固設設讚鬱甚滔孝潤漸目高明有融於馬公公陝地美核楡人賳殉既補令專仁五千謀入十萬横魂易感

戎律役丹表惟生班帝喉間出芋篆銘蓋功孝悃誠明此銘作以勵節孝以揚名佐蕃出撫受令專仁去曰馬山歸遊

逝水頻縮追鄉山霆霩春物芳菲長霹曰井邑千騙扉子徐萬石室傳鍾鼓門羅榮戰丹鵾吉去曰馬山歸遊魂易感未

杨瓈（文邕）墓志

　　千唐志斋博物馆藏《杨瓈墓志》在弘农杨氏家族墓志中有重要的研究价值。《杨瓈墓志》长52厘米，宽53厘米，厚7.5厘米，志石整体保存完好。杨瓈，字文邕，弘农杨氏越公房，杨钧之孙，杨俭之子，志文中称其"器宇韶邈，风调清举"。拜匠师大夫，膳部大夫，封爵广平县开国公。又奉命出使南陈，颇有外交才能。杨瓈于《周书》和《北史》均无记载，因此《杨瓈墓志》既可补史阙，又能丰富北周杨氏家族的资料。

　　《杨瓈墓志》书刻于隋开皇十一年（591）。隋朝虽只有短短三四十年，但其在书法发展过程中起到了承前启后的作用，为唐代楷书法度化奠定了坚实的基础。此方墓志体现出一定的书法法度，结构方正精美，秀润挺拔，骨力洞达，神气外露，爽爽有风神，与唐代褚遂良之书风有暗合之处。点画铁画银钩，精致劲健，书刻精美；线条方圆互见，爽利痛快，入木三分，富有弹性；横、竖平直有力，竖钩多呈圆弧，飘逸而寓刚劲，具有很强的艺术表现力。

周故開府儀同三司膳部大夫楊公墓誌銘

公諱盼字文邕恒農華陰人也昔函岐之地攝緒開湄汾
晉之閒夵圭命氏自斯厥後不殞其業祖釣司空文
父伶雍華二州刺史開府莊公並紆武譽宣雅俗貺公
而高堂降靈大河流祉慈秀氣生岫異才器宇萬石得風
調清峯幼傳早智之名少擅無雙之譽孝乎惟孝
其家乾爻乎兄弟第二方謝其門則釋褐內書舍人便繁禁
內軒陛生光轉納言上士除宣納上士遷匠師大夫從使
大夫滔滔江漢彼有人焉為鳳舉鷟揚理歸英後乃授使
部大車騎大將軍儀同三司駙騎陳大使州響博通平仲敏
持節車騎大將軍儀同三司駙騎大將軍開府儀同之
給延譽之美何媿古人除使持節驃騎大將軍開府儀同
三司封廣平縣開國公開閣命寶分珪建社更名冠蓋之
里重闉幡旗之路但襄蘭欲循遇秋風而落彩月桂滿
隨浮雲而隨開皇十一年歲次辛亥十一月廿四日薨
乎京師以隨開皇十二月十八日歸蔞
校華陰縣東原恐藏山忽徙曲池已平迺漠金石樹之風
聲其銘曰
杰泉之胄清德餘風珠淵玉崑桂薄蘭蕪先生民俊是日
良弓弱撫通理早擅神童爰輕流潤懸河不窮濯纓來仕
密勿皇宮登高然賦秉軒立功青縟容喬蒼玉玲瓏人生
謚幾物有窮通俄從異世門閭遂空山泉幽咽隴樹青葱
千秋万祀高名未終

父儉雍華二州刺史開府莊公並經文緯武譽宣雅俗照
而高堂降靈大河流心稟慈秀此異宇韶邁風石得
調清拳幼傳早智之名少擅英雙之譽惟孝萬繁禁
其家範灰乎兄弟二方謝其門則釋褐內書舍人便
內軒陛生光轉納言上士除宣納上士遷匝師大夫從使
部夫夫滔滔江漢彼有人焉為鳳舉揚理歸英俊乃授使
持節車騎大將軍儀同三司駙陳大使卅響博通平仲仢敏
給延譽之美何媿古人除使持節驃騎大將軍開府儀同
三司封廣平縣開國公開閣命賓分珪建社更名冠蓋之
里重闈幡旗之路但蓑蘭欲循遇秋風而落彩月十八日桂將滿
隨浮雲而掩色春秋卅有二以建德六年正月十八日歸蔑
乎点師以隨開皇十一年歲次辛亥十一月廿四日歸蔑
於華陰縣東原忽蔵山忽従曲池已平邇弹金石樹之風
聲其銘曰
点泉之胄清德餘風珠渊玉嶺桂薄蘭蓑克生民俊是曰
良弓弱摽通理早擅神童灸輒流潤懸河下窮濯纓来仕

梁寂墓志

　　千唐志斋博物馆藏《梁寂墓志》为中华人民共和国成立后新收藏品，志文计631字。隋代传世碑志，既见北朝风貌，又启唐人规模。足见书法之变与时相应。梁寂，荆州安定人也。德行有闻，屡从征辟，先后为主簿、功曹。北周灭北齐后，迁居洛阳，隋文帝时期，拜为义兴县令，又除阳城县令。为官时政绩昭著，清白有闻。

　　此志未署书撰者姓名，书风具有明显的北朝墓志遗绪。石面略有斑驳残缺，然未能掩其光华。书法结体楷隶相间，时见奇趣，具有明显的由隶向楷发展过渡的书写意图。结体险正相间，点画颇具拙朴之质，参差呼应得当。字距行间大小轻重相宜，进退揖让，生动活泼，可见书者功力之深。虽未署名，亦足传后世。

城縣令梁府君墓誌銘

君諱□字山行本□□□□氏人也□衝□□
大□之下建國少梁□□□□舉仁積德重觀□□□□立□
未□司徒左長史□□大夫辟立□□
祖□南廣州刺史□□□□□毛□□□□□
孝□周□禮義孫松特□朝□□風神□其風□
瀰變色楊檀銀鉤□眼如懸鏡巷門承嘉□親友驚其□□
清高衛鄴恩烈居□之妙□遠思雲飛金石洞開懸榆俊□□□
名行辟為主薄襄城王臨政仍輔功晉邸非東清都尹□公□□□
同武章車□□□如風逼闇俗厚嚴嚴□佽驅下事又為法曹□事□□□
獨與君平四文收羅目□□□從發屣□□□為法曹□事直繩不□□□
鑒異多俠淫祠頹垣永□□義興縣令小冠從政大祭□□□
度透郢州陽城縣令驅□輪北□□自南攀轅□□雨不遇無復□□
安仁愛之道鳴琴不待一踐陰堂之與返□□之魂秋□□□□
朝□□何夜丹治□無聲百里師其光量四民□□之路佛藏□□□
開□□世日□宦於洛州河南縣之□豐京□□□□神□□
月之風□其銘曰□酉葬於洛州河南縣之□風□里□□□
樹□□十六年二月□□□□□□□□□□□
□既□□□種鳳鵷撮□□□□林榮岸其德不渝□□□□
仁義□難測邈乎道廣州郡之藏柯秀出風流冻□□□□
□□□難測邈後社安陽立□□□□□□□□□
□驅□□□成狸□□□林寒篇瑟春秋□□□□
□□□□夕蓁芒□□□□□□□□□□□
百齡已□萬事俱□野□□□□空懸曰□

變色獨檀銀鉤之妙回以香名自遠置邸非速清都尹既

行辟為主薄襄城王臨政仍補功曹晉仲舉懸輪俊民革己

高衛恩就烈居洛陽為洛州務欽馭下潭之車幸絕登不機

武車惡如風還聞偣勒授厚開皇四年又為法曹參軍事宜繩不

君興幸洛收羅繒紳絕永永州義興縣令小冠徒政大察臨郡之

遷洛州陽城縣令駈輪北上翻飛自南攀轅醫躄暴雨不過無復

之道鳴琴目治授鼓無聲百里師仰其光景四民承其旁蔭神志

之聲何夜丹不待一踐陰堂之與莫返豐京之魂春秋六十一

六年八月世日空宅於陽城縣之府以十七年歲次丁巳一

十二日乙酉葬於洛州河南縣之比風貌節

既有珠潤林榮岸其德不渝氣善署里幡戟開衢我承

既龍種鳳鵾撈掌不霽道廣羽郡之藏風流庭茲少汙穪天孝悌善率由

義斗湛然難測逈號虎成狸俊儀配社安陽立翔帶地不留讓夫敬

齡己頭萬事俱畢野夕蓉芒林寒篇瑟春秋非我空懸自日

杨纪墓志

　　《杨纪墓志》现藏千唐志斋博物馆，属中华人民共和国成立后新征藏品。志石保存基本完好，书法、刻工俱精美，是隋代墓志中的上乘之作。杨纪，弘农杨氏越公房，父杨宽，祖父为北魏侍中、司空杨钧。杨纪仕周、隋两代，功名显赫，官至荆州总管。位望优崇，"以德导民，推诚化物"，颇有政声。

　　隋朝统一天下后，南北书风渐趋融合。总体呈现峻严方饬、平正和美、清雅静穆之风格。《杨纪墓志》上承北周、北齐时"平画宽结"之特征。笔画瘦硬方峻，挺拔秀朗。结体谨严，笔法精湛，表明楷书至隋已经是非常成熟的书体。当时国子监设有书学，吏部取士还有书科，对推动隋朝书法发展意义重大。斯志楷书书风遒劲，为初唐欧虞书风之发端。

大隋使持節上開府儀同三司荊州摠管上明恭公楊使君之墓誌

定

四年龍驤華山郡開國公邑二千七百戶起家為右侍上士業隆堂構任切門

階豪未始薨已見捎雲之質翻端初矯便有博風之勢授大都督右游擊上寵車達

德元年授使持節魯山車騎大將軍儀同三司顯命光州戎章允貴加上節蓋之儀同三

服之禮卿華除資州山防大將軍儀同三司錄授視前重禮備而興異為皇

代宗同美俄授昔肜伯之州諸軍事轉安州刺史以穆郿之任居大任漢王室即起復諸公雖金賜

元正年少卿俄授昔肜伯之在隆周宗姻熊州刺史郿六條居任不輕大夫但尋即起諧公之高視逾三

無給公歔黃門替惟屐摳禮部尚書又為熊州刺史丁艱去大任漢王室即起復雖金賜劍宗正正禮但恩

斯重池襟帶荊荊門退阻表裏慎密關通內外之會譽望夕之光宣拜授上開府戟儀居同十任三司餘隆

藥蘇公歔黃門替惟屐摳禮部尚書事起軍事熊宗正改封璨門執戟儀即起諧公之金奪前正禮而

代宗同美俄授昔肜伯之州諸軍事轉安州總管司雖顯命光州戎穆正改去任大漢王室克復之儀同三

宗正少卿俄授昔肜伯之州諸軍事起又為熊州刺史郿之任居大任不輕大夫加上章允貴盖之儀同重

節總管荊荊門都督鄂岳之澧朗辰九州一都諸軍事往之宣拜授上開府居儀仁壽同三司隆餘

覃江沲澤漸雲夢灭非金非石莫或見其久長摭荊改刺州刺史非才勿居德導民生若浮化誠推二年授宗正

斯池襟帶荊荊門退阻表裏慎密關通內外之譽望夕之光宣拜授上開府戟仁壽三年隆二餘

無重公歔黃門替惟屐摳禮部尚書事起軍事又為熊宗正改封璨閨夕拜改璨封上門執戟府儀居同三司草

藥蘇公歔黃門替惟屐摳禮部尚書家起軍事起宗正改封居任大漢王室克復諧金視草奪前重禮備而

漢池襟帶荊荊門退阻表裏慎密寢家尚書書事又熊州刺史丁艱居大任不即起復雖金賜宗正正禮但

節總管荊荊門都督鄂岳之澧朗辰九州一都之軍事俞光宣拜授上門執府儀同十八雖金餘宗正禮賜

斯無重公歔黃門替惟屐摳禮部尚書事俞望閨少卿丁改璨封上明郡公之任十八雖金賜劍宗正正但恩

代宗同美俄授昔肜伯之州諸軍起宗正改璨正改刺史以穆州刺郿之六條居任之虞部戎戎章允貴加上章重

元正年少卿俄授昔肜伯之在隆周宗姻熊州刺郿之六條居任之虞部居任不輕大夫加上儀逾三重

服之禮卿華除資州山防大將軍儀同三司錄授命光州戎戎允貴戒夫加上章允貴盖之儀同三司儀同重

無給公歔黃門替惟屐摳禮部尚書事又為熊宗正改封居任大漢王室克復諧金視草奪前重禮備而興異

斯重池襟帶荊荊門退阻表裏慎密關通內外之會譽望夕之宣拜授上門執戟居漢王即起諧公之金視前重

漢池襟帶荊荊門退阻表裏慎密山川一通都之軍事俞往之宣德導民生若浮疾薨年推二年授宗正少

無重公獻黃門替惟屐摳禮部尚書事俞望閨夕拜改璨封上明郡戟居漢王室即諧之金賜劍宗正正禮故恩

斯隆台儀已峻虔泰思儉陞戟便弥慎民譽國華

肅鴻翮問望優顯徽章崇進侯服斯隆台儀已峻虔泰思儉陞戟便弥慎民譽國華

杨文懿墓志

　　千唐志斋博物馆藏隋《杨文懿墓志》，建于仁寿四年（604），属中华人民共和国成立后新征收藏品。志主杨文懿，弘农杨氏之后，祖父北魏司空杨钧，父为左仆射、太子太傅杨元公。志主颇尚经史，尤工骑射，以门荫解褐匠师上士，入隋官至大都督、内史通事舍人。

　　该志石保存完好如新，字口清晰，刻法精熟，楷书点画入微。用笔轻提轻按，爽利精纯，简约灵动，略见魏志遗风。单字界之以格，体现极其严肃恭谨之创作态度。结字宽博，波磔之间时见隶意，严谨中正，属隋志楷书精品。

隋大都督内史通事舍人普安縣開國男故楊府君墓誌銘

君諱文遠字文遠恒農華陰人本名惠興皇朝膝王同字詔改焉其昌縣

懋緒明儀世胄冑兼才偉德冠時宗若孤四變方牧之嘉庸五陽刺火父元今闕

回以桀對太子大傅周大將軍少弈哀嗣于家譽益彰大御已泥州十九州總管贈華父母元稟將軍儀屬

疑左保射太傳周明帝嗣于家門哀嗣于家譽益彰

勅以丘為名迴以通事舍人尋遷安縣男有積喉辱內史通事舍人遷社之命諒在枕衾二年陳人進大

詔警頗尚經史手不及服哀嗣以足服哀嗣君頭風周勃州刺州總管蕭雍之儀屬

刺史衣繼光手尤工家謀著自圖圖可得而略也祖宗恭公魏方牧之嘉庸五陽刺火

帝心膂皇上道薄領賓大象二年第二兄賢哀元於孔甫遠才脁趨亦既引英儁調上士大丞玄相府上明公周靜帝登拔迺為大隋相府登歆義四年陳人進大

帝時竟燮及遂德雄舉舉於雅盡相霸鄴府上開府上明公周靜丞玄相府以足丘山

選時皇迥以少弈為字益擬倫於帝雅盡相霸鄴功勞之賞也益引英儁調上士大丞玄相府上明公

開皇元年改封普安縣男尋邊都人被服縟繰功丹殿功儀形音語高庸勳四年陳人進大

縣皆未遑改封仍佐縣男錫玉繹之共使陳力丹殿功之賞儀形音諒在枕衾二年陳人進大

都皆司馬男之任仍降補有穫喉辱內史通事舍人遷社之職雖累誤在物徵亦不嗚呼

載州哀直持擢奮有章金革無避君廩贈之內史通事舍人大都督男如故飛麾四年陳人

經直持擢奮東秉謹慎用密加以深明法律洞識情為方當恪入於門偵官茹感芩喜十

乎慮持擢奮東秉謹慎用密加以深明法律洞識情為方當恪入於門偵官

號直樂於昌衛里之傷民開皇九季夏四月廿二日遷疾霜雪未其惜乎豈開闖之運奉

己為也春秋世有七開皇家之令族华志萬慶吊栖遙疾霜雪未其惜乎

之武君然而一免不可再眼皇家之令族华志萬慶吊常待終斷亦不

哀之君然而身有七開皇里之傷民华志萬慶

丁酉玥公悲孝高人繫我同處總景三盛英紳職徇偶晚三已終

聖西河公悲孝高馳訣四知歇上堵藏將蓮搏育未鎬志事德眩大奄友辭寫

史積昌絹題素德有惕四知歇上堵藏將蓮搏育未鎬志事德

國於政當興人繫我同處總景三盛英紳職徇偶晚墨師帝佐官經邦

禮服從政當興人繫我同處總景三盛前舉未猖遠皇家受命王庐州刺

集族玄成相門惟棟幹惟繁我資乃瑶琚非驚寵孝實懿寵葆徒麻三已終

帝或循知理必搢謝觳後百齡誰先乃化夫昭昭之自日巖德修之長夜

左僕射太子太傅周大將軍少家宰二梁州十九州總管贈華陝

史衣繡光于世及服哀嗣于家督並望允德熙載君風厲勅峻神用

警頗尚經史尤五騎射周明帝雅相賞異許以國姻之謂若尼丘山賜

以兵為寢及逮德旌舉字蓋擬倫相於孤也既桑承姻之曰佇降蕭雍之儀屬

歲事竟襄褒讚賓門功深納務盡於孤也既桑引英僚調為大丞相府士大

時贄皇上道薄領大象二季第二兄上開府霸鄴盛引英僚調為英俊靜大

忠贄陝勤薄領大象二季第二兄上明公周靜大隋等連軟奉

開國邑男勤薄領大象二季第二兄上開府霸鄴盛為英俊調為大

皇元年改封普通事尋安縣男被服絳衣使陳力防功之賞也

智未裝改封之任仍降縣男被服重補內非由史恩澤遷社之命諒在庸勳四年陳郡

司馬末是改之之任仍降縣男勅留重補內史七季母憂去職誠乃枕苫如故飛纓覲親

伍階閣之臣任茲青蒲有穆族屑之用史通事舍人大都督男如故茹荼感慕十

衰希攉奪有章金革無加以君廬蹈讓王挈蓮推金周遺當悅遺忺赤忺絀蔕攀顏

憲持身東捺謹慎周密避以深明法律洞識情偽方當悅當慷誠入於門苦茹感慕

宣綏於昌儡奮逸翩於霄路嗟乎美志弗遂竟以免歸雖累誤在物庶幾不上在坊

自以寇一免不可再籠於是杜賓遊絕慶吊居常待終斯奄不上呼

為也州里之身有傷民青開皇家之令族志篤鄉四月廿二日遷疾卒於京師太平坊奄

之君然而身未服青紫名弗齒侯將逿昭世不其惜也植昆上儀同三季

武若春秋之世有七開皇家之令族志篤鄉四月廿二日選才無文武值開闢之運奉三

之君然而身未服青紫名弗齒侯將逿昭世不其惜也植昆上儀同盧州刺

西河公悲四羽之長歌痛三荊之永永載銘沈礎式播遺蹤其辭曰

酉朔廿四日庚申歸空于華州華陰縣東原舊塋禮也招昆上儀同盧州刺

杨孝謩墓志

　　千唐志斋博物馆藏《杨孝謩墓志》是弘农华阴杨氏墓志。志主仕于隋，葬于唐初贞观十三年（639），属唐修隋志。志文内容丰富，且涉及隋末杨玄感叛乱一事，志主的生平不见史传。志石长51厘米，宽50厘米，厚10厘米，整体保存完好。杨孝謩，字宝藏，属弘农杨氏越公房杨钧一支，祖父杨宽，父亲杨纪，在北周和隋俱为显贵。

　　《杨孝謩墓志》书风脱去北朝遗风，初具法度之美。整体上平整匀洁，行列整齐，属精心佳构。整体温婉秀美，清爽娟秀，空灵远逸，笔致轻盈，点画精美，结字清雅紧致，体现出书者高超的书法功力。本墓志刻工一丝不苟，最大程度还原了墨迹的神韵，不仅为千唐志斋博物馆所藏精品，也不失为书法史中的佳构，对我们全面认识书法史，尤其是隋代书法大有裨益。

故隨親衛楊公墓誌銘

公諱寶藏字弘農華陰人也其累葉三台名
鼎彝聯華曾祖釣魏司空臨貞茶公父
無資名備孝之道自家刑國若親衛宗已
礼付乘秀發器屬清舉以忠而能斷國傳諸史冊
仁總實賞感自以非本枝碩彥茂德備爲高門盛族榮衛
在長姬寶執感自以非本枝碩彥凌厲爲危邦之可驅除當時經明行備莫之必許
而從學至卅三不知天命有在平秋五十有六作終於欽州後之館九年公乃里非功之坐也
遺氏隨將爰及吉遷天子荒造亂離斯瘼與善降年何之後自五嶺以至三秦歲
播臚主薄而獲塋朔謂之歸而縱負萬里同志久浦以大唐貞觀十三年歲
榷膽瞻窒僅丹丹韋朔十四日甲申遷窆於華陰縣潼鄉原舊塋式播芳
籌報阻時交王晏谷門襲四賢家傳三聖問室有隆負荷斯益蟬聯踵武
獻乃爲銘曰
大尉佐時交王晏谷門襲四賢家傳三聖問室有隆負積善無替餘慶不
莫之與競其德退稱才子其惟安斯才下位仁清慈操履具章行學克耻邦貴危
已誕令德優遊高視安斯才已期仁風未展體具敦敦乃生有命富貴在天
相時踐武能愚瘁仲智免隆羊已位仁上善亂邦耻貴在危
樸帶逸翩邊天壯羊百越遊三秦遊煙平原落日攀援未已古屬長
方理量英藏器優遊高視安隆三秦遊煙平原落日攀援未已
時卜會其吉窆窀穸幽泉室荒徑生煙平原落日攀援未已古屬長
早祺

情陷壁以開皇十一年起家若親衛隨將季百六
冨且貴焉非其所好以高門盛族榮顯當時經明行備莫之或擬遂
雲執戟有感自以本枝碩茂倩為郎逍遙自得藏器晦迹時人許知
姪玄感自以本枝有在卒身負腰雄才九年謂公乃坐之遷今遷于
至十三年九月十日卒年六終於欽業大除身負雄才罪之
主簿奉愛及在昌齡天年子荒服始福邦竟作終於欽
隨將奉愛麋在弱齡遭家不造亂離斯疢與善久虛語屬隆平言
阻瞻望僅而從濟所謂孝悌之至通於神明者以從自唐貞觀十三年歲
為公月辛未朔十四日申申遷厝於華陰縣潼鄉原之舊堂武播譽
佐時文王受命門襲四賢家傳三聖問望有隆負荷斯盛蟬聯踵武
與競一其德是稱才子愧此山下子淇弘此仁清懿操履具童行學亢備識洽
誕令德遊高視安斯下位子淇弘此至德體慈上善邦亂貴危洽
量黃藏器優遊高視安隆于已期搏風未展氓生有命冨貴在天
踐舛武䭵愚祭仲智免隆于已期搏惟此孤嗣艱阻言旋淇安借有
逸翮遠天壯年百越造遷三秦覽怒惟此孤嗣艱阻言旋淇安借有

杨宏墓志

　　千唐志斋博物馆藏《杨宏墓志》长、宽各 40 厘米，志石整体保存尚好，部分略有残损，但基本不影响释读。该墓志建于隋文帝仁寿元年（601），在为数不多的隋志里面，其所呈现出来的书法面貌，完全能够名列上品。杨宏，弘农杨氏越公房杨钧之后，杨文立之子。北周时以门荫入仕，解褐宋王府参军。隋开皇初，补宗卫帅都督。志主善弓箭之艺，又涉猎诗书，有文武之才。

　　《杨宏墓志》纵有行，横有列，有细丝界格，纵横各 20 字，总计近 400 字。本墓志无书丹者姓名，这在隋志里面基本如此。志文书法具有明显的由隶向楷过渡的时代特征。笔法悠游不迫，带有明显的魏晋遗风。行笔从容，点画细挺，时见波磔之笔。结体宽博自然，隶意明显。

大隋宗衛帥都督楊君墓誌

君諱裒字波羅弘農華陰人也源夫開國承家公侯
繼踵西漢則赤泉啟邑累世傳於茅社東京則太尉
暄殿中尚書服袞於裒文紆青拖玉英猷茂績立儀同三司
論道弈葉並秉武州刺史臨貞公父臨貞公文立儀同三
華陰伯並秉武曾祖鈞魏司空臨貞公
君系基鴻緒純和爰在弱年不群童輩眾識雖代
回水舜孝發得之目然臨卬每廝論交必信是以府郡
見蕃趙奉賢王殊切蒙禮遇開皇初選補名衛帥都督
政英蕃趙奉志展殊切舊州感疾終于軍幕春秋不
躬見留禁衛末展殊禍周宗王府眾論交信是以府郡
嘗淹留禁石共天壤而長久畫為銘曰
永以開皇十九年五月元年歲次辛酉十月璋卯廿三
世有七粵以仁壽元年歲次辛酉十月璋卯廿三
日祭徽狀沈於石共天壤而長久畫為銘曰
軺軒冤載潭降福末巳薦生令子充節匭宣慷慨玄泉
衿莊私室怡勤出仕禁衛弥年奇節匭宣頗沙書史伍
眇眇長瀾綿綿鴻採五葉禾泉令子充便弓飾維父
勒芳徽狀沈於華陰東原之襲螢陵谷畫易朽
展力邊切業未就人世還捐一辭曰永閟玄泉
荒燕草延萬琴松阿春蘭秋菊萬古恒傳

論道弈葉，服於裒章。曾祖鉤，魏司空、臨貞文□公。

暄殿中，尚書華州刺史、臨貞忠，立儀同三□司

華陰伯，並袞武梁，文綵文紆，青貞王笑獻，茂績定高□，諡鄉雖

君外將，孝閭歸義之，輝福周宋，王府廣論交，必群童蒼，學是以諡鄉

四小稱州，孝閭賢王殊，殊蒙禮遇，迅從戎志，終立奇績，衛千

塾英超趙，閭賢王殊殊，蒙禮遇迅，從戎志終，立奇績，降衛

政淹窗禁，衛未展殊切，於舊雝禮，迅從戎感，疾終于辛

苟以開皇十九年，五月於朔州，感疾終于辛酉

永以開皇十九年，五月五日，於朔州感疾終

世有七，粤以仁壽元年，歲次辛酉，十月辛亥朔，廿三

日癸酉，於華陰東原之雝，瑩迴為銘，日維

勒芳徽於石，其天壤而長久，迴為銘曰

眇眇長瀾，綿綿鴻挨，五葉兼泉，十人舟戴，維祖維父

軒冕載淚，降福宋巳，蔫生令子，尤便弓鈎，頗沙書史

韦始华墓志

千唐志斋博物馆藏《韦始华墓志》是北周大将军杨宽夫人的墓志，《周书》中有《杨宽传》，但对他的夫人则无记载。《韦始华墓志》长41厘米，宽40厘米，厚8厘米，志石整体保存完好。韦始华，京兆人，父亲是使持节冀州刺史韦洪藉，史书阙载。韦氏终于隋文帝开皇七年（587）八月二十五日，终年69岁。

《韦始华墓志》书刻于隋朝开皇八年（588），处于隋朝建国初期。此方墓志书法整体秀雅清爽，精致可人，秀中见朴，雅而不媚，格调清新。点画精确瘦硬，简洁明快，略含北碑气韵。线条挺健，富于弹性，且方圆互见，初具法度之美，显示出书者深厚的功力和丰厚的艺术内涵。

唐大将軍小家口□大□□葬陵寶洛上五州諸軍事華州
刺史華山郡開國公楊九公韋氏之墓誌
夫人諱貞晔兆人使持節□□州洪籍之長女獨
以交分始華貞□□□□王婦助真德之義可求詩陳風雅百□之儀斯著鍾
德雖待於外成寶資夫即范宗歸魯女晄含章□道兼齊淡求代終之實
旦穆華雍熙致金於娣即範宗歸魯女晄含章之道采求代□王姫實
居宗婦內堂資於惠廷業早歲鑒明芋縱孝敬始於舅姑始每地□□
興郡君位堂方進爵仇愛約之尊節以為表的大統十四年授師□魏弥
固保禮逆二年夫進爵仇儻雙不終郡夫人道茂我服章量退讓之風弥
□重使驚嗣爵永就鰓養等於萬晨陰致家產豐嶽於千樹獨其後子孫
逐壯引親賓受謝劉氏對兹集會之石致產豐嶽於千樹獨至於姑用歡
兄節青春永受謝劉氏對兹姊共享美肥圖間我以開皇七
胧下引親賓受期奄致風樹捧橘不追慟呼及泉以寿
難柔父君合葬于元公寢之墓式陳景行迦為銘曰
年年公月廿五日薨于輔仁致奠福善善歯權戌竹柏搖落
其口口年年□□曾未逯期奄致風樹六十有九鳴呼為銘曰
□□稿隱家婦穆訓此皇姑揩撲便悲□白馬遂卜青烏菜霊麗
曰柳蓮途寒泉易咽宿草方梧山鳴咪鳥野叫封狐長薜
曰壽閣黃壚

興於主婦助夫真始于季蘭既美含章之道深求代姬實終之實

雖待外成實資內範宗歸魯女既協同盟齊降王姬實

將聘既奉金致於夫即稱廷業重葳明功成統孝敬德始於女師地魏弥

稷華雍熙懿致於姊娣訓尊以為璧表功成統袁德始茂女授師每魏弥

寔婦內小資望方羊進爵崇山郡夫節以為脂膏日大隆退讓之年風授弥

郡君位望方羊進爵崇山郡夫人道茂脂膏華服隆章退讓翟風覺爵回

保之二羊夫貴忼儼絕終遂窮道老喪我皇辟元輦公覺爵故

重禮送夫獨貴舞鯷絕雙鳴永隊陛瑩蹇翻為媚獨其後子孫故

使鷙悲獨舞鯷絕雙鳴萬石致產豐然為千樹獨其後子孫秋

莊嗣爵承家就劉氏對集會於萬石致家然祀之曰栽諸姑孫秋

節青春受謝堂上對茲晨陰享家羔肥筍問栽以諸姑孫

下引親賓於謝堂上對茲晨陰共享羔肥筍何及泉開皇七

李曾未追期奄致風樹捧橘不追慟何及泉嗚呼為銘曰

十廿五日合葬于元公之墓式陳景行迴為銘曰

八月廿日薨于内寢春秋六十有九嗚呼哀哉泉日恭以其

君婦穆此皇姑輔仁致奧福善羮嘗權殘竹柏搖落

杨孝偡墓志

千唐志斋博物馆藏《杨孝偡墓志》长、宽各44厘米，略有残缺，但基本不影响对整篇文字的释读。杨孝偡本人不见于传世资料，但作为北朝颇具影响力的弘农杨氏家族的成员，接近700字的《杨孝偡墓志》可以纠正传世资料的讹误，补充史书之不足。杨孝偡，字世范，弘农华阴人，曾祖父为临贞文恭公杨钧，祖父为华山元公杨宽，父亲为上明恭公杨纪。

《杨孝偡墓志》书刻于开皇十八年（598），书风规整平和，雅秀清逸，笔画中规中矩，字字端庄秀雅，精美可人，温润中透出几分英气。线条简洁凝练，富于变化。点画精美，刻工精良，刚中带柔，爽爽有神。结构严谨沉稳，与北朝墓志中规整秀雅一路一脉相承，但更具有法度。此方墓志雅中含朴、秀而不媚，外在凝练而内涵丰富，毫无张扬之态，格调不俗，有超凡脱俗的风流气骨。

大隋屯騎尉秘書郎上明國世子楊府君墓誌

君諱孝偡字世範弘農華陰人也昌源肇自隆周盛緒分乎強晉伯僑命氏枝幹茂於河汾赤泉建俟崐襄髙於關輔十人華較晻蔓子勿之書四葉袞章芳紹統之史祖寬魏侍中尚書左僕射太子少傅周大將軍大御正梁州揔管華山元公位亞家司功系畫一羽儀世弈大世稱首民宗正上開府大宗正禮部尚書荊州揔管上明恭公入外紫闥首民宗父紀上開府大宗挺羝丹惟甘棠比遺德若承茲慶胄稟此純和

爰自兒孫十一仍霙內艱嬰甚聲問翁然開皇十八年除上明國世子仍鎮軍甫至於綜六經貫穿百氏誓以返迍還籍甚其措柳唯基緒未幷齊遷人喪至於親衛或名當令祖戒身陪戎俯禁墳籍入尸閤旣而福履難恃有志左騎尉秘書郎當令祖鑄干戈俯禁墳籍入延閤旣而福履難恃有志補左尉秘書郎當刪七略以其年五月十八日卒於華陰太平坊宅東原屯騎尉緜方當冊七略逝以四年三月丁酉朔廿四日庚申空于華州華陰縣東道者

人莫從遇疾俄然奄焉子婦妻旣汎傷於路推蘭折玉實深慟於莫廿有六粵以四年君儀狙開華風雅瘖行為表綴言成指模遊其道者秋甘有六鄉歸里政造其室者則蘭目額君儀同積善早外貴仕鳳檀雕父非心悲結縕恩乃情緜於相知合託斯洪從子儀同積泉稚子嬬妻既汎傷於路推蘭折玉實深慟於道合託斯洪從筆鑄序金石之無朽寄芳社土白璟乃為銘曰彈絃繪華較於程祖孝世載義率性孝友曰降襲龍惟君薦生川岳章鼎冑扶跥多挺卡英誠義率稱首辇昇情州閭藉甚軒陸外薦生川岳精少文敦儒雅多提卡英誠義率稱首辇回不永奄淪丘蟄周簫凌切陰九重父綜三闈辤正篆篇未終流略如何不永奄淪丘蟄周簫凌切李柳伍昂闓啼隴路花落山狂生平已矣空播遺芳

世民宗父紀上開府大宗正禮部尚書荊州摠管上明恭公

紫闈閣讓珠玉區其廉風出敞丹惟甘棠芳其遺惠德君承茲慶胄稟此純和識

愛羊自兒勿已摽戍內擬鞭羊於荷戟僅此毀疢殊于不技俯就宣禮制方俾乃

鎮手推其至於一仍豪內艱嬰駾芳於塗僅毀疢殊于不技俯就宣禮制方

人膡喪至於一仍綜霙六經貫穿百氏據採花實脂粉藝于父餘侶捐其精微詞

補左驥尉衛祕或是以返迩籍甚聲問唯禁基緒未粹才華仁壽三年遷其

老左親祕書或名當今朝武返迩籍甚聲問唯禁基緒未粹才除上明國世子

選寒光轟轟然方當馬祖逝略於鴻都俯定九流於延閣既真師太平坊

莫從甘有疾俄然方當馬祖逝以其年五月廿四日庚申空于華州華陰縣東宅春

秋世有六粤以四年三月丁酉朔廿八日卒於其年五月十八日辛于華州華陰縣坊東宅春

則名鄉歸政里君儀皃閑華風神雅澹行為表綴言成指模遊其道東縣道有巷

呼以芝蘭白額造友室者則鄔郗舍妻既汎傷於行路推秀蘭折玉實深惷於鸘鴻

相知君從子儀同積善早庶貴仕之鳳檀雕寄芳獻非心悲結總恩乃為銘曰情緻

道合詒斯洪筆鑴序哀詞金石之無朽寄芳獻其在茲乃福鳴弁彙白曰情緻

蟬聯鼎胄扶疎盛族姓肇伯偽源弘唐料赤泉祉土白璫降福鳴弁彙弁彙

章絲綿華轂於程祖考世載民宗稱首輦璧昺降憂龍惟君蔫堂川岳

唐代

关道爱墓志

　　千唐志斋博物馆藏《关道爱墓志》长、宽各59厘米，在初唐时期属中等规格墓志，志石保存完好，志文书法也颇具代表性。关道爱，字僧护，河东安邑人，是一位高蹈不仕，历经北朝后期长期战乱的逸士。志主卒于武德九年（626）四月十七日，终年66岁，一生经历了东魏、北齐、北周、隋、唐5个朝代，主要生活在北齐晚期至初唐。

　　《关道爱墓志》书刻于大唐贞观六年（632）。唐代书法的主要成就在于楷书、行书和草书，此方墓志之书法延续隋代隶书之风，袭隶书之貌而稍有楷法，并有少许篆书笔意。整体风格方正规矩，刚劲有力，有率真天然之趣。结体端庄，点画瘦硬、劲健、飘逸，装饰性较强，故略有俗态。字的安排有出人意料之处，亦能给人以启迪。

薨泉亥與沛月果生瑩壞十將彼君文輝派
四耀二子縣十圓度像二科施之挺衆圖源
聖榮月階令七減成下頃遠周匡生牒浩
波方甲孝安日檀身修行方登世尉波于
柱河寅合之菩寶書家弃駕墙德氏經導
三座十慈女疾撫波經十舉踵高降縣祖江
固誌九初也經資羅一固禮數誕令胄河
氏泉日期訶行顛金聊履切弄清而
榮閨玉之媛亏殼切聊信類璋宇滄
緗封中夭秕崇覺會牟起枕孝河橋
古宅谷靡藏期菩羅藏弘延室文東基
王山墓地來秋薩羅守杖之天里大墁
冑阿而宜六諫行之餘規難晃守峨
李鉊金穴十百修北資其觀此安峻
世曰里終象齡先灰散操名游篤室男山
公山絳象六寵灰散弓游綏代
滅皇山百夫盛精東文過樷
誅宝之唐斷管後甚心莫間與薪忠土
無兆藏君迎式施之佛住仲瀾廉芳
弱妙起觀四貴德恒定樓問重横敖獻
君現田穴德吾旋嶸定園州建攀陳患
集承成開戈卓輦之文己隨眠祖嗣陵

屈突通墓志

　　千唐志斋博物馆藏《屈突通墓志》长、宽各 69 厘米，横向断裂，但不影响识读全文。志石保存状况尚好。民国二十年（1931）出土于洛阳城北 12 里的郑凹村，一起出土的还有他夫人的《蒋国夫人墓志》。

　　《屈突通墓志》书刻于唐朝初年。唐代书法以楷书、草书成就为最高，而隶书稍逊之。此方墓志以隶书书就，其中夹杂些许楷书笔法，这种楷、隶杂糅的现象是北朝后期文字复古所产生的余波。志文规矩齐整，字数较多，但书刻者一丝不苟，态度严谨，用笔精细，使波磔特征表现得较为明显。此墓志整体气息清雅，安和中正，结体有稚拙之美，用笔之精巧与结体之稚拙颇耐人寻味。

德騏驎取路騏騎康遷而紀景松柏淒寒貫四時而孤秀明符懸鏡心靈罔止水隨鑒同止其景

由其必照若夫雄畧蓋周儻雅量淵深家書劒必四時而諧諫由天植仁義之道北曰碩勛興正議大夫府七

迹慕其川風流遷弱冠嘗登右衛車騎把旌麾驅馳電逝乘六衛中士既而周嗣業授勛右將軍省長郎德隨軍正夫司

魚邑賓職貢時有天子車把旌右旄仗鉞仁風馳電逝皇都中駕既而君授勛右七詔授華省長郎隨軍正夫七

爵遷左總衛勛冠登右旄鉞仁屬壽授左王祿楊大夫狼逖寒俟晏駕中士諸七韋場露帝以隨德興董公帥貌猴爰七

山行傷斬折獲居討不殿公有亭既而為子把威之王光祿楊大雄俟霜而軍伐十一牽華詔七李隨董正帥貌猴爰

幕撞鋒都職貢時既為莫馬天把車朝芳授左王光祿仁風四司都中士士駕大君嗣道正隨攻城詔若公帥貌猴

於衛璋迫斬用居討公既莫馬既而把車振威之王祿門大夫電逝高都中士駕儲君既而周道正隨攻城若均持節朽制及

黃方孫代烏遊多公動既莫於秦帝既議而於崔狀狼逖關俟六大布將春軍帝以華省長江濱攻城若公帥貌猴爰

悲方暴代弗之龍歸公動既秦帝諧授之楊大夫電逝高皇都中駕儲君嗣道正隨攻城若公帥貌猴爰

五應隨室留心備政畫花也乃於泰諧僉於崔狀狼逖俟六大布將軍帝露以華長江濱攻若公帥貌猴

以公期實聖明政尚歸公深允貳振威右旄仗軍風屬家書劒必寒貫諫孤秀懸鏡靈

多判遷左僕射世充克世克公盡花也引見京太忠明殊狼逖關俟將龍以大君嗣業詔授華省長驅攻詔均持節朽制

公送除刑史部書充轉之光平疾第干亂常介意長史京太明醫明狀俟將軍左軍十一牽詔道公長江濱董公帥貌猴爰

君祎（士华）墓志

　　千唐志斋博物馆藏《君祎（士华）墓志》，志主卒于隋大业十年（614）十月。该墓志建于贞观五年（631），属唐修隋志。志石长 39.5 厘米，宽 40.5 厘米，整体保存完好。

　　《君祎（士华）墓志》书法风格独特，系由楷书、篆书、隶书杂糅而成，在唐代墓志书法中不多见。唐代文化具有博大包容的气魄和充满生机的创造精神，为中国文化注入了新的活力。这种篆、隶、楷杂糅的现象虽然受到北朝后期文字复古的影响，但也体现出唐代文化的包容性，表现出书者求新求变的创新意识，为当代书法创作的创新提供了很好的借鉴。

君出孫也唯祖唯宦陰光三世也食貞有諫德
二師凡周纏廟祈軍淯河縣食自瓊林桂樹
寶嚮扵人嵺巘苑芳枝暢音扵世上容儀四海
博陵鯀生薄莊垂縣雀罹禀世誤性爾無過記
風烈名騰扵及無威得重誤號扵通海
德嵩階應達遇乃涵祓踈出葉凱辰扶梐結
出莊抽輝夢上乃秘風湄扇悴綠扵捧閒夫
既崗耀紅花扵枝觀乩鵬大湄扇十年扵月綵
卵二巴南歸貞朗十六丙申乃歲啓晴通上
舊望业南親觀四年月殂五年歲次
吉地扵邙洛其朐窗女壤玄石勒乃阯銘白
戴義晟德繢營窩儀仁倫挺扶足高超哉奮

田夫人墓志

　　千唐志斋博物馆藏《田夫人墓志》建于唐贞观八年（634），长、宽各40厘米，志文为楷书，书法颇为精妙。田夫人祖籍西河，卒于唐贞观八年（634）八月十一日，终年62岁。

　　《田夫人墓志》为馆藏墓志书法之精品，风神峻整、朗秀生动，用笔秀润挺拔，有隋朝遗风。点画中起、行、转、收变化丰富，自然和谐，无雕琢之迹，一点一画极尽其美。结体上追求匀整和对比，字与字顾盼呼应，气息贯通，布白讲究，和褚体有几分相通，而自成风格。秀雅严整中不失清丽端凝之气，在严守法度的同时又追求闲适之美。虽无书者姓名，但不失大家风范。

夫唐故田氏西河人墓誌

夫人田氏西河人大夫鼇之後也議郎勲績辭名

爵於當塗刺舉治民大夫鼇之後也炎漢膏華茂族可

畧言焉祖徹齊瀛州民平設忠貞臨縣令父暉晉王府司倉

羕軍並仁明表譽忠信臨官賜俗移德淹和渙柳闓氏

夫人幽閑明婉順志閨女史之圖聞俗移風有稱崇德氏傳

姆纓佩帨勤恪問切奉令則有儀夐自待年言敬四德歸罷馥

垂之教端莊婉順慎閨女史之圖夐自聞待年言敬四德闓

雅六行溫柔惠問川流英華郁穆宣其莊子以春蘭罷馥

秋菊遠傷哀逝於瀍川流生英華長歌於庄第春秋六十大唐

貞觀八年八月廿一日終于洛陽里第也有子著德而師

有二粵以其月非二日葬于邙山禮也有子著德而師

卒性純孝以至石以作銘怨飆風而徒攀歸裁我世族赫矞

郅式鑴玄誕生淑媛玉潤金聲端莊外朗溫蕭昭哉我世族赫

美冠之額惟竹之貞夏在妙年作仇君子閨闈秀

惟蘭之馥惟率禮修仁依箴順軏婉嬺婦道蕭蕭恭

質幽閑挺美率生崔何久茂菊秋零芳蕙夏朽香

載理畧運難當生崔何久茂菊秋零芳蕙夏朽

杳窮泉昏昏隴首絲綸遺跡名存身後

略言焉祖徹齊瀛州平舒縣令父暉晉王府司倉

軍並仁明表譽忠信臨官陽俗移風有稱崇岷傳誦

夫人幽閑婉順志閑女史之圖閨闈德淹柳氏

姆之教端莊婉洲慎令則有儀夏自待年言歸德敬四德閣

垂纓佩帨勤恪婦功奉箒特箕蕭恭其賓敬歸德四德閣頞大唐

雅六行溫柔恪惠閭川流英華郁穆豈其春蘭罷閣頞

秋菊遠彫傷哀逝於潘生悼長歌於莊子以大唐

貞觀八年八月十一日終于洛陽里第春秋六十

有二粵以其八月廿二日窆于邙山禮也有子德師

率性純孝至自非敦怨飆風而徒攀號窮著罔

夐式鎮玄石以作銘云其詞曰昭哉世族赫

矣冠纓誕生洲媛玉潤金聲端莊外朗溫蕭內成

惟蘭之馥惟竹之貞愛在妙年作仇君子閨闈蔚

亡宫六品墓志

　　千唐志斋博物馆藏《亡宫六品墓志》是馆藏40余方宫女墓志中书法颇具代表性的墓志之一，志石长、宽各48厘米，保存完好。志主卒于神龙元年（705），享年61岁。志主一生主要经历了太宗、高宗、武后时代。

　　《亡宫六品墓志》志主为六品宫人。志石部分损泐，但大部分字迹清晰。该墓志书法虽无大唐森严的法度之美，但表现出一种在法度规约下的自由与浪漫，整体风格于厚重朴茂中显出精到。结体宽博大气、趣味十足。点画不计工拙而自成风貌，每字都独具面目、憨态可掬，且相互协调、互为关照。整篇和谐统一、气息生动，有北朝遗风。

大唐故充宮六品誌名

亡宮者不知何許人也盖以良家子聖德
後宮以俶内翰天生姒態曰就貞規班氏
遣之文常守七篇之誡漢家驚秩行象八于
之榮方期位以才昇已間名於
鳳閣堂謂人適物化處躬昶况於
唐神龍元年八月日恭終於其所瞻輪
十有五載八月廿五日葬於其所於春秋其所
禮也嗟乎陽春有暮荒涼式雕玄諼變李之蹊羅衣所
無晨歇曰咸芳蘭之氣式雕玄諼變永秋黃泉
其銘曰北越文徊西芳蘭比秀桃李咸蹊
燕姬擁選內鐵依蹄六宜有位四德無曉
良落回西繄迸川東注忽靚于佳誠永斗壺埃
其畫日何仰聞虫沉憶万祀于秋壺埃一

荣方期位以才异已間名於龙火

開宣謂人隨物化遽歸崑於蟾輪

神龍元年八月曰恭終於其所春祁所

有丑粤以其年八月廿五日葬於其

也嗟乎陽春淇有年暮月廿五日遷

晨歊感芳蘭之氣式彫涼襄李之蹟秋黃泉

銘曰姬擯北趙女徂西蘭比秀桃李戒跡

家人選內秩珂踤元遷有位四德無家暎

落回西黯逝以束注恣觀佳誡永辟苦

王善通（玄）墓志

　　千唐志斋博物馆藏《王善通墓志》长、宽各 40 厘米，保存完好。该志石出土于洛阳城北 12 里的郑凹村，即今孟津县朝阳镇郑家凹村。王玄，字善通，琅琊临沂人。志主在唐高宗龙朔三年（663）卒于公馆，享年 64 岁。

　　此墓志在以法度森严、结构严密著称的唐楷中可谓独树一帜。书丹者用笔如屋漏痕、锥画沙。整篇小字作大字结体，形散神聚，给人以宽博疏朗之感，笔画清劲，朴质古拙。初看似缺乏欹侧秀媚之姿，实则平正含蓄中蕴含险绝，开阔宽博的结体带来的是迥然不同的书风。整体看来，该墓志字体大小不一，结体疏朗，笔画精细，明显带有南北朝遗绪，是一方风格独特的墓志书法精品。

唐衛州故司馬王君墓誌銘并序

君諱玄緒字善水琅琊臨沂人也祖厡夫系開閏鍾山蔭根深王震善通

曾則冠軍司馬代臨史宗百里羼善水通莫冠司馬王深玄緒字哥三冠

君諱玄緒字韓哥曾則敲銘祖慶雍晉詳迺開府聯言蔭父深百里震善

勑授武略將軍言馬父百深玄緒授韓玄絃曾則敲冠軍司馬南縣令譽

調授縣尉永勑敲授謨里玄絃曾則敲司冠軍司南事琅代周序

播汜縣尉有令績字於邑洛州桑軍通司琅隨軍序宗

設實縣令改洛州馳河匪南縣貞琊代周宗

三絆版虛美水縣永勑君譽無縣貞觀臨史宇

鵠馬龍軒雍調授播汜洛州驄聲登轉衛送州譽今觀臨史宇

秋六十四朔延紙授縣水尉永敲授韓玄絃

陽西北十里麟德元年七月七日設實縣有

金鋼冠軍開府周代愛榮冠紳忠彰朝台輔粵遷云登轉奮衛館洛春送

五鄙子如彊千里府孝顯楹櫺鷥朝亲輔父王厝閏洛

厖統柱如彊仲曲三魚顯末展一鶴彰己乘雄辅屈父若臨閏洛

泉严名留史藉海作亐幸申切保於金石乜屈若臨

祖迊開府聯蔭父百里絃哥三司隨代史

冊詳矣可略言焉君諱玄字善通琅琊臨

近晉之後武德　勑授韓州桼軍事貞覩

徐雍州萬年縣尉永敕改洛州河南縣今

顯慶　勑授汜水縣令字邑馳聲匪無舉

洽洽雍調眠播羙實有績於樓鶯轉衛州

可馬軒逵絆驥虛設牛刀魚位未登奄從

鵠版龍朔三年七月十六日牟于云館春

秋六十四麟德元年女月十一曰遷屑洛

陽西北十里恕海愛榮田勒兹銘粵王閭

金鋼冠軍開府周代樀紳隨朝台輔父臨

皇甫玄志墓志

　　千唐志斋博物馆藏《皇甫玄志墓志》书法精美，属武周时期的典型碑刻。志石长、宽各52.5厘米，保存完好。于民国十二年（1923）七月十八日出土于洛阳城北16里的小梁村西、张杨村东。皇甫玄志，字正平，"安定朝那"人。志主于显庆四年（659）十一月十一日终于原州公舍，享年46岁。

　　唐代书法以法度胜，此墓志书法平和而严谨，从中可以看到"唐法"的严谨和气度。其结体、用笔似已脱离北朝、隋代书风的影响，形成了唐代书法自身的风格特征。用笔精到爽利，笔画波磔委婉，线条劲健峻拔，刻工一丝不苟，锋芒显露而无尖刻之感。整体受褚遂良的影响较大，但比褚体更加稳重严谨，展示出盛唐楷书发展的主流趋势。

曾祖德翔寶後魏泰山郡守，祖深年，齊朝昇歩，銅鑼盤之玉明遭喪，唐祥浦君少富歡詩書二卷書。

君登貴閥六壁沼昇歩北沼治桂嚴山馳馹延得高視野金斗深年回張朝湢十九蜀玉明遭喪第弟及君通少富歡歌詩二卷。

宮岳軍闕開政調治朝堂禍歧銅梁郡守祖野深年回門整牽賴十七橋湄賴王卒府朋蛭居祥柱浦。

藝薘陶縣雄政調桂嚴山歷聲作化馳馹視頃金門張年解貞蒙牽繇賴蜀車卒第君。

方之草獎奬第三楊四主薄揮感常鄉郡北化繩騰蘇俊秋瀕全滿徼蜀王平府朋遭喪及弟君通。

忠緒祭闕寂而淳之娚居弟三楊俗沉一遖終嶷於松衰軏儀鳳舟以表姻董氏族盧圜德訓草卯二雜結縣俸隴禮莊州書。

泰登戌乿別鶴鶊梘之榦悲恩珉鏡偶低鷿琴瑟俱沈韻切黄泉之樂闥鈎廓雷獻釃。

四思緒祭闕寂毋儀終家邑百内陽縣則粤遷以化等里橋春秋大六間而有五五稽擇墨鄉罷歲次龍卯二。

甲寄月管逆為銘曰悲恩珉游戌田青山為谷佳城無紀誰覩微獻。

屈突伯起墓志

　　千唐志斋博物馆藏《屈突伯起墓志》志石长、宽各 58 厘米，右下角有残缺。1933 年出土于洛阳城东北 24 里西山岭头村南凹。屈突伯起，字震代，以昌黎为籍贯，后因官而迁居京兆，遂著籍长安。屈突伯起于睿宗永昌元年（689）卒于任所，大周天授二年（691）十月十八日窆于洛阳北邙之原，享年 39 岁。《屈突伯起墓志》书刻于武周时期，志文中有武则天时改造的文字。该墓志书法精良、刻工精美，于精严方正中蕴藏不事雕琢的气质。结体上有唐代书法之注重法度、中正平和的特征，奇正互用，不必横平竖直而仪态平和端肃，有高格之气。和魏碑、隋碑不同的是，唐代书法结体少了朴茂险峻之意，字体更趋方块化，这是唐人崇尚方正的体现。该墓志用笔上方笔多于圆笔，方中寓圆，精神显露，风韵独特，既规矩森严，又意态安详，为唐代墓志书法之名品。

故朝議郎行辰州司倉參軍事屈突府君墓誌銘并序

君諱起字震代本昌黎之族因官徙居京兆今為長安人也
宗析木開津中尉即徒河之胤慕而為姓納龍管於燕南歐
大將軍唐府人焉曹祖尚書右僕射司木大夫邛隴二州刺
後代有人焉司空食實封九百戶並洛州開府儀同三司少
贈司空伯司空伯珪理弥綸忠孝南歐稱元閑國公謚曰
太尉上柱國燕郡開國公惟君弈葉德之門蔭金社之
先生左雄帳甲以自牧三君並有司空置水而贈父於光祿大夫
學懸魏帳則羆專紫大成秩甲增德之行樹曜應家金迴家有
而藏之德則嚴子宮從雄行專業大成增甲之進委於營州都督
問馬刺史河上柱國之封劍龍迴家於洛州南開府南歐稱元
王刺史河上柱國之封劍龍迴家有司空置水而贈父光祿大夫

(以下碑文漫漶，難以辨識)

多大尉之封劍氣龍迴家有司空之贈父詮
川刺史上柱國燕郡開國公惟嶽弃嶺塞惟金
馬從河上之軍桂嶺塞惟金公惟嶽弃嶺降靈連珠作
問王德則實以◯樹曜應姿連珠作氣曰炎瘴而自
癇之懸魏則甲戌牧家之德為發揮詩禮之後進氣曰炎瘴而食舊傳國香而自遠柳
生左雄悵則甲戌秩滿又乙稔之德為發揮詩禮之雅之後進身於炎瘴特勵君香鳴
太生從子向宮門專業裏行戊戌秩滿又稔得山左郭清道宰當時從◯流彩委於倚屏特勵君鳴非風雷入室九
祖從左魏帳則甲行大戊牧懷君又乙稔之左郭清道宰當時改即事玄綺佩服窮堅劲先養粹風鳴入室九靈江
馬郎駒從至墜凱元之班衛惣鷹稔楊濔終得山左司倉軍事王府倉中朝有鳳凰之歲乘仁義劲楊林非白入室九靈江
五溪至墜而錯甚家非東府庫楊稔濔辰州下司倉牛坐歷絮以是南恭在列敘而又歲戴衣之歲乘仁義劲楊林非白凌室九
宅之村生當世有九府庫敬臨其性李雅觀之饌於南增悲蓮座皇宸古進以表吏金碑應入仕長閱門勑補椶弘宣
青之里春當善崇九池敬臨其季雅觀歷坐南中旋悲花映座陽儲古隨徐以表吏金碑元應入仕長閱門題文題
夢何里林權闕寵許砌有卷雌黃之論可於落陽連城非其將楚相障而登壇西晉巨周而舟苑共虞浦惟君賢而臨作
丹棺咽而恨為相期鏤礎泉臺入仟遠望空別氏雖作鎮晦昧之螢翼之原唯有慎子歌終之室圖飛◯生死於千萬
次辛卯十八朔平津自晨陽而遠望空別洛陽北邙之原唯禮光之氣楚粵以大周而翰苑哀我惟君◯廿
積隨玉棺而長逝敢為銘曰其惡楊馨獨生為帝弼出宰藩維入榮籍火於尸原唯有慎子歌終之室圖飛龜轉風
間都道在同河東昌博海出五溪從職握素澄清當官伏皂色夢桃不植鳥思長沙人二遠駒國
攀雲嶼◯連芳嶼◯宮較務五溪從職握素澄清當官◯東桃不植鳥思長沙人侍駒頌孫

王德表墓志

　　千唐志斋博物馆藏《王德表墓志》志主是唐代诗人王之涣祖父，志石长74厘米，宽73.5厘米，保存完好。《王德表墓志》由唐代薛稷撰文，第四子王景书。王德表，字文甫，约生于唐高祖武德三年（620），卒于圣历二年（699），享年80岁，主要生活在初唐时期。

　　《王德表墓志》书刻于大周圣历二年（699），内有不少武周新字。书法有北朝的豪放爽利，又有南朝的温润蕴藉。字口清晰，刻工精良，方中寓圆，圆中带方，楷书中夹杂一些行书笔意。整体字势略向左侧倾斜，横画起笔多露锋，线条纤细处劲健有力，粗壮处浑厚大气，粗细对比较为强烈，摇曳生姿。整篇书风刚柔相济，虚实相生，刚健婀娜。唐代楷书虽以法度胜，但也有一定的包容性，此墓志的书法风格显示出唐代书法海纳百川的博大气象。

周故瀛州之安喜令王府君墓誌銘并序

伯父信随団子博士唐安邑縣令公幼挺岐嶷聰明懸悟爾年五歲□誦春秋十四□歲

郡縣交加寶上団于時太學舉才而下英異中春感肄討論公以英妙見推當任講席敏特論及惟

辯義獨居慝令即以其摽明經對策高第左射宫學業談遊陽艾度佳

谷侍徐王讀書尋遷蜀王府条軍尋遷洛川縣主簿俄以家艱去職盧於墓左柴毀骨立太夫人朝夕論

荊州經辯義獨居慝即免賊性後遷廊州洛川縣主簿軍之新樂縣丞麟德之歲孫公監河北一十五州轉

而孤城無援俄陷幽府遂首陳謀議臨竟無所屈乃死孝羊公忠烈羽之黨侵圍城邑令狂宕孫如居府君之室

公縣當衝要途俄陷荒陸唱導官軍廊清既賊官薩之忠加害道尋遷安定郡王薩垂

閼逐丹州汾川水縣令威脅白刃若揚守訥以公清新樂縣丞奏麟德之歲屬玄齡奏立太夫朝夕論及惟

濹以公化特異若不有樂而知命命以驅健命以嶷令咸嘉泰聞旋降薨終于導教里私第甄耀公博綜解

悟辟榮辭以公加功超踐健知命命以驅騁六藝歷二座三座一日褰裳終于導教里私第甄耀公博綜

經史研精翰墨莉冕五常被服六藝歷二墾三壁一日褰裳玄門宗遇莫不澄源抱闊必造其極耀公博

司馬張文琰以公孝行能警議連軍河玥之座相知粤以其季歲次己亥三座景辰朔二十

巻并文權歷於洛宫縣金剛般若經禮也嫡孫才之並豫於行次世前左張之敏士事愛敬二連之孝

內縣主簿景歴於合宫縣舍以名孫才之並臻爲其銘曰三座之敏御史愛敬二連之孝死事

尤感蹄裹微業本於仁道盡名公學而上達官連官河東□薛稷爲其銘曰

傅依晉水蘭清蘭瀾配靈霸王學窮儒墨素風清神上庠觀胄中都字玉運平斗極刺舉傳世

奉術厥言本於仁談存其直顯命族曰官連芳接神逸風搏尚

貴明耀爽沖和誕邮見服憑臨命將出車董其軹聞喜狂宴陵軼稱亂燕幽水草凶性梟鏡遊謀

遠進戌邮見服憑臨命遂峻太丘留連聞喜狂宴陵軼稱亂燕幽水草凶性

蓼詔集由已教弘三德志屈百里遨遂太丘留連聞喜

袁公瑜墓志

　　千唐志斋博物馆藏《袁公瑜墓志》系 1935 年前后收集，志石长 70 厘米，宽 74 厘米，保存较为完好，字迹清晰。袁公瑜，陈郡扶乐人。袁公瑜及先祖三人，均于史无记，此墓志可补唐史之缺。志文为武周名相狄仁杰撰书。

　　从墓志上看，狄仁杰书法以虞世南书风为主，圆腴俊朗，又有褚遂良书风的舒展劲峭，运笔稳健，点画丰腴，骨力深藏，刚柔相济，别具一格。狄仁杰之事迹见诸两唐书，他曾被阿谀谄媚的来俊臣诬陷下狱，神功元年（697）复相。他不畏宦海沉浮，刚正清廉、世事洞明、人情练达、高标独步，不为腐风臭俗所污，保持了青史美名。此墓志书法体现了狄仁杰书法中的正大气象，即"庙堂之气"。

大唐故相州別駕瑯琊王府君墓誌銘...

君諱...瑯琊臨沂人也...河北道安撫大使狄仁傑撰書

...昭銘...史而錫...章含...軒貫理達微少有大節以射獵為事...晉州司士...弁州晉陽縣令...有事...命君...奉為...寺獄...大理寺丞...尚書...員外郎...兵部都官...員外郎中張...增榮揔文武之司得...

...稹合...君久...外州晉陽縣令...應兵部都官...

...仙室...劉超故以得保又王家...之後乘閑而起成名...此聲芳不呂...此錦敗我良田...

...義...殊非人得...信...舜...謗...忠...車...尊名...

...銷...悲...結...德式撰遺風...魏主畫軒...合葬于洛陽縣之北邙山...銘曰...

...司隸烏樹之松禰神道...刊破金石休聲...朝恩博...墓啟...銘...西階...

昭範含章踐軌貫理達微少有大節以射獵為事嘗遇父老謂之曰童子有奇表金

挽帝王秉十有五乃志于學談近古事若拍諸掌秉十九調補唐父通事郎稷

蜀州司士郡有事每命君奏焉君音儀開雅聲動左右唐文武皇帝歎曰朕求通事特

舍生矢矣今乃得之時以寺獄未清回稷君大理寺丞俄而鳥夷送命鑒駕東遷都之司

稷君弁州晉陽縣令都官二員外尋拜兵部尋

仙之堂伊始潛德未飛君早明沙麓之祥預辯春陵之氣奉若而命首建

今倪而得保又王家入參此邦政俄以君為中書舍人王又遷臺舍王徐遷以儒宗見

之徒成是貝員敗我良田尋出君為代州刺史少常伯君素多鯁直志不苟容猾

殊非得坐鷹門而起奇斜逐柳中罷析慈右無塵雖于振州久不之遇加也惜乎忠

謗佞義久孚戕盜匪氏降明時俄轉尋庭州刺史何遷安之遇赦而將岫里扁為獲

惡舞法陰風有司言又後居白書致中寵迹永隆荒歲遂投身魑魅炎沙毒影迷述昌歲始

逐鄧州權享稟石溪里雲翻之吊但見青蠅可謂生之榮猶相隨白虜如意盧有永昌歲始

命不可續加異代政澤漏窮泉王林皆德光於綾暉坐積膏胰養末極班衰謝夫王孟氏隨夫

逮闕將軍陝之孫唐曹州刺史母訓重於女紗帷婦終於京第嗚呼哀哉即以久視克

隸空留盡扇裏蕊卅五水微六卿山尘卜書生螢士揚公还葵空餘大鳥依然士供奉忠惠蓴淚窮蜻蜡

悲魏主迎軒當有隻雞之酹孤子殿中省丞奉宸夫內供奉忠惠蓴淚窮蜻蜡

贺兰务温墓志

　　千唐志斋博物馆藏《贺兰务温墓志》长、宽各75厘米，整体保存完好，志文书法精美。志主经历武周时期，崇奉老庄之学，生平事迹不见史传，故此墓志有重要的史料价值和书法价值。

　　《贺兰务温墓志》约刻于开元九年（721），处于盛唐时期，总体气息中和内敛，温润典雅；结体布白匀称，重心稳当，稍呈纵长之态。点画用笔精致，于细微处见精神。有行书笔意，严谨中透露出活泼；字数较多，但章法密而不乱，前后统一，一丝不苟，气息充盈。该墓志撰文者为"工部郎中李升期"，无书丹者姓名。有论者以为，唐代墓志若不标明书丹者姓名，则书丹者一般和撰文者为同一人。若果真如此，李升期虽然书史无名，但书法造诣当不逊于当时名家。

唐故正議大夫使持節相州諸軍事守相州刺史上柱國河南賀蘭公墓誌銘并序

皇朝銀青光祿大夫散騎常侍應山公父越石朝散大夫沼州長史道門盛德
祖師仁軌並薫藏王府錫光舅器公滋靈元和挺秀清茂干櫓戴籍服訓度故詞翰卓起
列俟繼軌神禮樂自持士林獨步若乃天機尚志雜發言造微而轍跡不見鄭愛鄉
太守親改嶽連韋便皇枝授右領軍非所好也尋授奮弱有不得已舉茂興太原王適龍西李迥秀
令丞時令公雅西歐伏特薦官公知是平生密友曰左退貶制詁屬奏蔣堤之下將蹻青雲之翼屬
州桼時趙韋公智歐是平生密友曰左退貶制詁屬奏蔣田主漢大牢外勑改括二令公自
嚴行詣神禮樂名譽有不得已載興太原王適龍西李迥秀並對天子顯其翼家
流不偶十七八年遊心老庄取樂諸孤煙放而已遲擢授泉用莆前殿矯青雲之翼屬
沛州司倉連韋公答結何間密友曰左退貶制詁屬奏蔣堤之下將蹻青雲令公自
經久故轍軒還竄窺周流江湘觀夢舞張著披洗是幽滯始芳草久獨見之明取安守道自始
故無懌於泥遷主客部郎中宗時龍飛藉盈於浮閱至乃蕩幛衰室窮丹膜避邪細服
累遷主客深崇市高公禮部尚書薦授之才張衡四梵且游間之相始還俗不為之燒及出拜儀州以廣
道廣崇如歸然禮部尚書時思以易執曰大閱名薄一時綜嚴奏忘還今也目而方於本陵城以廣
樂如歸然為公深鑒露於金碧僧以為驚著於浮垣啟蕩幛衰室窮丹膜避邪萬餘者愛遁入東機務
以清祭然式叙下梁鴻五憶下收天長史為之按察每入奏聲績欲在郡政古之大小咸改夫耕妻饉不奪其
縱心未幾除楊州司馬時暴譎暴揆蔡朝迁懋是聲績多不在近侍會舊鄴遺瓊有本陵城不奪其
刻史未幾除楊州司馬時長史為之按察每入奏聲績欲徵古之相今也目而於夫夫以
陵要衡街下而涤州劉姦諂曰高尚諸軍事相州刺史戴暴邺故年不永終於官舍春秋六十五
帝思倜又恭齎作牧方驤是以通正謹見丘雲之感助以驚慟塈靈轊奉粵以開元九年十
惠問旁塞聲四流滋相州刺史朝事省之感助享年陸伽漸發軸象物列途人吏傳央響
時柔寬式休禮讓諮拜相州諸軍事相州刺史雲陛享年陸恒在汲儷然於輦品精密親之雲
苐駿奔良國產亦不是過焉有子晉臨賁卓然秀興涯撿桂交桃李莫不飛管民之雲
按郡界雖鄭喪亦不是過焉公絶世風流與士君子儔永論
月廿三日邂皆於印山之原霧一觀聲華曖然所以不錢耳衢永論荒燧敢圖遺跡刊於幽誌銘曰
無卅臺郎三典郡國每雲寶光救寶曰而不錢耳衢永論荒燧敢圖遺跡刊於幽誌銘曰
鴻沉孔明奠水和戎鼎實光救寶曰而不錢耳衢永論荒燧敢圖遺跡刊於幽誌銘曰

杨曜墓志

 千唐志斋博物馆藏《杨曜墓志》是书刻精美的道教墓志。志主晚年生活在道教发展鼎盛的玄宗开元时期，志文称其建立生冢，即志主在世时已修建了坟墓。志石长 70 厘米，宽 74 厘米，整体保存完好。志文由唐代文学家袁晖撰写，袁晖与同时代的韦述、张九龄等文学家交往密切，其文学在当时有一定的影响力。

 杨曜，字景明，志文称其本为弘农人，后因官迁至洛阳。《杨曜墓志》镌刻于开元十年（722），书法典雅俊秀，端庄灵动，无娇柔之态，如春风拂柳，仪态万方。字与字之间极富摇曳之态，点画之间配合默契，遥相呼应，极富动态；线条柔中寓刚，流利而不失骨力，于瘦劲中见飘逸。整篇字势精细有开张之势，笔画之间具有极强的连带之感，且多有行书的写法。该墓志整体气息上受到唐代崇王书风的影响，这从墓志中"之"字的多种写法便可得知；但在具体用笔和字法上，显然汲取了初唐褚遂良书法的精髓，故有不激不厉、风规自远的儒雅风致。

大聖真觀楊法師生墓銘并序

有唐朝散大夫行禮部員外郎裴暉撰

景明本恒農華陰人也漢太尉之裔厥遠祖曰官而寓元

東周遂為洛陽人也大父感高尚其志潛蟠丘園考

貴陳州項城主薄薄遊甲位蓋榮滭先生稟靈洲粹同

雅尚盧默清悟沖微仁敏慈惠夫其弱志強骨和光同

谷神抱之一無離以至道之妙者久矣故能棲玉房丹仙盡

塵執於當凶之愛以為命則可須生必松於鄭西陌冥於達卜北方

真格矣嘗以人領之禮舊開仏圖澄於人羣而達觀文

而嘉執平樂之鄉之山原其志也夫人之存其大欲莫不於深忌

河南縣休死叶休顏則怕然自康語有終奄忽而往者

愛生而俗同敦物之厚常情惡識之不形而知有終未與於存殁者

由是舉宦函盍金石之今先生達理體躉居

之境幽冥同時知九原將茂矣蟬蛻此詞雖設祖載

明卜坎與萬世易欲順世局宅豈不能練骨

可隱坎不及上清文不在茲仙儻遠窆斯和詞銘粵

羽化騰光玄盧未宿草將於輝者矣故封樹此

無期之子體道精純悟然淂妙常貴無身逸于真人俗滌

於惟永言長夜用生而必淪坎乎幽壤期逢于黄鳥悲

未闇拱木此春悠焉昇化誰淂其鄰空山寂寂

辛玄津撫行扁

塵抱一無離以至道之妙者久矣故能棲玉房意丹仙盡於
谷神之理涵莖觀其妙宛雖各跡偶於人羣而科品登於
真格之矣當以為命則可須生必泓化奇冥於達觀莫尓歎
奚執矣頒以凶舊可聞仙圖澄於鄴西陌營望家北於歎
而嘉之頴受禮舊聞開元十年龍集壬戌興之五月既望卜宅
河南縣之平樂鄉之元山原其志也夫人各徵則忝忽而往者
愛生而怵死叶休頴則怡然自康語含有終奄忽而往者忝
由是密俗同權利致之厚常安金石之固不知耶減未興於徃
迺舉俗同致物之常情惡枯之子死而今先生豈不達理體變居
之境宦興萬世而窮不留於時知九原潛之可宅夫矣故其高
明卜宦與上清蓋欲順世知九原潛之秘將咸矣蟬蛻封樹雖設祖骨
羽化騰光不及泉文不廬未局世靈秘將咸矣蟬蛻封樹雖設祖粵戴
可隱坎言長夜玄不在兹仙化儻遠窨存身和光詞銘粵戴
無期之坎永子體道精純悟然淂妙常貴無期逐于真禀
於惟之永子體純悟然淂妙坎乎幽壤期逐于真禀扉
憲玄津檢此形用生而必淪坎乎幽壤期逐于真禀扉

崔泰之墓志

千唐志斋博物馆藏《崔泰之墓志》整体保存完好。志石长 89 厘米，宽 88 厘米，志文为隶书，书法精美。崔泰之是唐代宰相崔知温的长子，两唐书《崔知温传》中对其有简略记载。志文内容丰富，可补传世史料之不足。

崔泰之，字泰之，志文称其为清河东武城人，卒于唐玄宗开元十一年（723），终年 57 岁，生活于武则天至玄宗初期。

玄宗开元年间，隶书逐渐呈现复兴趋势。隶书墓志数量渐多，大多隶法纯净，技法娴熟。初唐时期隶、楷杂糅现象已经消失，出现了不少隶书精品墓志，此志便为其中之一。《崔泰之墓志》，李迪书丹。李迪书名在唐不显。该墓志隶书笔法纯熟，结字精美，线条劲健流利，书风秀丽典雅，如翩翩少女娟秀可爱，严格保持着隶书的基本法度，堪为隶书之佳作。

嵩峻降神，河岳禜褋，襄萬頃，自含陽孝純，度標格，千切五，帝常玄，窮五極，惣之極。

論之，善緣之，雕倫善早，者不稱，英學紗精，玄為，國勤伸。

士麗之，故見，朝散大夫，恨起夫，不遠，遊服養文，典國，能諂。

經之，濟有，河岳，孚初，十年有，二，無。

言探，眛人以，圖憂，世遇除，難弓，也。

光中，趙子，柔君，名也，初史服表，有左。

嘉之，與起，趙方，圖乎，太子中舍人，博士，孝。

遷授，太子中，昭文，令府，館對，國蘭高，明宗黨，補雅州，交州，爾遊，軍服事，安文，典故。

賢丁，職，子，通事，舍君人，燕轉左，左金衛，朝待長，雖調，諸史雙除，云。

讚聲，試闐，封北，華遷，呈封，安平，縣奉，開斯，治國，羽千，名政史，過禮，瑾，將皆假記，實，卑臬，軍太九子，司蓿。

鄉判，刺判，己肇，衛揚，為立，衛奬，王軍內，事金，朝衛，握權，範草英，圖中事，凌天，家興，祠上，公子，知故，親之。

少道，天州，斯子，刺史，降人，蕭林，政史左，昬過，明豐，調，雙補，雅，交。

奏地宣國，雒霊，學出，張喬，善之業，咸理，次呉，封職太，遊，擇。

恩奏，宣圖，邦史，迻之，憂圖，莭以，人眛，探言，經之，難，濟有。

權逗恩，梁十，邦有人，毅柏，有開元，十中，羊委，制六月，追贈，荊州，大都督，諡蘂，之礼事，極懓哀榮，越吕，其丰，歲，衾洛，泉纘，卜月。

赵洁墓志

 千唐志斋博物馆藏《赵洁墓志》是以行草入碑的墓志之一，长、宽各54.5厘米，保存完好。《洛阳出土石刻时地记》称其书法"活泼酣畅，飘逸秀美"。赵洁本人之事迹不见于史传，此志可补史阙。

 赵洁，字思贞，天水人，卒于开元十二年（724）前，终年67岁。其一生主要生活在武周和玄宗开元前期。唐代兴起行书入碑之风，与唐太宗李世民的倡导和垂范有着直接的关系，以俗体入碑也从一个侧面反映了唐代文化的开明与包容。太宗以帝王之尊率先垂范，于是世人纷纷效法，使得唐代石刻文字中出现了许多行书作品。行书不仅刻于碑版，而且在墓志中也有不少。钱泳《书学》中云："以行书而书碑者，始于唐太宗之《晋祠铭》，李北海继之。"《赵洁墓志》是这一大环境下以行书入志的代表。太宗皇帝崇尚王羲之之书风，赞王羲之"尽善尽美"，上行下效，故唐初行书大多以王羲之为宗，此墓志书法便是一例。该墓志书法虽取法王羲之，但与其蕴藉平和，含蓄遒美的风格不同，而是表现出一种苍茫朴茂、烟云缭绕的风姿，这与其章法的茂密和线条的萦绕有关，也与其在行书中杂糅了少量草书有关，表现出唐代书家在行书上求新求变的思想。

大唐故錦州刺史趙府君墓志文并序

驃騎府左車騎將軍曾祖窳用使持節景州刺史曾祖
隨登州別駕為朝散大夫上柱國繼湘甲奧父史得村且近王祥命
齊龐銳之伍父灃光州統軍修於門師穆蟬穆慈苗而不為周
宇沖顯風神凜然察家宗招其蘭
國華公去垂拱中武舉及弟其利州司法祖吏人欽其咸惠苗而不為周
壁屯兵以赴舉了敝市釣入為有有沒
楊公弟甲授左領軍衛司戈粤奉釣陳見司澦錡嘗節凌廉靜
左衛司階屬柳城狼庭檢寨倡狂奉釣陳
制授左領軍衛
制授左領軍衛之河南府金谷府玉師出征頒袞其律公受夢試
制授左衛之戈先好第當先能弘道
制授左衛
地府軍鄉府折衝都尉用慎一回久錄之中受降邸尉尋轉右衛
地陷胡騎天娆摧武庫之果發邸尉
制嘉之擢為右余衛河南府折
動公之力也制擇備良授公使持節錦州法軍事錦州
臺陷作授制擇備良
公有不幸因政寒帽字明恆陵之遇術廢風化令修之村衷為
生校詎若仁朋之復潛行集之遇山林即身卒對十
天子作怒波將愷心穗兵万汁洪河連軸朝不日載其藐容館
怨也松之薨年秋形乃南府印山盧村南慈名昶
資孝期習恩鯨飛束盆苑化南滇不錦有道之又諸議

陈颐墓志

　　千唐志斋博物馆藏《陈颐墓志》志石长、宽各 47.5 厘米，整体保存完好，志文署"江宁王少伯书"。唐代著名诗人王昌龄，字少伯，故此方墓志很有可能就是王昌龄的书法。陈颐，字志一，志文未详述籍贯，享年 72 岁。

　　王昌龄以诗名世，尤以七绝边塞诗为最，语言精练，意蕴深厚，有"诗家夫子王江宁"之誉，与高适、王之涣齐名。此方墓志书法具有较高的艺术水平，气格不俗。给人以端庄恭谨、简约俊逸之感，犹如博学才子，款款而至，气度不凡。且此方墓志刻工精良，毫发毕现，极大地还原了书者最初的书写状态，一点一画，轻重缓急，尽显其上。志文前半部分字迹端庄严谨，一丝不苟，后半部分字体加入了少许行书笔意，显得轻松灵动，摇曳多姿，仪态万方。整体书法端庄隽秀、仪态风流，诗家妙迹，才情尽现。

大唐故荆州都督府司马陈府君墓誌

銘并序

公讳頤字志一陳文帝子江寧王少伯書

祖察頤皇朝文州刺史父江夏王之曾孫

令公承良弈葉之餘慶浮氳氲之和文水

忠貞著能名春秋七十有一外應官至和十二涛

故公温清慎故出入中外終於鄭州之二

業嗚呼衰矣公性自天資行由衷至皆愴

刑之所莫不遺邊人西河故蘭氏之聞之德開

顧思其至德焉夫人零還先事往盛德何

然族歡風而薰華早霜電以已酉

九十五年葬於此營地久天長辛丑朔移事往盛德何

合葬是記銘云其蘭氏生為人範歿同於此毀何

至美陳公淵其蘭氏生為範心方如此毀何

松檟蕭森原陵蠠逖望徐盛德播美無寓

天道何在人車

公諱頤字志一陳文帝子江夏王之曾孫
祖察皇朝文州刺史父昭烈并州文水
令公承弈葉之餘慶浮氤氳至和十孝友
忠貞溫良清慎故出入中外終官至鄭一和十
故咸著能名春秋七十有上終於鄭州之
別業鳴呼哀哉公性自天資行由裹至皆涉
顧之所莫不遺憂在人是故聞之者皆悼
然思其至德焉夫人西河藺氏四德開範惜
九族歆風而次丁卯八月辛丑朔以開酉何
十五年歲欽咸營地久天長兄移事盛德
合葬求此營地久天長
載是託銘云
至美陳公淵此蘭氏生為人範歿同於此

钟绍京夫人许氏墓志

　　千唐志斋博物馆藏《钟绍京夫人许氏墓志》，志主许氏系唐代书法家钟绍京的夫人，志文书法精美。志石长、宽各41.5厘米，有损泐。该墓志于民国二十四年（1935）在洛阳邙山出土。

　　钟绍京是唐代著名的书法家，三国钟繇之后，两唐书有传。该方墓志书刻于盛唐之际，其时唐楷已相当成熟，形成了"尚法"的审美风尚，但该墓志显示出些许两晋意韵。这也说明了书法发展的多样性和唐代思想的包容性。本墓志不以法度胜，而以韵致胜，尤以"二王"之法为宗。严谨中透出萧散天真，气息平和娴静，圆润温和，力含于内，笔致劲健可爱，字里行间充满书卷气息，可谓深沉含蓄、风流生动。该墓志志面不大，但志文字数较多，章法密集而不拥挤，前后字迹一以贯之，气息盈和。

顺节夫人墓志

　　千唐志斋博物馆藏《顺节夫人墓志》，原石保存完好，志石长、宽各 45 厘米。志文内容简略，系张之绪为自己的夫人撰写，感情真挚，言简意赅。

　　《顺节夫人墓志》具有较高的书法艺术水准，书丹者为李凑。此志书法工稳，兼得秀逸之气，平正中寓于巧思。结体以横向取势，用笔方中带圆，点画精细，粗细对比明显。特别是捺画的特点较为突出：尖笔直入，而后迅速下按，之后又抬笔出锋，形成块面状，和其他线条形成鲜明对比，无违和之感。此志刻工精到，故能毫发毕现，笔之藏露映带俱在眼前，细微处蝉翼纤纤，如出水芙蓉，一尘不染。趣味虽不同于唐代其他丰碑巨制，但艺术价值很高。

順節夫人墓誌銘

順節朝議謙夫人郎左補闕內供奉張之□撰

漢府君皇孫寧□八代孫□□氏龍西戎妃人也

仲孫中郎偷部太守慈少女□左補闕張之豬妻

孝行勁孝子演言言鳳惠未□皇□胡孫曰洪昭

以是遘演于載禮目視殺必於張之豬心尚書

天寶辛卯子昌撿禮以此歸推寔

良儀也共王辰終于兩宅樂以里族君

原裁余族正良之辛常月里申屏昔于宣武

于天根谷撫嗣子如之乃為銘芳如春秋卅五

維波淵德湮其良玉其銘曰尖僻于地驕

遺美不朽其穆于昆弟其穆雖何沖謙自圖

烏浮順蹄此原千秋遊目廣陵窆曹究奏敭書

本文难以完全辨识

朝議郎左補闕内供奉張之撝撰

順節漢陽府君常皇兆李氏寵西戎紀成紀人也之緒妻尚書昭

仲孫中部公謐曾孫七代孫寵西伏奉張之撝

漢陽府君常皇寀曾孫太守孫曰猪妻水

孝於行節中部太守慎少女皇馮詡郡曰猪涛

於行是節子言檢禮家柔子遹族舉春秋

以此逆寅下終禮常樂里私歸常春秋子君世

天哀實辛卯壬辰載昌子于二月里申擢潘于宣武

原儀也嗣子堅裎蜜忆兮玉如宴辟于地

于天余撫丙子哀乃爲銘曰如其宜宣武歸

根振谷族溫其如玉其夫維何卑謙自其昌

马凌虚墓志

　　千唐志斋博物馆藏《马凌虚墓志》，志石长、宽各 35 厘米，整体保存完好。由刑部侍郎李史鱼撰文，书丹者为布衣刘太和。刘太和书史无名，布衣之身说明唐代书法在民间的发展程度。《马凌虚墓志》书法风格和唐代成熟楷书所具有的严谨法度略有不同，它融入了北碑的某些笔法，具有一定的"金石之气"，刀刻之感较为明显。下笔随意中不失严谨，从容中显示出几分潇洒，可见书者当时并未刻意，而是怀着一种平和豁达的心态。该墓志结体上法度虽不算十分严谨，但字里行间自有情趣。用笔精致到位，刻工也非常精良，形成既含静思又轻松率意的艺术效果。

大燕聖武觀故女道士馬淩虛墓

刑部侍郎李史魚撰　布衣劉太□

有榴之□謝女曰淩虛馬氏狀風人也鮮膚秀□

芳若蘭之至於璚瓌意蕙心體玉□之彩可鑒□芬

有鶴與吳妹七寵韓□吟長袖□能三日遶□音光□

而天與悅□可物容亦移娥色逝□奉於師資之餘妍可馳聲

於國而已□推韓娥□移□心逝心歟世美東夏特名

於衛官扣觀青松聖武渢月託身正於名子天獨孤祀公

貞王迴徒一旬月有所□初歸我獨狐氏十三乃徐

於開元徒一旬月□疾而殘如神機峻詞洞晏事□琴瑟未

友之三年□□君子曰重笑而誌不晏實痛之原祖

夫春之末□中有三□景其月景州□休寧於縣卬積著之

玄明梁川人舊見淅遂父以其月誌兹麗色其銘曰尉

惟鍾淅淵人矣穜革託詞紀兹麗色殊□余兮與兹神芳余兮不知其所□者

慶山謝山人之兮雲革為洛川之□□與兹神芳余兮不知其所□者

辰為亞諸山蒼昊芳為聖武元年正月廿二日建

欲問諸山蒼昊

惟 玄 夬 友 歰 貞 於 於 南 拊 而 芳 有
慶 明 春 之 三 王 閑 儀 國 天 鸛 若 獨
山 於 秋 末 年 迴 元 官 而 與 舞 蘭 立
謝 梁 盈 徒 扣 觀 而 已 吳 喈 至 之
人 川 府 有 窺 青 悅 妹 竹 於 姿
號 謝 見 拼 三 旬 心 松 已 物 而 七 環
穆 人 記 衝 遂 有 月 聖 可 媿 寵 璩 意
革 見 菲 父 以 疾 孤 武 容 移 韓 吟 長 蕙
如 記 詞 光 其 而 渕 亦 冥 娥 疫 袖 心
春 菲 諱 月 殁 敏 月 託 心 色 之 體
豈 諱 欽 景 君 顧 忌 身 逝 迫 雖 曲 至
與 茲 欽 州 子 而 如 初 於 忘 登 三 柔
茲 麗 休 景 曰 重 神 歸 君 世 唯 乘 自 之
殊 色 寧 於 半 笑 機 我 子 獻 斯 師 遠 性
色 其 縣 北 而 隆 獨 天 斯 舉 資 音 光
号 銘 尉 印 不 晏 洞 狐 寶 美 東 之 彩
而 曰 積 之 實 物 氏 十 東 夏 妙 可
雍 善 原 痛 琴 事 獨 三 乃 馳 特 鑒
茲 之 祖 矣 瑟 志 彧 然 祀 策 聲 茲
兹 祖 琴 昧 弘 餘 顛

李璀墓志

　　千唐志斋博物馆藏《李璀墓志》出土于民国时期，整体保存完好，志石尺寸 38 厘米见方。志文由唐代诗人韦应物撰写，他当时为河南府洛阳县丞。韦应物以诗文闻名始于开元天宝之时，志文记载"应物与澣为道术骨肉，加同寮迹亲，祇感奉铭，以布其实"。

　　墓志碑刻因其坚硬的材质，使其寿命比绢帛、纸张更加久远，这也是中华传统文化得以延续的重要载体。《李璀墓志》志面较小，石面刻字 28 列，单字字径仅 1 厘米左右。因字径较小，故在刻工方面多以单刀为主，笔画转折及起收处稍作补刀。线条劲健苍茫、率意天真，细微处不失严谨。透过刀锋见笔锋，能写出如此精妙的小楷，足见书者具有相当高的控笔能力和书法造诣。此志书法虽和颜柳楷书之法度不同，但其劲挺从容的笔法也很独到。

任人□□州□□祖□州刺史祖□□礼皇朝作御史尚书

县令□□□□岁□任五□□□□□马其□文武□□□成彧之□□□□□长史□□□□□

封□政□□迁县令金紫□□□□□□□□女□□循□成□□不□□其忠□□司□□郡□□

□名□□□视官□□□法有公当是青州庐山□□年□选□右□□□□□书□□□□□

□□□□□□□□□□闻之旦青卿□□□□□□□不在□□□□□□事□□□□□

□□七□载□□□□法公闻之罪贬武陵郡武□□之司士□象□□□□长史□□

□□资□□□原□□□圣□□□清简素□□贼朝贤汉□陵之□□□政□□东平郡

又□□□月余□□□□□□□□□□挫物猾□武陵郡武之□□进而□□有□□□书□

□□期□□上□□□知□正□□左□如□□动世人□□仁□□道自□□□□□

聚先禄思奉孝□□□□□□□梦□陵□养年七□□之视□□不□□居可□□□

也奉宪思奉□□□□□以□□以□□□□□□□□□□□自居可□□书□

月九日归本□□□□□□□□□□□□□□□□□□□□□□□□□□□

文氏□礼部尚书当□南□□□县教谕□□□无□□在官□□□□□□□□东平郡□

徒领之□礼德义当□河□京□□县教谕□□□□□□□□□□□□□□□□

方□之孝日□义河南□□□先以□教□□夫无□□□□□□□□□□□□□□□□

承□旅羊日□□□□□□□□□□吴□□□□□□□□□□□□□□□□□□□

□□李日□义当□□□□□□□□□存□之□□二年□天宝八□□□□平郡

□泳之季渎史部常□女□□天宝八载四月□□□□洛阳□夏夜□□□□□□

登泰像佐泰丧军历物兴瀚为道行□加同□□□早岁□□浸幼道御以布其□

□泰像佐泰丧军历物兴瀚为道行□加同□亲□□□□□奉□□□□□□

□□□□□□□□□遣传陵崔□□□□浸□御史□□□□□□□□□□□

刘致柔墓志

　　千唐志斋博物馆藏《刘致柔墓志》，志石长62厘米，宽65.5厘米，整体保存完好。志文由李德裕撰述，后面附有一段其子李烨的附记。唐代书法以法度胜，尤以盛唐为最，至晚唐稍有衰退之象。至柳公权，方力挽狂澜，多可称道。《刘致柔墓志》约刊刻于大中年间，其时正值柳公权晚年，从书法风格和气象上看，受柳体书法的影响较大。整体风格均衡瘦硬，追魏碑斩钉截铁之势，点画爽利秀挺，骨力遒劲，结体严谨。杜甫说"书贵瘦硬方通神"，此志尤显。唐人尚法度，而书法以表意为旨。如何能够既遵循法度又表现书者之意，不因法害意，是一个从古至今困扰书法家的问题，也是书法的魅力所在。

唐茅山燕洞宮大洞鍊師彭城劉氏墓誌銘并序

錬師道名致柔臨淮郡人也不知其氏族所與和順在中充英發外婉嫕有度柔明好仁中年於茅山燕洞宮傳上清法籙詩書之義理造次不踰寶老氏之慈儉珠絡車及門出入寵光無不盡見艱危危急備當正司五乘莊鍼慼戒在戶綿歷萬里寒暑再暮興嶠拖舟涉海居久無名薶上藥可以盡年無香稻嘉蔬世綿歷萬里寒暑之間奚之為恨屬久沉涸孫曠六年以乘南遷不忍宿人為余傷壽疏別子前尚書舍比身此郡興常居極興常訓之所至孝思之所至愧負渊人為余傷壽瞑

於海南旅可以充膳瘴氣夜侵繞及三時遂至危亟以已巳歲八月二十一日終二
中子前尚書舍此郡興常居極興常訓之所至孝思之所至容愧負渊
恩難申欲報之德朝夕性宜盜憎位高冠至道

目一女之墓盜余性宜盜憎位高冠至道

清泉一源寄秀木孤根惟操比松桂粹如瑤琨不扶自直不琢自絢
溫何報養人靡間言百口無怨加之以恩生我三子熊羆慶番育我二女素絢
是敫既畢念子之德姜莫援誕於高族可法後昆昔我降秩退
林園平泉秋日坐待朝曠西嶺高眺南榮員暄自茲而往惆悵山樊巖銷寒桂
澗歌芳燕捨我而去傷心詆論天池南極誰與招覬芒山北阜將託高原空留片

石千古常存

第四男燁記

大中戊辰歲冬十一月燁獲罪竄于蒙州立山縣支離
之恩昊天罔極己巳歲冬十月十六日眐所奋承凶計如毒迷仆莩復念七
荀匈詣桂管薦察使張鷥請解官奔計竟為抑塞茬荊逆謷深仍鍾
酷罰詡呼天不聞叩心無益抱寃塊然骨立陰陽致冠棣萼盡凋蒌尔残
生寄命頃刻殆及舟舟乃蒙恩宥命燁奉惟裳陪惟裳遷袝先地燁
興曳就途飲泣前進王申歲春三月扶護發崖州先公旋施崖州
崎嶇川陸備嘗險阻首涉三時途俓萬里方達洛陽十一月癸酉遷
袝禮也嗚呼天于燁迫於遣遂不能終養劬勞莫報曰痛終天有生至哀瞑
目已矣

先衛公自製誌文燁詳記日月編之于後盖審於行事不敢誣也謹言

在戶輅車及門出入寵兒無不盡見艱難危苦焉已備嘗幼女乘龍一男應宿人

世之美無所缺焉俻短之間奚之為恨屬久嬰沉痼孫臟六年以余南遷不忍言

別綿歷刃里寒暑輿嶋拖舟涉海居陋無名鑿上藥可以盡年無香稻蔬之嘉蔬

可以充膳晝暑熛氣夜侵繞及三時遂至危亟以已歲八月二十一日終過半

於海南旅年六十有二鳴呼哀我有女二人聰敏早零落過半

中子前尚書比部郎渾獨侍極輿常居訓孝思之所至也幼子燁鉅同感傷

流涕其加於人一等可以知慈訓我後自母委掜夙夜焦勞衣不解帶言言

喪也一女之葬余性宜盜憎慕余心所哀以其年某月某日送葬于洛陽榆林近余為壽瑤

恩難申欲報之德朝夕孤慕余心所哀以不能枉世所不容愧負洲人為余傷壽瑤

男一女之墓余性宜盜憎位高冠至道不能枉世所不容愧負洲人為余傷壽瑤

目何報寄懷斯文銘曰

清泉一源秀木孤根惟子素行不生朱門操比松桂粹如瑤琨不扶自直不琢自

溫七子均養人蘼間言言百口無怨加之以恩生我三子熊羆慶蕃育我二女素絢自

是叔既畢醬嫁然已抱孫念子之德眾姜莫援誕於高族可法後昆皆我降秩退

居林園平泉秋日坐待朝曜西嶺高眺南榮貧暄自茲而往惆悵山樊巖銷寒桂

澗歌芳蓀捨我而去傷心詎論天池南極誰輿招魂芒山北阜將託高原空留尺

石千古常存

第四男燁記

大中戊辰歲冬十一月燁獲罪竄于蒙州立山縣支離

之恩昊天同極已歲冬十月十六日貶所奄承凶計茹毒迷什豈復念此

葡萄詰桂管廉察使張鷺請解官奔計竟為抑塞荏舟經時罪逆豐深仍鍾

酷罰呼天不聞叩心無益抱痛負寃塊然骨立陰陽致冦棟蕘盡凋巋尔殘先地燁

生寄命頃刻始及再昏乃蒙恩宥命燁奉惟裳還祔先公旋施發崖州

興曳就途飲泣前進壬申歲春三月扶護惟裳陪

李邕墓志

　　千唐志斋博物馆藏《李邕墓志》，志石长、宽各 47.5 厘米，整体保存完好。1928 年于洛阳西北 16 里出土。李邕是唐代著名文人和书法家，有文集 70 卷，善碑颂，行草书尤为著名，两唐书有传。

　　李邕史称"李北海"，书法风格奇伟倜傥，有豪爽雄健之气。李后主说："李邕得右将军之气而失于体格。"《宣和书谱》说："邕精于翰墨，行草之名尤著。初学右将军行法，既得其妙，乃复摆脱旧习，笔力一新。"传世碑刻有《麓山寺碑》《李思训碑》等。李北海书史虽有大名，但因其贪赃落人口实，死后 20 多年才得以归葬，且是死于杖下，令人唏嘘。此墓志为李北海族子李昂所撰，书法风格朴茂无华、大朴不雕，笔画斩钉截铁，转折处以方为主，方中带圆；字法与唐代严谨的法度稍有不同，显示出些许浪漫气质，又有一些魏碑楷书的韵味。此方墓志志面较小，字数众多，单字字径不足 2 厘米，但整体气息厚重大气，意味隽永。

故北海郡守贈秘書監江貞李公墓誌銘并序

公諱邕字太和本趙人也烈祖洛陷晉南遷食邑于江數百年矣
其出未大及公前人諱頭而不紫宜公興之公才儁勦能皆興
驟騧不可以牛處角實為宦初易於之縣試拜左拾
後公積為御史丞初召之天后朝音雜次極讜言軒墀
時而廣太后遷御史尚書郎守外臺其餘貶矣難音於立辟敗
憚歐後之亂公之忠力焜燿今昔故導化之放布衣郎璪玉
者也愧瀆事雖不徙以東宮之妲季年理衛州作亂嶺嘗傷希瓊王
以之按謀旨陰中以我羅福之後邊將盧公二孤証建追洛里留獄于鄆東世里未及
折身贖事先帝克平幽顯皆復尚書臺二公遇流未皇定葬戈申以之道
歸葬者通歲莅物備用夫人楊州長史韋公遇流放子暄謀三年十一以
十三年先歲茀嵗靈之北原郡君溫氏後子以大曆謀葬有關死
日潁日岐岨魅家之寢也而岨旡矣子子譽謙好義分豈知邁年
月廿蘆公上表或以為外贖猶伊尚華象嘗不涇監戒而公身
錢萬日同空于洛陽之北嶺也嗚呼犀獨得愛之當時猶
贈雪入林不辭嘉日與悉蕭也嗚呼遙監戒而公身
人有不知公者或以為木與眾蕭也嗚呼
春風以為嘉日金其道匪直昌我乱元
之君子銘曰必寬贖中路遭時未墳今也遷卜長歸九原
物慚獨其誰不天吏佚德崑山是焚九原
死青州其誰不寬贖中路遭時未墳今也遷卜長歸

公壽邕字太和本趙人也烈祖恪隨晉南遷食邑于江數百年矣

其出未大及公前人壽慶頭而不榮宜公興之

而也驟驪不可以牛慶角實為宮初天興之公

遠時廣平太后公環灣御史丞初易之且扶天后公以文極召試拜左陛

以者偏愧厥後公迹史尚書郎守外臺令其餘僻貶矣公雖抗音離朝

之身難黷妻后之亂公之忠力焜燿昔故衛州導化逐之海出為南和令而壽

所以難謀事雖陰中以哀求宮之是難安季年理詞連之便使出嶺南豈傷衣

十三日按辛狃死幽顯罹禍皆湏後邊將作亂故里人及放蕎也豈布青孔熊

歸葬潁日帝御史家大夫之竇也而政尚書盧作乱千州導便不得讓報州年又七

日莽者先帝軺克平之物備用揚州而人諡孤遷軍贈秘書監公之孫不世里及

年莽也及歲日靈之大夫也北京太史壽二君遇公子不暗諜葬有闕申之

錢廿萬日同苦空于故陽之用夫州人長太尉温氏從以大磨三生諸兀一以

月贈也日及通歲日坡先歲家史物之備揚遂政尚書盧公詔流洛趨渴追贈

人有雪不知公者或以為木与眾薪也鳴呼犀象鹵草賢逵監戒而公昆

之君子以為恨銘曰与眾薪也鳴呼犀象鹵草賢逵監戒而公昆猶

殷亮墓志

千唐志斋博物馆藏《殷亮墓志》，志文由殷亮弟殷永撰写，志石长 60 厘米，宽 59 厘米。志文共 46 行，满行 46 字，总计约 2000 字。用小楷书写，书法工俊秀美。

殷亮是颜真卿的内侄，曾撰《颜鲁公行状》，颜殷两家世结秦晋，维持了两大家族的繁荣昌盛。颜真卿是中国书法史上的一座高峰，他所取得的成就，与其所处的时代背景、个人才情与性格、少年时期的学书经历都密不可分。其少时随母在其舅家，而其舅殷氏一族为世家大族，具有良好的文化传统，这无疑会对颜真卿产生一定影响。从《殷亮墓志》书法中可以看出些许颜真卿书风的影子。应该说颜体书法风格的形成，从殷氏一族书风中汲取了营养是很有可能的。《殷亮墓志》志石不大，字数较多，字径较小，但整体气息浑朴雄壮，表现出来的大度雄健、苍劲厚重与颜体契合。

乃內欵憂哀毀骨立每慟皆絕親隣感傷不忍吊諗初
郎中臨終以太夫人年尊慮闕供養哀叫累日不忍辭訣
童方闈時階賊中家素貧實公同氣四人及從姊妹弁顏氏姑子廿餘人韜厚居簿率先勵己孜孜勸諭無不欲從盡不
遺貴公之在壙內誓將此身長奉左右太夫人感公之誠志已之痛毅哭者累旬曰以誠其甲賊將李歸仁命使于襄郡祔
使來因瑯而獲者此也室有白驚為巣家有狸同雞居官失守遂闗自撫之標其閭為純孝里賊將李嘉之歸命未獲為判官
洛郎顏魯深夫禮敬凡敬渢荊洎南請與太尉為表政馬為侍中尚書軍令廌縣尉晉卿欲諫聞道相關上乱邑詿世名初孝
日徒之加以愍者自營南臺請輔特稱巣家四人及狸自慙乃錄事條軍初太夫人劉縣雅相窘誚郡
人及書使方闢賁公之在心遷祔之辰截髮置於壙內誓將此身長奉左右太夫人感公之誠志已
...

王暐墓志

　　千唐志斋博物馆藏《王暐墓志》由唐代著名文学家郑虔撰写，书法精美。该志铭刻于开元十四年（726），志石长 46 厘米，宽 45 厘米，整体保存完好。王暐是琅琊王氏之后，其人及相关事迹不见史传，《王暐墓志》可补传世资料之空白。

　　就书法角度而言，《王暐墓志》在严整俊朗中蕴含温润雅致之美，用笔细腻又不失清爽娟秀，且以方笔为主，方圆互见，结字内敛，刻工精美，当是唐代楷书逐渐走向法度化的例证。苏东坡论书说"大字难于结密而无间，小字难于宽绰而有余"，《王暐墓志》虽是小字，但显得宽敞大方，毫无局促之感。该墓志笔笔严谨，字字用心，点画间显示出书者谨慎的态度和良好的书法素养。

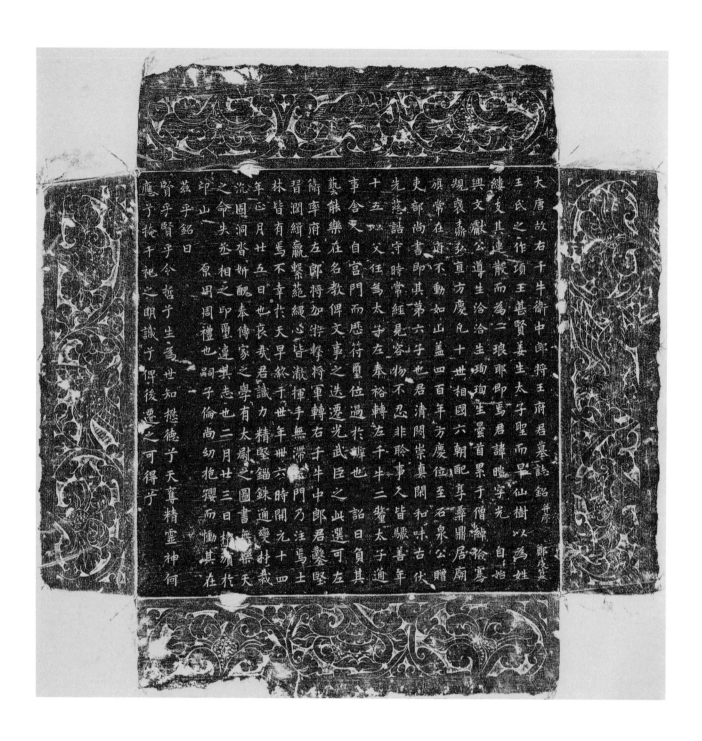

大唐故右千牛衛中郎將王府君墓誌銘并序 鄭虞撰

縉支其連散而為二琅邪即焉君諱晗字光緒以為姓自始
興文獻公導生洽洽生珣珣生曇首累于僧綽
褒嘉弘直方慶凡十世相國六朝配享彝鼎居
規常在府不動如山見容物不忍非聰事人皆驥騄年
吏部尚書即其第六子也君清閑崇真闕味古伏
先慈詔時常經符璽位過作褲也詔曰負其遂
十五以父任為太子左奉裕轉左千牛詔曰負四
事合樂自宮門而應符之選遷右武臣之此選可士堅左
藝能率在名教偶文事將軍轉光祿子牛中郎君鑒堅
備綿絹加拆擊揮手無滯門乃注十四
習皆有馬范繩心皆漱將精堅鐎鏉通變村裁
林潤妍醜也哀我君識有太尉之圖書無樂天
年正月廿五日於天早終于世年卅六時開元十
之沈迴洞沓相之印也嗣子倫
印命失然相用周禮達其志也二月廿三日抱擢而慟其在
山原用
昔平賢乎令哲乎天尊精靈神何
應于檢千祀之明識于俾後遷之可得乎
茲平銘曰

緒支其連叅而為二琅耶即焉君諱暕字光藹自始

與文藻公導生洽洽生珣珣生曇首累于僧綽居廟

規裦嘉弘凡十四世相國六朝慶位至彝鼎公贈

旗常在府不動如山蓋四百年方慶位至石泉公贈伏

吏部尚書即其弟六子也君清閟崇真開皆味古

先慈諮守時常經見容物不忍非聆真入鍪太子年

十五父任為太子左奉裕轉左千牛三鍪太子年三

事舍自宮門而歷符璽位過於辭也詔曰負其

藝能樂文名教俾文事之迭遷光武臣之此選可左

衛率府左郎將加將軍轉右子牛中郎君寫鑒四

晉潤緝有不繫菀繩心皆擊將軍乃注寫鑒土堅

林皆有焉不幸於天早終漱揮手無滯元十四

年心月廿五日也哀我君識有太精堅鍇時開變材栽天

之固洞沓相之醜印璽傳家之學也二月廿三日書無

印命失丞相印璽違其志也太尉之圖書通變材於

茲平銘曰原用周禮也嗣子倫尚幼抱嬰而慟其在於

郭湜墓志

　　千唐志斋博物馆藏《郭湜墓志》，志石长、宽各 38 厘米，厚 7 厘米，志盖篆书，整体保存完好。郭湜是唐高宗时宰相郭待举的孙子，郭湜及父亲郭泰素在两唐书无传，因此此志文可以补充唐史之阙。

　　《郭湜墓志》之书法整体清雅洁净，精致可人，似春风拂面，令人心旷神怡。风格似从晋楷中汲取较多营养，在结体上更加开拓，显露出一定的动势，顾盼生姿，生动有趣。基本点画精致到位，意味隽永，不仅显示出书者高超的基本功，也表现出刻工精湛的技艺。整篇来看，前半部分是纯粹的楷书，一丝不苟，严谨认真。后半部分出现了一些行书笔意，显示出书者创作心态的变化过程。

君氏諱敞散大夫行尚書庫部郎中兼同州長史柱國縣開國男墓誌銘并序

中散大夫守尚書兵部郎中柱國李陳𤥨撰

龜書五福曰壽考公諱浞字挺載厚終十九□□□□□于涇子厥初世

有郡公後仕隋太尉公因賜為太原之族世有耿光年祖□氏公皇南場

郡太守處範之曾孫曾門侍郎同上書□下三品□本之孫秘書郎

逸逸山丞泰素之子風標清秀文學早達開元十二年□進士弟

補崇山陰尉調太子典膳丞四門博士河東倉曹揚大守苗公□

卿壽之附善待之伊同貢士之選無何改湖城令蔡能樨伏直素

避權貶臨□□曹掾移吉州長史歷海塩長城令大理司直

江陵戶曹□登封令禦繁就簡闔靜歸閩會相國元公武□□

謹言在優賢署叉清貧拾授□部員外郎乘同州司馬無何遷

駕部郎中兼本州長史尚德地自雖及笑為志十襄著書鼓十卷

大槐之息宜也自然□自元四年戊辰歲二月十一日公合於官次矣

武夫之隴西李氏洪洞令之女婉言婦德□志為志□□□□

先公而殁鳴乎倉公有女陽道無兄馮剏剌子舉則公之外孫也

乙丁眼罰繫公成立□時□遺人清白王令曰□事非名可淮

二月二日歸窆于束洛□妻切哀逐逸素車一□其年月

日合祔于治陽縣禮之外孫舉茶茶治卯托我銘曰□

桂丁那公松□養家噓吸元精淑流光內元期顏三年目明月鍾惟

远輔□精南富米自去無期盡桂茅兗灵後外孫始孝為終

縣遷山丞泰素之子颿摽清秀文學子弟遠開元十二年擢進士第
補山陰尉調太子典膳丞四門博士河東裴君曹掾大守留公陰
鄉薦谷陟善待二俾同貢士之遷無何改湖城令㩗伏查
卿邊邊臨戶曹掾移吉州長史歷海壇長城令大理司
江陵戶曹憂遷員外令御繁乾簡閤靜歸開會相國元公武
皆意在復員以清貞校戶部員外郎東同州司馬無何
駕部郎中東本州長史尚德地者㩗及羡尚志斗襄耆耆書數十
大觀次息眞朴自然以貞元四年戊辰歲正月十三日疾喘於官次
先公孤而授嗚呼倉公有女伯道無兒馮劬尉卒舉別公之弥孫
戚夫人隴西李民洪洞令遷之女婉言婦德禮春閨範惜于不
名丁娘爵襲公成豆敬待書遺人清白公令曰家非名亦高
二月三宿歸窆于東洛姻姿切亰桃遷素車其年月
日合祔于洛陽縣禮也外孫舉茶茶洽令記戎其銘曰
排拊子郎公校以養蒙嗁吸兑精派兑内兑期顕兑年月日明月陰

赵敏墓志

　　千唐志斋博物馆藏《赵敏墓志》属武周时期中等规格的墓志，志石长、宽各 73 厘米，厚 23 厘米，保存完好。赵敏的生平事迹不见于史传，其祖、父的事迹亦未见诸传世资料。《赵敏墓志》志文约 1200 字，内容颇为丰富，可补两唐书之不足。

　　从此方墓志中可以看到王羲之书法在唐代的影响，尤其可以看出《怀仁集王羲之书圣教序》的影子。唐代初期，太宗李世民好王羲之书法，曾大量收集王羲之的书迹，还亲自为王羲之写《王羲之传赞》，大力宣扬王羲之书法。《怀仁集王羲之书圣教序》即由沙门怀仁受唐太宗之命从王羲之书法中集字，刻制成碑文。此方墓志书刻于天授二年（691），受王羲之书法的影响较大。整体风貌较王书多了方正严谨，法度更加森严，楷书的元素更多，行书整体上占比较少。

大周故泗州司馬趙府君墓誌銘

光禄大夫右衞大將軍上柱國神武公德宇冲邃英猷亮抜陟三戌兩捧囗轂八翅

故能祺祉亞台寄隆方鎮鈞陳設衞先齋大樹之榮靈誥庸坐裂道弉之曲君即

之第四子也弱不好弄而能言堂構斯高用表名家之子期運可應仍命代者

於情田四叢國學擧孔萬之盛符彩目新一見離憂歸善視之明耳所騫聞師詞工體物知音

觀光之秉國學生王渾金之符彩目新一見離憂歸善視之明耳所騫聞師詞工體物知音

驄珠之風神璞不好弄而能言堂構斯高用表名家之子期運可應仍命代者

鴛効祉五縣懲姧實賴翟郊之郯人望重棲明囗之遙學以潤身窮詞賦稱百家

賢位亞專城作宰訓人馴漸淮夷盡心於絳雪霜未觀延齡之實館鳴呼哀哉教之

謀不墜嘆乎盈虛有貞鼓循短無親之女慶襲蘭除勞穆李佳末覽大家之誡貞順

長推金精忽委以貞觀廿三秊昂之四囗終于海陵之實驗俄興之軍蹰可尋焉

入汝南許氏隋地州刺史廣川公昂之女慶襲蘭除勞穆李佳末期於龍代

觀牡武之笈婉嬿戎性雖承筐合禮無愧色於鴻閨兩同完告期次辛卯十囗戌

華八囗廿五日終于懷州河内郡太行山之平原大河南之上圖類宿而文當畢昇之躔俯

頥子合葬於懷州河内鎮家似黃牛南之嵐大河南経還類青就之後州縣直視空衡日就

德封侯廟食終符鵰顥遺家允逭忠孝充全踐霜露兩崗有馥昇爲自下且從州縣直視空衡

夫見行沼州沼水縣令李無言芝蘭有馥昇爲我之宗礽因極郭門體國経野文武

苻之望邦家芳樹遺聞命矣其詞粵奉龍蹲之教吾無間然嗣子思

韋僑韻樹遺芳王霸齊軌命矣其詞繼其既崇高迺祖實繫任魚内外料包文武

水沼珠岸丘府玉跡謹聞英賢相續一令善廬穆溫良千里驄驪七秊猻章尋師

親衣冠疊延花勝開國齊胲裂士二淇篤生令善廬穆溫良千里驄驪七秊猻章尋師

郑齐望墓志

　　千唐志斋博物馆藏《郑齐望墓志》志石长 60 厘米，宽 59 厘米，厚 14 厘米，整体保存完好。志文由唐代文学家崔颢撰写，志文书法颇具特色。郑齐望本人之事迹不见史传，志文中记载他有文集 20 卷行于当时，可见他是一位文学家。志文中涉及武周时期科举制度的相关内容，史料价值很高。

　　《郑齐望墓志》之书法方正严密，结体朴茂，笔力雄健，有一种凛然的正大气象，足见唐代楷书法度之成熟。书法的发展并不是由书家个体来完成的，唐楷法度的形成也是这样，它是一个时代发展的必然。颜、柳诸大家是集大成者，一些名不见经传的书家，实际上是书法发展的"原动力"。此志虽然书史无名，但其书艺不在唐代其他名碑之下。

唐故太子洗馬滎陽鄭府君墓誌銘并序

太子司議郎攝監察御史崔顥撰

太子洗馬滎陽鄭公終於長安縣令

惟唐六廿開元八載夏六月廿有三日朝散郎武陵崔開元元載十二月廿有四日嗣子監察御史先志日

崇德里之私第享年卌有五至天寶九載十二月十有五日

公諱昭文字崇世稱高門汩濟州任丘縣令先志

進迎於合祔於春秋卌有五夫人大塋瘞以順於其先志

先公而終於一南府倮葬記為墓銘之原從述其大塋以順

日進濟安厝至孝蒼文

孝通公之弟寶封於鄭公即曾祖尚書右丞附於鄭公繫昭文公諱

大父諱蒼文贈太子賓客曾祖尚書右丞贈禮部侍郎中公之

惟高文强學舉進士擢第一拔仁寬三以孝廉中公之一昭文公諱

惟良尚文昌繼於鄭贈孝勤公即中公之一昭文公諱述德以孝

容開以游時始以進士為人也寬仁拔萃為成都縣尉貞元中孝

眾容拜右補闕閱內供奉尋而正除萬迴縣尉作佐郎本侍御馬赤埠臨于洛馬其在著命清詞

領事廉課最百姓識校洛州武臨縣延次舉成都縣尉長安縣主簿又舉五牛衡

諸事參軍績滿校由是天官應謨乃遷不與其副詞前馬其在著成都雖居其下

在京劇剧采其失幹辨有聲青官臧授長安縣主簿又舉五牛衡

志廉其不與其位臧傾心接士名屈耀於洛師郡君縣君千里吊祭瞻言岡

簪與其初自公自在眾臧對敦十人靈與故自京達于洛師祁君縣君千里吊祭瞻言岡

於時初當是時而公華下絕不汔泯名不及盛德之門必將有後嗣國盡忠於家

資客參賀車馬盈門廿餘年光貴達於京都之歆德之門必將有後嗣國盡忠於家

如容當是時自古人誰不沒泯名不及盛德之門嗣國盡忠於家

孚歷孝古以至于今人誰不沒泯名不亦終惟於嗣鄭

手其盡歸泣道路以從司直乃执姹靈德之門郡君縣君千里吊祭瞻言岡

克孝查衰且榮鄭公洞妙道迎高風才既傑名無窮不獲大位兮時早終惟於嗣鄭

天生德惟鄭公洞妙道迎高風才既傑名無窮不獲大位兮時早終惟於嗣鄭

極阮衰且榮銘曰歸塋城東門路泯水漬連山莽蒼多寒雲荒丘一閒兮

君幸子京京兮聞不聞長松幽壠日一兮萬歲乎秋兮為古墳駕乎京哀

岡掛子京京侍泣兮歸塋城東門路泯水漬連山莽蒼多寒雲荒丘一閒兮

進將合祔於府偃師縣首陽鄉之原將以述德世稱公薛應順字嚴政先志曰

奉迎一安厝封於鄭寔蓋託爲壙銘之寔繁公薛生有交友失聲慶卬之繼者嗣

宣王母弟寶封於鄭曰蓋子孫文華堂學士孫抱聰明長作必將有後之繼者

通尚書庫部員火郎贈右丞郎即中公之郎昭文烈中之宗華堂學士孫事

父露囊襄曾祖尚書贈右丞郎孝列郎即中侍郎貞固呂震京朝遷衞孝

高文彊學髦士羣籍世爲郎公即中公呂以容物貞固呂以子長安縣主文揚震京朝迎

公聞議可以學濟時始以官歷試擢第一寬仁呂成都縣尉乃舉並州高岸名千牛衞

事參軍風請識由是天官進士爲人也次舉成三益州藻思佐清華授雖居下派

拜右補闕內供奉列聲授洛州武臨縣試補萃三佐思都縣尉武子長安縣檀其社戊都雖學談

志康百姓其在幹辦紛出正除入遷因不著作佐清華拜武子洗馬縣其衞門雙又舉左

識課眾柰觀其能而對敷青在官獻替奉庨侍郎赤守位敦秦正七政終七天年未集齡命作薄

與其與其位與對敦其獻替前侍馬鳴始爲知夫食容長慶談遺慶印流謀嗣行

時初才而公自在眾職傾心接士京都其副壽馬鳴赤守位敦秦正天年也有集談吟嗟暴

當是時賀車馬至于門廿餘年不沒貴不拔臧人居没每食容長慶談遺慶印流謀嗣家

客參自古以孟門今人誰執南憲故自京達於洛師郡君縣君千里弔祭瞻言闕

歷考乎是以于郡司直靈輿故自京達於洛師郡君縣君千里弔祭瞻言闕

其興乎是以于郡司直靈輿故自京達于洛師郡君縣君千里弔祭瞻言闕

孝歸泣道路以從靈輿故自京達于洛師郡君縣君千里弔祭瞻言闕

郑虔墓志

　　千唐志斋博物馆藏《郑虔墓志》，志石长、宽各45厘米，厚9厘米，整体保存完好。志文由郑虔外甥卢季长撰写。志主郑虔，字趋庭，是唐代著名诗人、书法家和画家，唐玄宗曾亲自为他题名"郑虔三绝"。志文和史书都称他为郑州荥阳人。郑虔卒于唐肃宗乾元二年（759），享年69岁。郑虔之妻王氏为武则天朝宰相王方庆之孙女，皇侍御史王晙之女。王方庆是王羲之的十代从孙，博学好著述，家藏王羲之一门法帖众多。武则天万岁通天二年（697），王方庆将他十一代祖王导，十代祖王羲之、王荟，九代祖王献之、王徽之、王珣，一直到他曾祖父王褒，计王氏一门28人的墨迹珍本10卷献出，即后来的《万岁通天帖》。而《郑虔墓志》的撰写者卢季长是郑虔的外甥，这种亲戚关系，使得郑虔、卢季长都有可能得见王氏一门之书法真迹，并受到其书风的影响。所以《郑虔墓志》之书法既显示出唐代书法法度严谨的特征，又含有"二王"书风的温润冲和，是初唐崇王书风在武周的延续。

大唐故著作郎貶台州司户滎陽鄭府君并夫人琅琊王氏墓誌銘有序

公諱虔字趍庭滎陽人也本枝自周國氏鄭尔来千有餘年世為著族

曾父鏡思皇繼其美朗皇秘書郎贈□主客公冲氣和行純素精心父

深世繼其美高第主司如家諸子如拍翰林推其體以筆為立於草書則秘

陽進士擢授左青道率府兵曹參軍長史贈衛州刺史長慶

郎卒失守後回自公台史不臓職遂偕身六移廣文館慱士歷兵部郎中秘書少監皇

補闕京終於郎舍縕二年九月戊辰遷葬於國以申永感者也次子遐疾於常寺招方

二國家克復儀鳳閣侍郎平章事方慶之孫元皇侍御史暇之女也大夫久疾招遐後盛

官舍母則□□□享年六十有九時□□□元皇侍御史暇之女次有嫡子國子業明方慶

氏繼母儀□□□□規嗣子元者野老魏世事多故太人感憂遐遠疾後

相□□□□□□□□□應詞子必合野石頭山之京□逝水遇胎元十四

年十一月一日下庭以先訓未逢村昨規曆以權窆昔合陵石頭山之□維長之

教又承幼子庭以先訓未逢村昨規曆以權窆昔合陵石頭山之□維長

女欤長女古以時艱未遂合祔規曆以權窆昔合陵石頭山之故人感在今年

是鼎於體門之古歲應規則老老魏世事多故太人感在王城

事□是城於體門之古歲應規則老老魏世事多故故鄉非今誓於卑

獲□山女於南是自江淮逾河涉洛窆青蔦有言玄堂假斯鄉非以今誓於平安

次女山等故蔦不可動感遂以大曆四年八月廿五日

伈女鎣崇禮也尊先高位畢十道奚論范野西原涼凄涼涼對闕之

人故我歡道德是明先高位畫十秋万礼傳於孝孫鼎門之右龍門之對闕之閒

作昭雙魂龍月夜松風畫畢十秋万祀傳於孝孫鼎門之右龍門之對闕之閒

嚳冥佳城誌滎陽塋城

深世繼其美公神沖氣和行純體素精心父藝克紀禮樂弱冠超於青裙絕於太常寺業渙
進士髙第主司城其秀逸翰林推其淵步又立於草際謂之何任司
陽逸於更守主簿二韓子如栢掌衛監門衛三敗尚寶直朝野
補率授左青道率府長史六移廣事雜軍國以摯一階除四
郎之京授左公奔竊不職遂陷身戊廣博峕挨兵部遷者作郎中次國子
二京失復曰既享公台州司戶非其罪也國之愚也絕一字遠疾之後盛王
國家克復于日既享平年六十有九峕韑元二年九月睖之女承大賢之後琅
氏官舍經皇母儀母則侍坪在六親及嗣道婦容聞于皇侍御史享年一毎首以以開
相繼母十一月二日先之訓動而應嗣子元老野老現老族享年五人五人以奉胎淮長
年教又女承幼子庭下之先訓而應規言必合則咸以野老現世事多故感遇逼奉方城湯從定
女歡女古頃以時初末逢合袷權暦以金陵則咸頭山川之世事多故咸在王城湯南從定長
教門之次相謂銀末逢合袷昨以詢於集而善歸石頭山川之世事多故夫人在王城湯從定長
鼎禮是自女相謂曰吾等雖伯仲侍地之吉儌蠟藤繞六月石頭山多夫人故咸遇逼奉方城
事於長故空言未精誠之必感青鳥有言曰玄堂斯假蠟藤繞六月廿令年乎疑奉方城湯
獲妥葢榮棺不可動斂曰必感其蔦萬里既開侍地之吉儌蠟木潤神之福理得將果乎今年五日大
猊岆其是也不歸故鄉血聞古礼遂以大暦四年胡年造次而易茥於五旦祔於長女
次安等歡日不歸故鄉血聞古礼遂以大暦四年八月廿五旦祔於長女夫

卢正言墓志

　　千唐志斋博物馆藏《卢正言墓志》于1999年3月出土于伊川县许营村村北万安山。墓志60厘米见方，四侧为缠枝花纹。楷书28行，满行28字，实有700余字。《卢正言墓志》字口清晰，笔法生动有致，尽管有少许剥泐，但基本不影响释读，较好地保持了书法的基本原貌。

　　张乾护楷书《卢正言墓志》出入于欧、褚之间。笔法完备，严谨整饬，方正肃穆；行笔从容，节奏疏朗轻快；整体观感疏密有致，分局布白自然大方。笔法、字法、章法达到了高度的和谐统一。具体到笔法上，此志保留了欧书方笔较多、瘦硬劲健的特点，弱化了欧书体式的狭长之感，不追求每一个字形的险峻峭拔，更多趋向于宽博自如的雍容之态。既保留了初唐时期楷书的峻严方正，又有开元天宝时期的雍容气度。

大唐故右監門衛將軍上柱國贈銀青光祿大夫兗州都督諡曰光范陽

盧府君墓誌銘并序

君諱正言字厲貞范陽人也其先姜氏食采於盧因而得姓自齊遷涿家

于北燕宣神農之裔族高勳絕於國謨廟略周有太師詞林

學圃淡有中郎之孫子雖踰象賢靡絕前史賢父僉素隨晉遷素安忠貞百代

君即萬年縣丞第五子天資孝發世篤道虔魏孝文帝推先右僕射舉人德

之師解褐樣州司法換許州司戶入為太子家令齋令赤家河

南府兵曹加朝散大夫福昌縣令出魏州刺史贈瑞喪

之良幹橡州司馬以公政術尤特降

南府兵曹加朝昌縣令公出魏州司馬之第也司將期吉甫

璽書遷都水使者今右內率之威右監門二將

都留守皇上重測圭之邑輕委君陳寄調術之第之司

疊書遷都水使者今右內率之威右監門二將軍攝左金吾衛將軍東

彼匪慈我行師之孫龐西李氏別駕兗州刺史司農鴻臚二卿

天子悼焉贈銀青光祿大夫使持節都督兗州諸軍事兗州刺史賵贈

葬率禮有加諡曰光夫人隴西李氏齊婦禮備魯姜逿迮單服

皇朝卲州刺史之長女也壽慇慇鰥波旋悲過隙之運鳴呼以開元十八年歲次庚午

玄挺之長女也育訓深閨誕靈華族德蹈齊婦禮備魯姜逿迮單服

方輿知山之壽慇慇鰥波旋悲過隙之運鳴呼以開元十三日甲午朔十

葺年十七薨於東周行備里之第也即以其年十月壬午朔十三日甲午

並葬于河南府河南縣伊汭鄉萬安山之原禮部常選景初秀才擢第先之

州司馬脁左衛兵曹縣晉州司士踐微吏部常選景初秀才擢第先之

谷之風範重慈明之執顏晉萬安山之原之第也司將期吉甫

以翰心太丘之德其詞曰祖居相一鳳和鳴鱨弖我君會葬國有禮兮

並甫逸俗宏才佐時良具劉家二龍也所益者三賈氏三席也朝請大夫鄧

非熊非羆帝王師兮烈祖居相一鳳和鳴鱨弖我君會葬國有禮兮

家十歲丹旒歸于黃壚闕陵谷德還于斯子孫必復兮光萬世尚

以翰寧頌太丘之德其詞曰揚其德嵩山右伊水東水濚兮光萬世尚

非有闕榮其名兮揚其德嵩山右伊水東水濚兮光萬世尚

將作直清河張瓰護書并鐫

衡隨左廉子祖寶素隨晉州別駕父志安皇朝恊律郎萬年縣丞燕無違德
寄君即萬年縣丞弟五子天資孝友世篤忠貞百行推先九德咸舉人倫東
之師表即經滌之良幹解褐樣州司法換許州司户出爲太子家令志丞河
南府兵曹加朝散大夫福昌縣令異特降將軍尤爲異政術右金吾衛將軍東
璽書還都水使者家令右内率左威右監門二將軍攝左
都留守皇上重測主之邑轉委君陳寄調鼎之弟也政里之弟也
彼著匪慈殂我太賢葦年七十開元八年薨於西京道政里之弟也
葬率禮有加諡曰光夫人隴西李氏北齊别駕仲舉之曾孫司農鴻臚二卿
天子悼焉贈銀青光祿大夫使持節都督兖州諸軍事兖州刺史賻賵喪
皇朝卭州刺史行師之孫皇朝相涇等五州刺史司農鴻臚二卿
玄挺之長女也夫人育訓深閨誕靈華族德踣齊婦禮備魯姜逶迤軍眼
方異如山之壽悅惚鱗波旋悲過隙之運嗚呼以開元十八年歲次庚午
葬年七十薨於東周行之弟也即以其年禮也今于五人朝十三日甲午
谷葬于河南府河南縣伊訥鄉萬安山之原禮也今于五人朝請大夫鄧之
州司馬宏才左佐時良具晉州司士踐微史部常選景初秀才先之
並甫逸俗之風範重慈明之弟兄劉家二龍也所益者三賈氏三席也所盈者二欲
以翰心白驥前鳴青烏巍吉昌殤数子哀哀在疚悲蓼莪之文愧非伯
非熊頌太丘之德其詞曰祖居相一鳳一凰和鳴鏘兮我君會葬國有禮行
翰寧頌太丘之德其詞曰祖居相一鳳一凰和鳴鏘兮我君會葬國有禮行
非熊非羆帝王師兮烈祖居相一鳳一凰和鳴鏘兮我君會葬國有禮行

崔藏之墓志

　　千唐志斋博物馆藏《崔藏之墓志》，志石长、宽各 65 厘米，志石四周镌刻蔓草和瑞兽图案。志文 29 行，满行 28 字，共计近千字。内容涉及佛教、道教，史料价值较高。

　　崔藏之，字含光，博陵人，终于玄宗天宝九年（750），终年 57 岁。《崔藏之墓志》由唐代书法家徐浩撰并书。徐浩书法得其父徐峤的传授，风格圆劲肥厚，自成一家。该志书法点画沉着厚重，结体稳健，略有拙意，笔势沉着雄浑，骨力洞达。徐浩与颜真卿为同时代人，但其时名声显于颜真卿，后世书名则稍逊颜氏。二人书法风格、气息有相通之处，但徐浩书较之颜体少宽博厚重之气。唐代尚法，从徐浩书《崔藏之墓志》中可以看到此时的"法度"已经相当严密，起笔、收笔、转折都极为讲究，结体严谨，点画精到，内敛稳健中透出大唐气度。

唐故朝議大夫行尚書膳部員外郎上柱國崔府君墓誌銘并序

崔氏之先，自魏司空尚書丁公子受姓，因封苺秦，司徒家從居博陵，北齊慶宗之後。

大夫徵，青雲長流廣武縣令，皇朝散大夫、雍州刺史、博陵公諱仲玄，府君生朝……

有知是方見法，皆固空，因諂晉，飛陽刺史谷于光鳳六代，義訓嘉，萬言……

志知方圓，圖書入之府，因微大照禪師，摳衣請萬山著書禮嘉，與道合，心膠漆慶積……

才上方見闕圖書，台上齋里哀慕之，經注莊老經詳注學廬，先覺元公行沖，遂與沙門……

載初一行毀特，登闕閭，終歲除制，補集賢學士，悟元公……府君生四五秀……

元知上表薦為台杖，上極間注老經詳，學士益積書禮……府君生隋慶請士……

門柴一毀遊，菉探幽起杖年，補長史，益賢院直學士……

進士請舉心莫，探形其年不極……城幾人清運眉……

夏因急遊課為授舨，州司使宮軍揚州長史……以清運……

開毀辟長安息，課尚書左丞張敬忠知訪自……

糧間補官泰，寫為換華表，州都督府蒲州刺史……

是等多深懷息屬者之駕，幸蒲田令湯時尚書左丞……

史判屏言不昺，屬者黙陟，豫台持綱闕在，選畢舉所給……

吏獄深辟懷，尚文時遇霖凉，儲供所遷，畢安山終……

餘之威轩儆深訟，席節陟所使尚軍揚州丞……

刑羨多深辟……何令……

部之尚書蕭公一繼石篆，何年廬藍田府君才不孫德簡，孝蒸徵碩儒演……

春秋甬文昌之代，濟美言丕稱惟藍田府君則……

堅夜掩居博陵從事……

永年五十七……

系太岳居士郡代濟美府丞……

精義鄉秀士博郡從事……

允時望歸命不淵善何依茲山陽閭泉扉理政……

丕之賢寸自魏司工尚書幽并二大都督茶懿公諱

二州刺史諱仲琛府君生皇朝散定州刺史博陵公諱仲指府君生北齊趙慶寺

韓公洛府君諱武縣令上柱國諱無縱大雍州汪陽縣丞諱玄亮府君生朝請諱

大夫府君青雲長流衍是生府君君諱皦之大府君生慶積

有徵源長廣州生上府君諱散無緒性与道合心善雪

志抗府君長年十有七遊作燊藏之字于光代無違德一行無伐白

才知君是幻見孟晉飛逝刺史合季子稟義訓合白秀

載初長揖盜夸固遊益因諡大史宕于解四五

元母是方皆拒詀内禪嘔盧萬言數萬

進士一行特上表法書徵詣師摳山著書言

門舉登聞空學麗衣請益頹悟先

憂崇毀棘心其年上老詳厲萬左常侍元

開因請急遊薦形起閭里老經注莊老常侍沖与沙

糧等補辟幽不極終歲之外制補補公以士無倅退遂應

決獄多長安課授採痼州司使者所害補益賢院直學而無俟無得隱遂

是聞判官奏尉載執事陟尚書換軍掃補張州学志於太夫人

吏之威儼屏懷訟言屬之路節席楊州史益敬知其雅量朝青城巍

餘羕奸愀深訟仁者之駕幸溫丞大都督蒲州刺史韓长宗採訪百運

刑部尚書蕭公戾奏授藍田令疲表譽清白府按聞曹史長史李採訪

部負外郎稟命不融奏以天寶九載十一月令載用康能事畢盡發幽宽不泉

春秋五十七以來載十一月五日歸葬于河南萬安山祔先塋禮也嗣子

部負外郎稟命不融奏以十一月廿日遷日能真權拜薰膳

陈素墓志

千唐志斋博物馆藏《陈素墓志》书法精美，颇具代表性。该墓志修建于唐玄宗开元十二年（724），志石长76厘米，宽75厘米，厚15厘米，保存较为完好。

陈素，字绚之，祖籍颍川许昌郡，因官迁徙，后为京兆万年县人。《陈素墓志》书刻于724年，距唐代建立已逾百年。此时唐王朝正逐步进入盛世，国力昌盛，经济发达，文学、诗歌、绘画都高度繁荣，表现出极强的创造力和非凡气度，即所谓"大唐气度"。书法已摆脱初唐时期南北融合、多体杂糅的痕迹。此志楷书笔法娴熟，用笔严谨精到，线条于柔韧中不失刚健，结体匀称，稍呈纵长之势；间以行书笔意，轻松自如，流美畅达，已无隋及唐代初期的"野"和"生"，逐渐向"文"和"熟"发展，这也是楷书在唐代成熟的标志之一。可以看出该墓志受王羲之和褚遂良的影响较大。

大唐故宣威將軍行右衛龍亭府左果毅都尉臨潁縣開國男陳
公墓誌銘并序
公諱素字紳之潁川許昌人也昔者
大夫適舊鳳洽　皇敎地公卿拜漢羌鴻成羣河流逮而靈長
代德機而慶洽　江漢之紀址女其蘇漢川二郡守賜爵許國
昌子五莘轉庸六條均理授　朝散大夫絳州龍門縣令晉國是宮
　　　　　皇朝幽州惣管府長史上柱國安樂郡開國
父魯師　唐朝春藏府朝敕大夫絳州著詠塞垣式清祖善政
公養師追二千戶屬郡也風操刀翼子謀孫豕必復公承芳華地
震雷開境既稱襃錦實佇蘭錡解褐選良家子拜殿中進馬移將
氏葉炳靈克奉良弓早等府果殺都尉加宣威將軍遷中藥俄列宿
輕進軍歷絳州絳邑汾州常儒蜀國男村雖郡缺將中藥在戎昭
右衛龍亭府左果毅都尉嗣封國男村果殺都尉通列宿以夫人官
秋發石圖光生王義真之第二女也曹寶巾櫛有序閨闔載
河管氏辰州刺史義真訓丹陽彰輝石窈有华春秋六十有七洲以夫人官
嗟江寧縣君亦猶毋如何一月丁巳朔廿六日午督克祔遷葬而
行潦更同德陶毋如何一月丁巳朔廿六日午督克祔遷葬而
元辭二年歲次甲子十遂對渭州韋城縣令遂忠寒而
佗洛陽城東北金墉郷子原禮也迹對郱丘傍瞻大谷貞松遷葬而
風迷荒真瘠而朝明第二子朝議郎行渭州韋城縣今遂忠寒而
樹而漊水鈖松銘屠烈墓貞石于夜臺庶芳酌之靡歌詞曰
星沉頹水鈖落平津戎昭晚改空龍鱗寒燈少餘原夜無春面新河
鮫宋子酖灣裰神晷封馬躅遺草銘孃永紀清塵三
儚潜外儀慕闌哀辰純孝遠躅遺草銘孃永紀清塵三

夫適齊鳳成羣，河流遠而靈長。

皇曾祖周朝歷松陽、漢川二郡守，賜爵許昌子，五等疇庸，六條均理，江漢之紀，世女其蘇，善政。

階德㭬而慶洽，公鄉拜漢羣鴻成羣，河流遠而靈長。

階朝涿郡丞，二千戶屬郡毗風府，皇朝授朝散，殺職，拜國著詠塞垣式清，上柱國，樂郡開國女。

公食邑二千戶，唐朝歷職，授朝散大夫絳州龍門縣令，晉國是。

父魯師，唐朝歷職，授朝散大夫，絳州龍門縣令，晉國是宜。

震雷開境，既稱羨錦實，行操刀，解褐選良家子，拜殿中宣威將軍遷。

氏業炳靈，克奉良弓，卓犖蘭錡，翼子謀孫，公焦必復，公承芳華地。

擊將軍歷絳州絳邑、汾州常儒等府，果毅都尉，俄加宣威將軍遷。

右衛龍亭府左果毅都尉，封果毅都尉，封國男材，通列宿職，在戎遷。

秋發石圖，光生王劍，至君禄殊極，享年不永，春秋六十有七，夫人清。

從上無以加也，嗚呼寵，禄殊極，享年不永，春秋六十有七，夫人清。

河管氏辰州刺史則義真之第二女也，曹實，參華肇，有序閨閫，載以大唐開。

榮江寧縣君，亦猶稟訓，不凋，奄捐館舍，石窆實巾櫛有序，閨閫載以大唐開。

府鴻寧三年歲次甲子十一月丁巳朔廿六日午，啟克祔窆，遷葬。

遠洛陽城東北金墉鄉，原禮也，延，傍瞻犬谷，貞松寒而。

風歷荒亭府而朝，朗弟二子朝議郎，行渭州卑城縣令，遂，感風。

宋代

杨光赞墓志

　　《杨光赞墓志》全称《宋故恒农杨公墓志铭》，青石质，长宽各 42 厘米，系千唐志斋博物馆张钫先生 20 世纪 30 年代之旧藏。郭玉堂《洛阳出土石刻时地记》载，《杨光赞墓志》在民国十六年（1927）于洛阳西北水泉村出土。现镶嵌于千唐志斋博物馆窑室的墙壁之上，保存完好。该墓志修建于乾德四年（966）四月十八日，墓主杨光赞，字佐臣，陕西人。

　　此墓志书法以意为先，不拘法度，行楷相间，以行书笔意为多，偶有草法，如"飞""路""寂""落"等字就是纯正的草书。整碑字体竖长，风格独特，颇有风神。宋代书法"尚意"，追求意趣之美，以表现书者之情感为宗旨，笔法自由、随性、适意，此志书法便有此种面貌，每字字法、结构虽然不甚合法度，但是表现出一种别样的风采。志文由卫南县令宋白撰，无书丹者姓名。宋白《宋史》有传，其颇有才学，曾参与编写《文苑英华》，并有文集百卷。

宋故祖農楊公墓誌銘　承奉郎前守澧州澧陽縣令宗白撰

公西沿甘棠之國山河簪盤氣象雄秀必生奇士翊戴

聖人　公諱光賛字佐臣分陝人也

祖通　父瓊皇不仕當晉石不嗣漢劉膺亂　公實佐命洞

祖揆天子　令諸侯慎擇偉人強我霸府　大王父遠　太

諱潜龍震沕陽拯既外垫廢列位廣順元年授殿直供

奉官翔鳳都監偷猣稅狂要津也顕德三年轉西頭供

死陝府兩界處撿使護編民也歛襤德三年爲西

京武牢關　使守寧都捕揮使鎮要津也亂德三年爲難

方器其人將大其用天乎不愿奪其遊壽四年孟夏十八

日寢疾而終年四十八鳴呼仙藥不遇蓬壺浪高遊駕方

氏婦儀母則盡其良圖未伸餘慶鍾後　公婚閥

驅瑤池踰嘉命也夫良圖未伸餘慶鍾後　公懷璧同州節院使

才多爱乃文　公嗣子懷璧同州節院使一飛觀其磊落之賢必

度侯之貴公乃武歸日千里青天一飛觀其磊落之賢必

乃朝廷阿村穢葬于梓澤鄉宣武村禮也

宅之貴也月阿村穢葬于梓澤鄉宣武村禮也

公之英名永存孑人倫白熟其

龍階尺木鳳儀簫韶卜臻霎霄方瑞

畢而英風霖霖地之博兮令兮遑遑天之

迄不可窮兮不可問兮禄斜弭雖銷有兮令兮遑

故樹樹兮旋福既鍾兮禄斜弭萬代千

聖人

公諱光贊字佐臣分陝人也

父瓊皇不仕當晉石不嗣漢劉膺亂

祖通天子令諸侯慎擇偉人強我霸府公實佐命洞

誥潛龍宸極既外禦寇庭列位廣順元年授殿頭供

兇鳳翔沂陽塞兵馬都監備襠裙顯德三年轉西頭供

奉官武軍閤使守璽都捐揮使鎮要津也乱德三年為

京陝府兩界延捡使護編民也國家靡好爵試諸難

方器其人將大其用天乎不憖奪其遐壽四年孟夏十八

日寢疾而終年四十八嗚呼仙藥不遇遐壽盧浪高逸

殂瑶池路盡其命也夫良圖未仲餘慶鍾後公婚嗣方

氏婦儀母則著于閨門公嗣子懷璧同州節院使多

宅復渡之貴乃武的日千里青天一飛觀其磊落之賢心

拎令吉地之葬亦寅宅莹地逮玉城卜嘉原

渡陽村後公之英名存子人倫白熟其公

木鳳儀簫韶飞臻雲霄為瑞

大重父遠周太

元氏墓志

　　《元氏墓志》全称《大宋故河南郡君墓志铭并序》，系 20 世纪二三十年代张钫先生之旧藏，现藏千唐志斋博物馆。墓志长 57 厘米，宽 55 厘米，保存完好。承奉郎前守澶州卫南县令宋白撰，方命刊石。墓主元氏，先祖为北魏拓跋氏。北魏孝文帝改革，把姓氏拓跋改为元，自己改名元宏。太和二十年（496），魏孝文帝下诏："北人谓土为拓，后为跋。魏之先出于黄帝，以土德王，故为拓跋氏。夫土者，黄中之色，万物之元也，宜改姓元氏。"《元氏墓志》之书法颇具意趣，字势左低右高，单刀直入，不计工拙。

　　此墓志与一般墓志布局不同，横无行，竖有列，行气贯通，有一气呵成之美。整个志面字数较多，但因字之大小错落，加上个别字以行书笔意为之，故整体章法活泼灵动，并不显拥挤闭塞。清代冯班的《钝吟书要》中说："结字，晋人用理，唐人用法，宋人用意。用理则从心所欲不逾矩。因晋人之理而立法，法定则字有常格，不及晋人矣。宋人用意，意在学晋人也。意不周匝则病生，此时代所压。赵松雪更用法，而参以宋人之意，上追二王，后人不及矣。"宋人结字用"意"，于此可见。

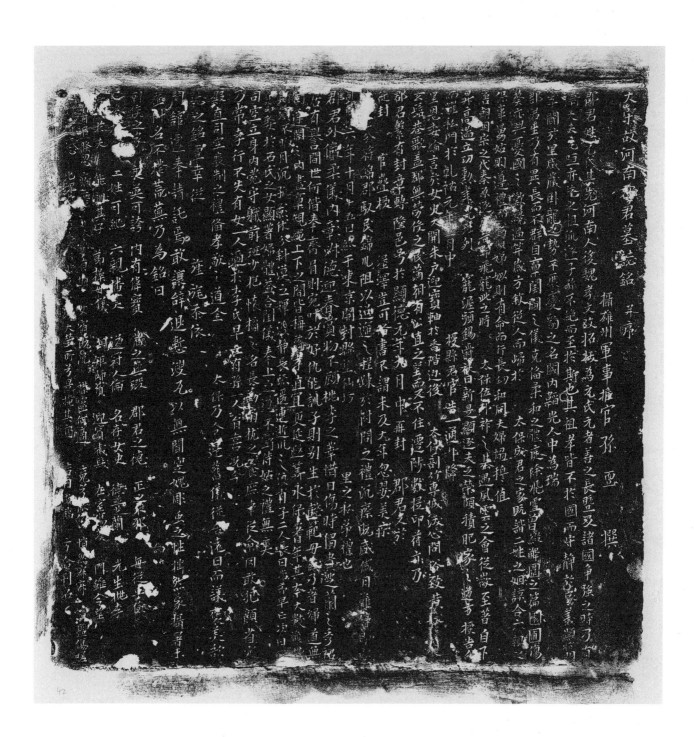

䍐間亥里盛藏曰龍之勢乎歷慶勳之名圖內罷光人中為瑞
郡昜生乃有異長而秩群自亨闉闉之儀克偹柔和之體庶除飛雪貫發辭圓圖昜
敷燒過芋歲方欽從人而行長幼和同夫婦昜搗值
魯朝昜宗之代秉承浚太保伍年祈之基遇風雲之會從嶽至耆自下
異高遷立切勳業光著列
闙松門於亂諧元年□月中
龍渥頹錫爵禄曰新曼顯逐末之榮顏積肥豪之遠芳授告
西耀松門於亂諧元年□月中
星恩去倫言亥女兒大開朱戶迎寶軸於香階迎後
云遠巷歌盖郡無勞侵之後庶相有公直之靈盃炎不住遷防數授卬符亦乃
郡君繁有封亭轉隆邑号於顯德元年九月中葬封
太保成君之家賑酱二姓之婣涼合三㐧觀心
授聯君官造一通卜降
太保副竹専城凌心問俗致芳茲
郡君是勞
此封
官豊桉
溫澤豊可書不及大年忽婁美家
星澤豊可書不及大年忽婁美家
君外懀柔儀內章對德迎去春員物不願桃李之蓎惜曰傷時偏亳遷入蘭之孝君
居有譽間世何偕奉齊眉自則宛叩於好仇能訊子則別生於
展頴不時汜於原休父斜漠之輝汜静長係遶連近川之妺有子三人長曰蔪菜早曰欢
妾坦立身內覺守瓤前班少妃恢撗之名長苫無極迮之命同敢祝顏省實
同空立身內覺守瓤前班少妃恢撗之名長苫無極迮之命同敢祝顏省實
乃常孝行不失有女一人適本李氏早庎䏍一有胖人有言曰亥先孝
乃常孝行不失有女一人適本李氏早庎䏍一有胖人有言曰亥先孝
同館遠一奉幸請託焉敢讓辭退慭愬无以無聞堂瓶康惪菫壯揚然豫攝者末
隨科名不樓荒燕乃為銘曰
太保乃令連龐儀從吾遠曰而謙褒歌
之銘曰奉喪莘從

牛孝恭墓志

　　《牛孝恭墓志》全称《梁赠尚书右仆射陇西牛公墓志》，系张钫先生之旧藏，石藏千唐志斋博物馆。郭玉堂《洛阳出土石刻时地记》载，《牛孝恭墓志》于洛阳城北14里前海资村出土，志石价3元。牛孝恭，先葬于郑州市荥阳市广武镇，以大宋开宝三年（970）十月五日窆于"西都河南县平乐乡杜翟村原"。志文未记志主死亡之年。

　　宋人书法多师法唐人，苏东坡便从颜真卿处得益较多。《牛孝恭墓志》书法明显取法唐人，尤其得益于欧阳询、欧阳通父子，但意趣胜之。欧阳询书法骨气劲峭，法度严整，被后代书家奉为圭臬，以"欧体"之称传世。《书断》称："（询）八体尽能，笔力劲险。篆体尤精。……飞白冠绝，峻于古人，有龙蛇战斗之象，云雾轻浓之势，风旋电激，掀举若神。真行之书，虽于大令亦别成一体，森森焉若武库矛戟，风神严于智永，润色寡于虞世南。其草书迭宕流通，视之二王，可为动色；然惊其跳骏，不避危险，伤于清雅之致。"此志书法减弱了欧体的险峻之势，更显温和。结体纵长，点画精到，在法度之外时有意外之笔，气韵生动，意趣盎然。当为宋志书法之精品。

梁贈尚書右僕射隴西牛公墓誌

梁贈尚書右僕射隴西牛公墓誌

唐奕版蕩君子道消故有道之士清以自潔貞以自
正諱以自牧信以自持道以全其身晦以藏其譽及其亂
我牛公諱孝業於渾有尚書右僕射之贈
僕射之先炳焉讀此不後書　　僕射生鄆帥太
師諱存節居於青社垂數十年常以黃老之道濟泊
其迹怡怡自得有箕潁之操是以亂世諸侯不識其為
賢人也嘗撫太師背謂之曰治世吾不得見矣吾觀
老矣無能為也爾有成家大師之志當及其時吾觀
朱公氣宇雖不能大致和平其定亂主也爾盡依之必
取富貴　太師曰大人平尊我不忍去後數年之必
僕射終　太師遂婦于梁祖果如其言嗚戲
逮識玄鑒通於神明似是歟舜於鄆州滎澤縣廣
武原後以草鶉凌犯其玄宮曾孫尉武軍戎副
入於悵慨　　　改一點振靈柩定厝西都河
南縣平樂鄉杜翟村原實大宋開寶三載十月五日也
謹紀其一二而為銘云
居亂世兮　知鹿死
貽其子兮　　　全其道　　玄鑒如是
懿多僕射　玄鑒如是

唐秘版蕩君子道消故有道之士清以自潔貞以自
正諱以自牧信以自持遵以全其身晦以藏其譽及其亂
之已靜懷此行者始用顯明是故
我斗公諱孝羔於梁有尚書右僕射之贈
僕射之先虎炳簡牘此不後書
師諱存節居於青社乗數十年常以黃老
其迹怡怡自得有箕穎之操是以亂世諸侯不識其為
賢人也嘗撫　太師背謂之曰治世吾不得見矣吾
老矣無能為也尔有成家　道消泊
朱公氣宇雖不脆大致和平其定亂主也不盡依之次
僕射終　太師曰大人牛尊我不忍去後數千
達識玄鑒通於神明如是歟葬於鄭州滎澤縣廣
武原後以草竊凌犯於其玄宮曾孫葉武軍戎副河
人後惕庮止吃玫卜卻扶　靈柩定於西都河
南縣平樂鄉杜瞿村原實大宋開寶三載十月五日也

阎光度墓志

《阎光度墓志》全称《大宋故建雄军节度判官朝议大夫检校户部尚书兼御史大夫柱国赐紫金鱼袋太原郡阎府君墓志铭并序》，开宝三年（970）十二月二十三日入窆，表侄张德林述，尹昭速书，于洛阳城北10里前李村出土。志载，阎光度，字景融，太原人。曾祖讳均，祖讳简，在有唐穆敬文武之朝俱登禄仕。父讳湘，皇任左威卫上将军检校司空，母渤海高氏。君官至朝请、朝议二大夫，转检校工、礼、刑、户四尚书、勋柱国。阎光度先娶夫人王氏，早殒，后娶夫人刘氏。阎氏开宝二年（969）罢职平阳，返嵩洛退闲，开宝三年（970）三月廿日终，享年69岁。葬于"洛京河南县平乐乡朱阳村杜泽里，附威卫司空之大茔"。

《阎光度墓志》书法颇具风神，方正严谨，尤其在起笔、收笔及转折处尽显神采。仔细观之，似有唐代欧阳询之遗意，但不拘成法，多出己意，虽规矩稍逊，但趣味胜之。用笔斩钉截铁，俊俏挺拔，爽爽有神。

故建雄軍節度判官朝議大夫檢校戶部尚書兼御史大夫柱國賜紫金魚袋□

君姓閻氏諱□字景融太原人也曾祖諱□祖諱□皇任左衛上將軍檢校司空早以妙翰待

詔于北門之□父□皇任左衛三班□

論有靈臺之譽□□□同僚著均多於□藏□□□□□□□□晨行有舉咸稱筆法自律□重轉於柱國□□□□□□□□

君年方弱冠禮法不越十年居未及中祥□□□□□□□□□□□□□□□□□□□□□□

承澤臻隆□□□□□□□□□□□□□□□□□□□□□□□□□□□□□□□□□□

宣嘆視常於□□□□□□□□□□□□□□□□□□□□□□□□□□□□□□□□

有唐穆敬文武之際□□□□□□□□□□□□□□□□□□□□□□□□□□

夫人憂止□□□□□□□□□□□□□□□□□□□□□□□□□□□□

夫人高氏泊□□□□□□□□□□□□□□□□□□□□□□□□□□

夫人劉氏公主貴□□□□□□□□□□□□□□□□□□□□□□□□

有子六人長曰□次曰□□□□□□□□□□□□□□□□□□□□□□

以咸通六年六月□□□□□□□□□□□□□□□□□□□□□□□□

享年非夭壽年□□□□□□□□□□□□□□□□□□□□□□□□□

三任物十五年無知□□□□□□□□□□□□□□□□□□□□□□

九月二十三日□□□□□□□□□□□□□□□□□□□□□□□□

去哀蕭兮洛陽陌 逝水蕩波 珠淚□

相蕭兮伴貞魄 去哀歌兮歸去□

（銘曰）

壽年非夭 享祿尤多 歸去兮掩重泉

君姓閻氏諱□先□祖祖諱簡在
字京歜大兒人也曾祖以比門
有唐穆歐文武之

明俱登祿仕父諱桐皇任左威衛上將軍檢校司空早以妙翰待
川君年方弱冠廷禮法自持未及施歈於中祥班行有父風授左武衛
論有盧文慶輝煥三祀初幼驗顧曲是

司奏擬幕府生光皇澤名俞授昭義軍度判
官出藏幕府

一言移孝資忠古由今也獨同僚着均分於職業畢六聖代府卿堅於世
樂就公奈歈十年汙未兟十兟晨夕之下士子常之後
直年奉孝廉公不越十禮法
君姓閻氏諱□

九月二十三日居歜十五年歈歈各長成並
扶學不舉上月水公顧待殿於
閑之意断歈力何奈居正次居中次居
夫人次煥次居□王氏王氏朝議大夫人劉氏□公

盖三任惣十五年居歈徒
一任歈里附以在世日衣足食足
父之敬具佛重法師以德林

安崇礼墓志

　　《安崇礼墓志》全称《大宋故郑州衙内指挥使银青光禄大夫检校工部尚书兼御史大夫上柱国安君墓志铭并序》,建于开宝四年(971)十月廿三日,乡贡进士李象撰。民国二十二年(1933)于洛阳北后李村出土。志载,安崇礼,字同节,其先雁门人。曾祖弘璋,祖福迁,伯父重诲,父重遇,均有贵官。其父原为郑州防御使、金紫光禄大夫、检校司徒兼御史大夫、上柱国。安崇礼颇有才华,曾充郑州衙内指挥使、银青光禄大夫检校工部尚书兼御史大夫上柱国,以资父事。开宝四年(971)正月十日寝疾,终于延福里之私第,享年57岁。以其年十月廿三日,归葬于"河南县平乐乡朱阳村之大茔"。其伯父安重诲于《旧五代史》有传。其父《安重遇墓志》亦在此地出土,志石均藏于千唐志斋博物馆。

　　《安崇礼墓志》之书法整体朴茂无华,意趣盎然,有一种内在的韵律之美。字体方正内敛,不故作姿态,但又蕴含动势,似乎每一个字都有一种表情,轻微的摇曳之中又有整齐划一的格调,于无法处得法,颇具个性之美。

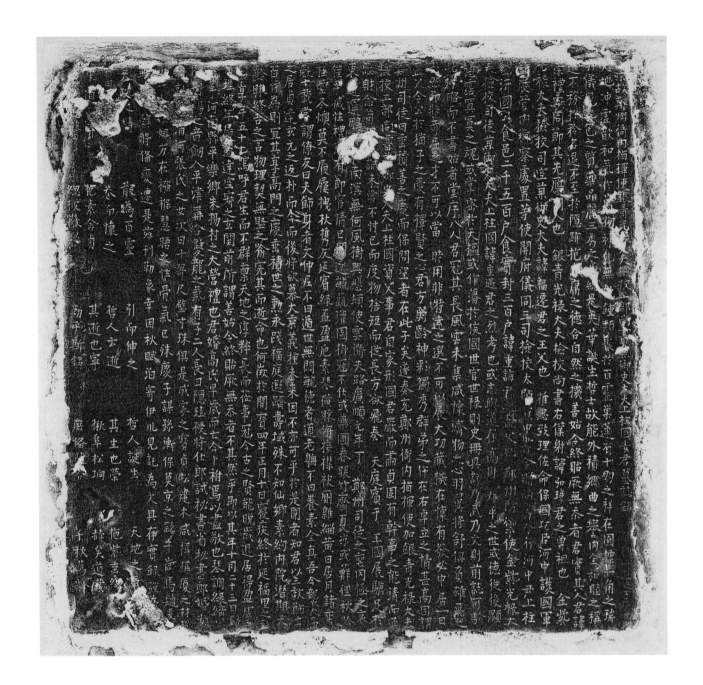

宗禮事周節其先鴈門人也　銀青光祿大夫檢校尚書右僕射諱弘璋君之曾祖也　金紫
光祿大夫檢校司空兼御史大夫諱福遷君之王父也　金紫
光祿大夫檢校司徒兼御史大夫諱重遇君之烈考也或志順道存高節光祿大
光祿大夫檢校司徒前御史大夫上柱國食實封三百戶諱重諱和盛文章中州之令聞顯
國食邑三千五百戶　使開府儀同三司檢校太隂阿州之
　府略而不書始者堂厝未天撫或作蕩作侯國世官世祿則史冊貝眞諸乃武則德後顯
　而非司馬之玳或堂宠未天撫或作蕩作侯國世官世祿則史冊貝眞諸乃武則德後顯
　令公在猶子之慶而保問堅君之心君方窮齡神彩獨秀群弟之作在右卓立之情其甚中居一日
　才不可以當時用非特達之選不可以展大功藏機在懷有欲必中居一日
　夫大夫上柱國資父事君自家刑國君嚴而肅貞固有幹事之能清而道
　嘗不竹已而度物捨短而從長方欲飛奏天庭寶于王國展驥足
　有節守情已朗迺疏疏灌國樹冠不仕或藥圃春暖竹開夏河或鮮征秋吟
　莫不履屨槐杖友延賓綠孟盈厄素琴橫膝被衾雜緇黄日居月諸
　當謂僚友曰夫天仲丘不日遁世無悶疏德者道老躬曰養素全眞吾今龕蔵焉
　七載冬燠莫不願兔遊命也何嵌於開寶四年正月十日寢疾終於延福里
　卜之言物理契無堅而今将欲慕大卒義種未因不亦可乎於是聞者知君必終之款師人
　居之餘逮玄元之返朴而今所謂善始令終長而位不群票天地之淳粹約內院潛期
　員達空扃前所謂善始今終長而位不群票天地之淳粹約內院潛期
　則豈其高門之慶福庭遲躊壽域殊不知仙鄉素約內院潛期
　嗚呼君生而不群票天地之淳粹始令終長而位不群票
　馬道達空扃前所謂善始今終長而位不群
　終年五十七焉嗚呼君生而不群票
　坦終年五十七焉嗚呼
　馬之妙言劬人平樂鄉朱楊村之大營禮也君婚高氏而亡今卜柏馬以盤省秘書即婚
　河晉縣平樂鄉朱楊村之大營禮也君婚高氏早喪而今卜柏馬以盤省秘書郎婚
　姐方在稱裸慧悟之性骨氣已殊慶子謀孫斬保莫京之
　一人姐方在張氏之女次曰十哥兄墜寸珠俱是成家之寶貞松建木咸揺樸順之村婚
　　　兒母方在秘裸慧悟之性骨氣已殊慶子謀孫斬保莫京之
　　　　音劬人平樂卿合雙龍之氣有子二人長曰隂琺候将仕郎試秘書省秘書郎婚方
　　　　　母方在秘裸慧悟之性骨氣已殊慶子謀孫斬保莫京之蕗于旋馬瓷受

苻彦琳墓志

　　《苻彦琳墓志》全称《故推诚奉仪翊戴功臣开府仪同三司检校太尉行左骁卫上将军御史大夫上柱国武都郡开国公食邑三千三百户食实封肆佰户赠太子太师苻君墓志》，开宝八年（975）十一月四日入窆。系千唐志斋博物馆张钫先生之旧藏。据郭玉堂《洛阳出土石刻时地记》载，此志在民国十四年（1925）于洛阳北16里小梁村出土。苻彦琳及其父存审，《旧五代史》均有传。志文末行所记之魏王，即彦琳之兄彦卿。这方墓志文中共有4个年号，但志石出土后，其中一个年号被挖改为"正始"，另一个被挖改为"黄武"，挖改的痕迹，明显可见，新改字体与原志文也迥然不同。根据"五年岁次壬申十一月丁已朔十六日壬申，权葬于河南县龙门乡□王村"的纪日干支推之，所改"黄武"二字，原应为"开宝"。倒数第二行被凿去的一字，根据年干支并结合天福、开宝2个年号推断，当为"宋"字。即大宋乙亥岁［开宝八年（975）十一月四日］从魏王改葬"洛阳县"陶村原。

　　苏东坡曾说："我书意造本无法，点画信手烦推求。"此句道出了宋代书法以意为尚的审美取向。以"苏黄米蔡"为代表的宋代书法家，以自身的书法实践和思考，突破唐人樊篱，找到了"尚意"的书法审美追求，并身体力行，最终使北宋成为书史上的一座高峰。《苻彦琳墓志》之书法在宋代"尚意"审美的大环境下也是如此，以意为先；楷书中稍有行书笔意，"点画信手烦推求"。如果从结体和点画来看，此墓志书法并不严谨，但其中有自然天趣之美，十分难得。

古推誠奉義功臣開府儀同三司檢校太尉行左驍衛上將軍兼御史大夫
上柱國武部郡開國公食邑三千三百戶食實封肆伯戶贈太子太師薛君墓誌

粵以昭回上列羽儀居
帝座之傍　　　紫殿分班環衛在　　彤墀之畔其有
將門令緒　王族象賢勳名益於簡編德義備於辭譜
眜況惟短漏不敢具書　　　　　　公諱彥琳即
統王第六子也幼而敏暗長乃孤明才當牧室之年便主偏
禪之事從　莊宗太子充衛隊都揗使洎平僞蜀却迴
明庭旋昇水土之榮遠頒竹符之貴階惟金紫爵乃侯封天福
初罷牧濕川歸朝　　舜殿俄就執金之列長親拱擬之光相次應宣
撿校太尉階至開府方驍衛上將軍至正始五年五月中忽遘沉疴
旋歸大夜　天恩曲被賵賻有加尋贈太子太師至黃武五年歲
次壬申十一月丁巳朔十六日壬申推葬於河南府河南縣龍門鄉
王村　公有子四人長曰昭文進士及第前太子中舍次曰昭浦東頭供奉官
奉官桂州知州事迎撿次曰昭惠宋州雲城縣尉次曰昭吉前攝金吾
衛長史有女四人長曰適彭城劉氏次曰適周氏次曰適賈氏次曰
適馬家薰東平郡太人呂氏扶護
靈襯掩畢玄宮禮也　　　　　　　　　　　　　　　　　　
却於大　乙亥歲十一月四日從
魏玉改葬洛陽縣陶村原禮也

号以昭回上列羽儀居

帝座之傍、紫殿分班環衛在彤墀之畔其有

将門令緒、王族象賢勳名光溢於簡編德義備詳於譜

牒、況惟短漏不敢具書

先王第六子也幼而敏暗長乃發明才當牡室之年便主偏

公諱彥琳即

神之事從莊宗太子充衛隊都指揮使迫平偽蜀却迴

明庭旋昇水土之榮遷領竹符之貴階惟金紫爵乃侯封天福

初罷牧灑川歸朝舜殿俄就執金之列長親拱極之光次歷官

撿校太尉階至開府左驍衛上将軍至正始五年五月中忽遘沈痾

旋歸大夜天恩曲被賵賻有加尋贈太子太師至黄武五年戊

次壬申十一月丁巳朔十六日壬申權葬於河南府河南縣龍門鄉

王村公有子四人長曰昭文進士及第前太子中舎次曰昭浦東頭

奉官桂州知州兼迎撿次曰昭恵宋州雲城縣尉次曰昭吉前攝金吾

衛長史有女四人長曰適彭城劉氏次曰適周氏次曰適賈氏次

適馬家熏東平郡夫人呂氏扶護

祖仲宣墓志

 《祖仲宣墓志》原石藏于千唐志斋博物馆，系张钫先生旧藏。志题曰："大宋故朝散大夫试大理评事前行许州临颍县令兼监察御史赠太常博士祖府君墓志铭并序。"端拱元年（988）十月八日修建，朝奉郎大理寺丞分司西京柱国左贞撰。民国二十二年（1933）于洛阳北15里后海资村西北出土。志载，君讳仲宣，字子明，本幽州范阳人，历官河朔，遂徙家于深州安平县，为安平人。显德四年（957）终于任，享年43岁，其年十月权厝于许。其父以大宋端拱元年（988）十月八日，自安平扶护与母张氏自许会葬，迁于"洛京洛阳县平乐乡杜泽里"。君先娶夫人李氏，先君而卒；次娶先夫人之堂妹。

 宋代董逌论书曰"书法贵在得笔意"，"书法要得自然"。《祖仲宣墓志》便是如此。其书法朴茂自然，浑厚无华，字形顾盼生姿，章法浑然天成，法意相生，以意胜之，有自然之美。就章法而言，此墓志竖有列而横无行，气息畅达，有乱石铺街之美；点画虽不甚精到，结体也没有唐代法度之严谨，但给人一种质朴大成的浑然之感，和宋代"尚意"书风一脉相承，具有较高的审美价值。

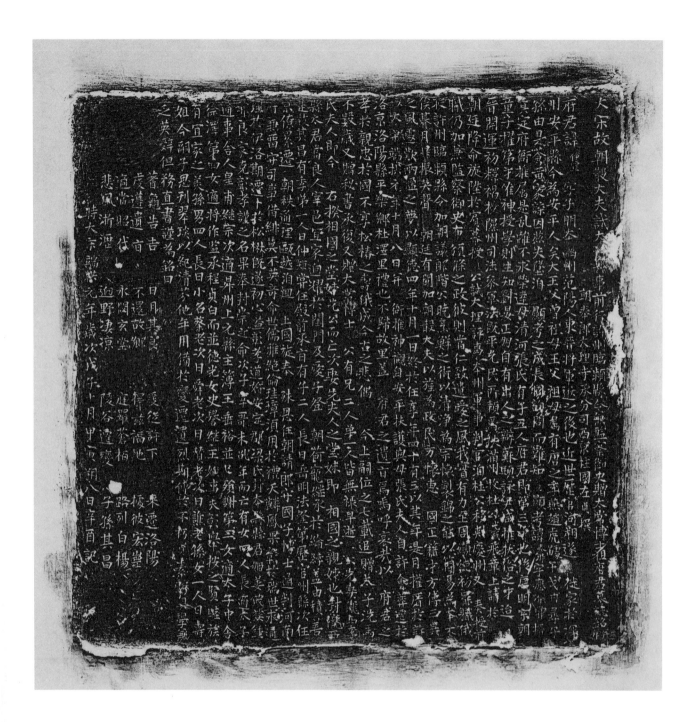

州安平縣令為安平人矣大王父曾祖母屬有唐之季燕趙虎噬卞戌南尋卒
孫由是奮黃家誅徭尖整浯因玆尖整浯顯考之盛長綱訓簡而罹知
有宜家之皇甫繼宗次道昇州上之縣主簿王丞顯考諱泰嗜字應
徐澤第四女史譽維王姐亦夫克萌宗初明宗朝
之姐今嗣子思列翠琰以紀清芬他年用備於愛遷遺烈瑚伴於卞折貝寒嘗學無

梁文献墓志

　　《梁文献墓志》全称《大宋故曹州乘氏县令赠太子洗马梁府君墓志铭并序》，系千唐志斋博物馆张钫先生旧藏。现镶嵌于窑室之壁，保存完好。

　　该墓志修建于淳化四年（993）十一月七日。朝奉郎尚书比部员外郎直昭文馆赐绯鱼袋句中正篆。民国二十二年（1933）于洛阳西北冢头村出土。志载，梁府君讳文献，字国宝，唐峡州刺史仲廉之曾孙，唐容州司马彦儒之孙，蜀剑州监军使剑门关使钺之次子。乾德五年（967）十二月廿八日卒于位，享年45岁。以淳化四年（993）十一月七日葬于"洛阳县宣武原"。夫人为临海镡氏。

　　《梁文献墓志》之书法规整可爱，内敛生动，点画精致。虽字数较多，但刻工能够一丝不苟，严谨对待。如果仔细审视，可以发现此墓志书法取法于唐楷，特别于颜柳得益较多；但并不是亦步亦趋，而是在结体上更加活泼多变，含蓄而不事张扬，于法度之外体现出些许意趣来。宋人取法唐人而有思变之心，于此可见。

唐宗故曹州乘氏縣令贈太子洗馬梁府君墓誌銘并序

朝奉郎尚書部貟外郎宣賠文館賜緋魚袋句中正撰

乾德五年十二月二十八日曹州乘氏縣令梁公卒於位春秋四十有五夫人館陶乘氏縣令梁公卒於位海并織無歸士葬

子而復右執槧楚左持簡冊訓若嚴師成其國器果在

下武之世陷于藝交之科浸漬蓋

帝恩本奏顔驚驚梁氏有後蓋

其先奏仲因周東遷封秦少子康

从元鼎中分為安定郡世以為望而後夫府君諱文獻字國

而家焉神州旋嘆於齒鼎分歸路已灰於劒棧人之力焉遂奔晉至漢遷之之

諱鈇蜀劍州監軍使分劒門使始自唐室土崩而岐府君以重厚克踐古賢之迹

伏腐戈闕至於役霧高奇筆煥而天真五色凌雲麗則府君長而雄與八都孟蜀之

習非聖書至澤於君郎次子也幼於劒州府君以親老居貧任不擇

郎袗金臺興之后負草竊屬署邊之名畫旋改金章雖可樂於從軍復字民於縣之

既稱竹令遷射節度掌書屬記幕郎恩使脣銀艾真恩授令庄檢校尚書虞客主

聖宋龍興蜀部上介仍令又屬遷藩之南節度掌書記偁之儒新字民於縣之

民以德尊俗莫淳課調惟時遷宕渠沐浴外授郎愛遇以知息有郡吏于以停制射

將報政太子洗馬從子貴乎不叔戕我良宰遂其子曰嵩少伊塈神仙薮澤絫駕於

詔贈太子今卜東周以安宅従治命也以淳化四年歲次癸巳十一月七

誠吾志乎今宣武相禮也君有子二人男曰鼎進士進士適琅邪王

幸于洛陽縣士金相玉質鴻掌雄文為時所擇女字金華適琅邪五驥進士

官守太常博士金相玉質鴻掌雄文

石继远墓志

　　《石继远墓志》全称《大宋故累赠太子太师乐陵石公墓志铭并序》，修建于淳化五年（994）七月十一日，承奉郎守秘书省著作佐郎直集贤院赐绯鱼袋赵安仁撰，孙男承奉郎守秘书省著作佐郎赐绯鱼袋中立书。民国十二年（1923）于洛阳西北老仓凹村北出土，并出瓷砚一件，售价2000元。志载，石公讳继远，字孝先，北燕人。父延威，梁幽州节度副使，赠太子太傅；母张氏，追封清河郡太夫人。公乾德二年（964）四月廿六日寝疾，终于东京之府署，享年61岁。以乾德二年（964）冬十月旬有九日，葬于"河南府洛阳县宣武村"，陪先太傅之茔，与上谷郡夫人侯氏合葬焉。淳化五年（994）夏四月十六日，夫人牛氏，寝疾薨于东京私第，享年71岁。"卜其年秋七月十一日，扶护归洛，复祔于太师之玄寝"。

　　《石继远墓志》字数较多，横无列，竖有行，章法井然，浑然天成。宋志书法大多在结体和点画上不及唐志严谨，但无意间流露出一种随心率意的洒脱，体现出宋人特有的审美取向。周星莲《临池管见》中说："晋人取韵，唐人取法，宋人取意，人皆知之。吾谓晋书如仙，唐书如圣，宋书如豪杰。学书者从此分门别户，落笔时方有宗旨。"清人之论，当不虚也。

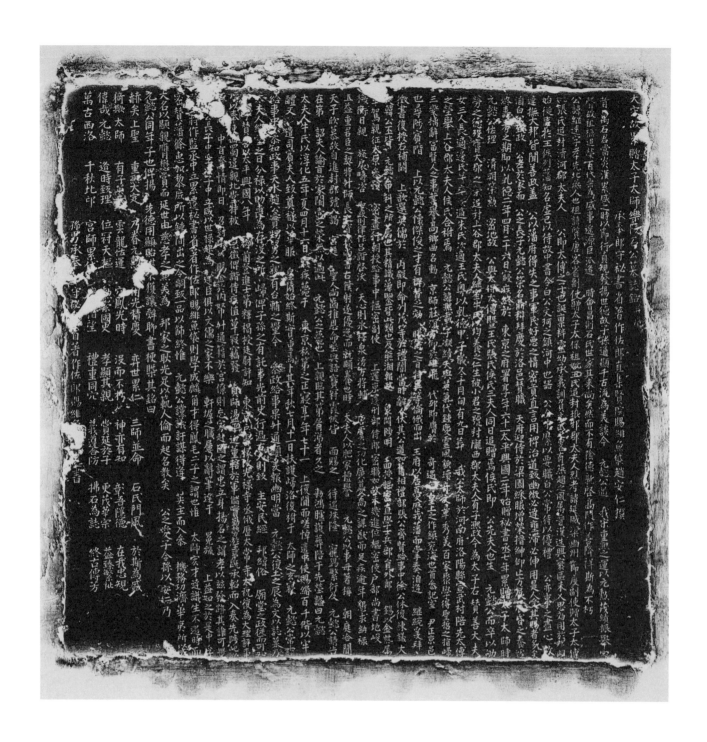

元懿沙佐理　清朝篤勳　密地故　公與太保太傅暨王氏張氏侯氏三夫人同日追贈爲侯氏即　公兆夫人也生　元懿公而卒以勳
勞之德　殷雁目大郡之子追封上谷郡　太夫人繼室出氏　均養之仁生　被小君之號封隴西郡　太夫人有子興政今爲太子右贊善大夫
女三人長適邊氏早卒　適宋氏次適王氏粵以亂德申　子歲冬十月旬有九日葬　我公太師於河南府洛陽縣宣武村陪之指歸之指帰太傅
之塋舉上谷郡太夫人侯氏合祔焉　元懿公諱漮載字凝績天與英氣代鍾慶靈風貌瓌奇得聖哲之指歸之指　三聲揚辭富賢人之事蒡譽高鄕曲名動　京師莊湛弸御族雄飛　代郊即雁於　皇上之作鎮宛海也首叅記室　尹正京邑
徵書復授右補闕　上以元懿公懷傑俊之才有禪贊之勳　暖震之言特異等倫俄而出　王府以居憂歴戒藩而學奏諫議大繼統叟拜、
也尋附賓階　上歡選英儒於　内殿即命列茂筆在禮闈當時辭侯其公道如舊相禮部張公齊賢給事中徐公休復諫議大
韓公玉皆　元懿公命科之所爲也其精識藻鑒皆此類也及能湘報政　錫以金紫以　元懿公諱善
施宸疇浴　聖政則律作呂諧啓沃　天心則氷釋泉湧方將輔　上還章邊刑部侍郎密職如故未幾進位樞密使戶部尚書地峻　上復諫議大
機衡日親　密書行朝授給事中樞密副使　唐虞之功化屬巖廊高之謀猷而足疾逾年懇求納祿　元懿公諸書
在第　詔夫人論旨於家閨臺之榮無以過此　天夫人以肥家檀譽　元懿公以事毋著稱　朝庭昝聞
太夫人牛氏以淳化五年夏四月十六日寢疾薨于　東京松第之正寢享年七十一　上復聞而嗟悼遣中使賜喪百千皆以　元懿公諱諡曰元懿公以
體文以遣司賓夫人致奠穖以舉服　皇情始終斯實重王卜其年秋七月十二日扶護歸洛復祔于　太師之亥原　待遇殊隆　寵錫繁行及
太夫人綺窓之日分祿以助謀天水趙公毋舅男之親有託事光前史行過宦天則致　王安民經　勅鴻臚護葬陪于先塋燈諡及
給事中首奏知政事　茲賓登進士第釋褐授建尉評知　東京戶部祿改先祿寺丞俄歷太常寺復為大理評事　邦緯俗
夫人綸堂之言以太平興國八年　召對奮龍墀進忠體　值草殿寶踐竊發　董輅於軍當實勤勞於王事既承韶而入奏先陵屺　廟堂之政徒叙
子賓宮以貴知之所分沒之所　亟徵偪諧侍疾内媊則志寀起國之謂忠立身揚名之謂孝以茲登跡其　晃旅
密贊其藩徐條惠所以鍾償而延世由慈孝之　長子中奉大夫　貞師盪國　上益知之於是中六字　太師宏才達識生不遇時豔
中首奮博情即日　邦家之耿光足以範人倫而起名教矣　英主而入叅　機務功濟率慎所塔
乃附作監承内累遣秘書省著作佐郎賜緋魚袋則學成麟角才得鳳毛二子之謂也惟　公之愛子令孫以安仁乃
元懿公同年子也偉揚　先德用顯貼其不獲讓辭聊叙書梗槩其銘曰　右氏門風　於斯為盛
赫矣上聖　重熙太定　乃眷元勳　雲龍佐運　弈世累仁　章吾隱德　在我忠規
倚歟太師　有子英衛　宁鳳光時　沒而不朽　神亦有知　更茂蕐宗
偉哉元懿　逾時致理　位衍天樞　勅紫國史　孝顯其親　賞延於子　益臻敏祉

源护墓志

　　《源护墓志》全称《宋故朝散大夫尚书兵部郎中知福州军府事柱国河南源公墓志铭》，至道二年（996）十一月十八日入穸，乡贡进士杨世英撰，河内郡药为光书。洛阳西北冢头村出土。志载，公讳护，字省躬，河南洛阳人，赠殿中丞崇之子。端拱二年（989）正月六日，终于福州公府之正寝，享年62岁。前夫人陇西李氏，无子早逝；后夫人恒农杨氏，封恒农、广平二县君，均先公而终。公于至道二年（996）十一月十八日，安葬于"河南府洛阳县金谷乡尹村之原"，与杨、李二夫人合葬。石藏千唐志斋博物馆，系张钫先生之旧藏，目前保存完好。

　　《源护墓志》之书法给人的整体感觉是稚拙可爱、天真烂漫，字势多向右倾，结体内敛生动，不事张扬，既有法度的规约，又有性情的表达。"法"与"意"在书法上是一对矛盾的对立面，如果追求"意"的畅达，势必要摆脱"法"的羁绊；相反，如果追求"法"的严谨，那么就必然无法表达"意"的自由。此志之书法很好地处理了"法"与"意"的矛盾关系。仔细分析，每个字都显示出一种内在的动感，极具趣味性，但整体又和谐统一，有一种超凡脱俗的风流气骨。如果从取法上分析，应该从唐人处得益较多，特别是对欧阳询父子有较多借鉴，笔法和结体的某些地方有神似之处。但又不是亦步亦趋，显示出宋人对书法的独特理解和不受法度规约、崇尚自由的风格特征。此志书丹者为"河内郡药为光"，书名不显。

故□散大夫□□士□□□
□□□□中□福州□□□
□字□□高□河南洛陽人唐□
□□河南□□之□□□□住國河
□□南鄴□□□□□□□□□
谷宗□□□試□□□□君□□
武□中□□□□□□李氏□姚也
□□□□節度□□□□□置公□
□□□□□官□□□□□□女□
□□□□誠□贊居多□□□□
□□□凱□□相師欠□□
□□□□推□□□□大理評事女
□□□□命不愧當仁□□□□
□□□大祖□□忠□人□□□
□二□□□□□□□□□□正□
```

迴避登第釋褐試秘書省校書郎節度推官趕赴相歸太僕罷
辟也尋行上風整舊斯就謝祥藝尾多欣大理
後得奉迴元戎拼館泰屋諸女
二詩府翰盡察御史充真德公素尚其名羅
上詩府翰盡察御史充真德公素尚其名羅
一節度掌書記判飜愛命不愧當仁首
祥宥改授右拾遺升班列也畏思忘於新
生內翰公榮重以路業答於新
序能閤統通理西邊軍儲而將命加異寵惟著名
省治外郎水部司門兵部三郎中柱國依前改授猷
繼統俊义益定以府衛修尤加爵飲勲大夫駁重郡數委
上經緩民觀其用心令之良松也公篤伊蕃名所所
三紀官齋文雅性執勤莊勢刺誠致公荃其長險易無得務其志勛奇
居言齋文雅性執勤莊勢刺誠致公荃其長險易無得務其志勛奇
思授代發歸推誠致如何蜴拄二主銘功夌
惠方期授代發歸推誠致如何蜴拄二主銘功夌
此喝待善無徵擊皆除位不稱德命也人寵西李氏公信茂旅
於福州公府之正寢享年六十有二前是人寵西李氏公信茂旅
作範聞累對恆農平年二子與女幼发及慶俄亦倫襄獨
竟既適不歸無子早世後夫人恆農楊氏掃師恨恨詞貞順有聞婦道母
範次日垂象次日垂象餘二子與女幼发及慶俄亦倫襄獨
同挴奉諱事粵道紀号龍集丙申十一月丁卯朔十有八日甲申
地於邊季襄事粵道紀号龍集丙申十一月丁卯朔十有八日甲申
合葬於陵道古礼也河南府洛陽縣金谷鄉尸村之原以楊孝二太
人以合葬於陵道古礼也選日惟良定方逢吉俯玄堂而永闊憂深
女地於陵道古礼也選日惟良定方逢吉俯玄堂而永闊憂深
表墓拘範載鉉刊選日惟良咸列其辭俯曰

# 镡氏墓志

　　《镡氏墓志》全称《皇宋故临海郡太君墓志》，宋咸平六年（1003）十月二十九日入窆，子鼎撰并书。洛阳西北李营村和冢头村之间出土。志载，临海郡太君镡氏，故曹州乘氏县令、赠光禄少卿安定梁文献之夫人，右谏议大夫鼎之母。咸平六年（1003）四月十五日，"终于东京靖安里之私第"，享年70岁。嗣子鼎，即以此年十月，躬护灵舆归葬于"西京洛阳县宣武原"，以此月二十九日，启先少卿之墓而祔之。其夫《梁文献墓志》亦藏千唐志斋博物馆。

　　《镡氏墓志》之书法整体而言有一种端庄遒劲、浑厚大气之风神，深得唐人笔法之精髓，用笔肯定精确，下笔斩钉截铁，毫不拖泥带水。笔力雄健，点画丰满，颇得颜真卿风范，但结体上又有尚意之风，稚拙天真，时有出人意料处。刻工也较为精良，用刀一丝不苟，毫发毕现，准确地表现出书者墨迹的风神。

皇宋故臨海郡太君墓誌

臨海郡太君墓誌

臨海郡夫人姓鐔氏，故曹州乘氏縣令、贈光祿少卿安定

有封公之郡夫人者，今右諫議大夫鼎之母也。其先出于姬周，宗有枝

大將軍副使王顯，撿校諱蟬聯，嗣古簪纓，時縣弗絕，郡肝後或易為姬，蜀漢有九

隴柔順德，幼冠閫戶部尚書貞愛儀刑，姻戚道終，王父諱師儒，故彭州莫州聰

館院鼎德師，故敦睦，尚書貞愛儀，太君則尚書諱顯，四仕唐彭州莫

士也，以從尚幼，故鼎於太君手執詩書，躬自訓導，洎先少卿學之歲捐聰

則海以鼎自釋褐，逮階通顯，歷任中外，咸著聲稱

太宗朝，登進士故甲科，之力馬外郎知

皆在宥之五載，鼎以誨之，自外郎知制誥，拜右諫議大夫，歲在故

兀先君三有度支使君，教鼎以兵部外郎知祀泰壇大行，及復覃慶故

癸卯列鼎奉贈，明年南至，鼎制誥拜右諫議大夫

命而歸葬于太君，享年七十，以四月十五日終于陝右，復及東京靖哀

安里之私第，太君遘疾，以詔視邊事，臨海之封咸平六年，躬護以東京靖哀

事嗣子鼎，銜恤茹痛，恨弗殞滅，即以是歲十月二十九日終

靈輿啟葬于西京洛陽縣宣武原，以是月二十九日終

乙酉哀慕荒督，言不成文，鼎書之墓而祔馬禮也，直書誌石以永終

古哀慕荒督，言不成文，鼎書

梁公之□夫人，今君□右諫議大夫鼎之母也。其先出于姬周宗□，

有封于鄴郡者，故春秋時有周大夫，□後或易為鐘，故□。

隴縣令王父諱蟬聯簪古，幽州縣縣，周大王盱也，則尚考諱師顗，儒蜀州□縣。

大將軍副使，王撿校尉戶，敦睦慈愛于執儀形，興太道，君始尚書諱師顗，彰仕唐，鐘郢故。

士，幼故甲科於釋褐，建階通顯，歷任中外，咸著聲稱。

則海以從師，幼故鼎，□太君慈愛于執，詩書躬戚，自訓導，迫志少學之，之歲撝。

館也，鼎順德，冠闈闈戶，敦睦尚書貞嘉，邅興大道，君則尚書諱師第四女，為鼇睽縣。

太宗朝登進士，故甲鼎於科，自釋褐，建階通顯，歷任中外，咸著聲稱。

皆在宥之，太君，鼎教諱，以兵之力，貞外郎，知郊祀之制，詰拜右諫議大夫。

上三有司度，五載明贈年，南部馬外制壇，大。

堯君司少列之使，鼎奉贈，明年至太君，視有臨郊祀之封，咸平行六年歲，故。

癸卯春正月，鼎奉遷太君，視邊事，臨于陝之右，未及復東京，靖。

命而春，太君遷疾，以四月十五日終于陝右，封未及平六年，歲在，故。

安里之私第，享年七十以四月，詔賜錢十萬絹百匹，正以是歲。

事嗣子鼎，銜恤茹痛，恨弗殞滅，即以是歲十月窆，護以，喪靖衰。

# 刘再思墓志

　　《刘再思墓志》全称《宋中山刘君墓志》，系千唐志斋博物馆张钫先生之旧藏，现嵌于千唐志斋博物馆窑室之壁。长宽各42厘米，保存完好，字口如新。此志于庆历八年（1048）十月八日入窆，"河南王复志"，"侄都官员外郎齐书"。民国十八年（1929）于洛阳北20里北陈庄村出土。志载，君于至道三年（997）五月十一日卒于京师，庆历八年（1048）十月八日从葬于北邙之原。其妻郑氏，生一男两女，早亡。

　　《刘再思墓志》由志主侄刘齐书。整体舒朗有致，巧拙相济。线条敦实有力，力能扛鼎，结体上法度虽不甚严谨，但字字生姿，顾盼生情，有一种错落别致之美。具体笔法从唐人处得益较多，点画精致，用笔精准。唯结体摆脱唐人樊篱，不受唐法规矩所制约，稚拙可爱。整体章法虽有界格规范，但每字并不受界格所限，姿态万方，顾盼生姿，如乱石铺街，乱中有序。

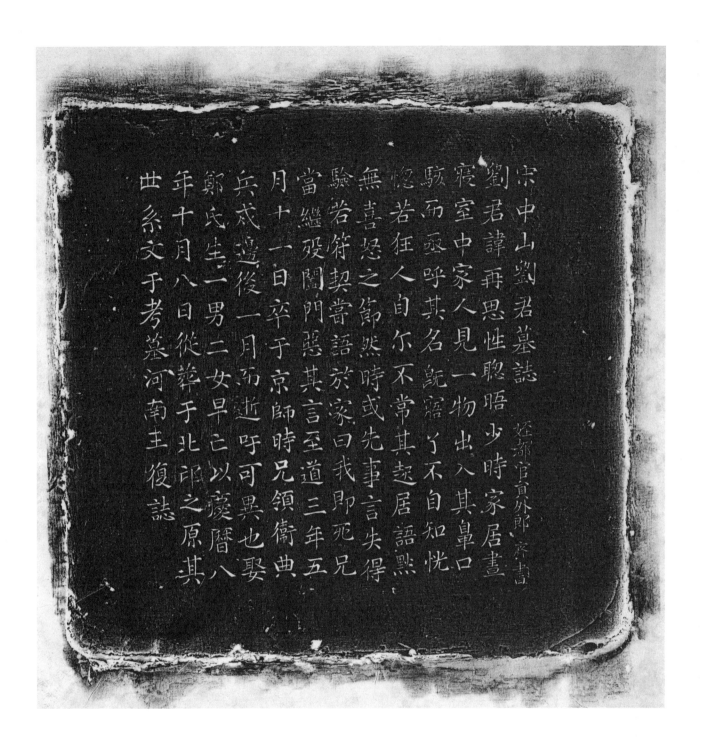

宋中山劉君墓誌　姪郎官員外郎□齊書

劉君諱再思性聰眍少時家居晝
寝室中家人見一物出入其鼻口
駭而亟呼其名既寤了不自知恍
惚若狂人自尔不常其起居語黙
無喜怒時或先事言失得
驗若符契嘗語於家曰我即死兄
當繼歿闔門惡其言至道三年五
月十一日卒于京師時兄領儒典
兵戍邊後一月而逝吁可異也娶
鄭氏生二男二女早已以癈曆八
年十月八日從葬于北邙之原其
世系文于考墓河南王復誌

宋中山劉君墓誌　　姪都官員外郎穎書

劉君諱再思性聰晤少時家居晝

寢室中家人見一物出入其鼻口

駭而亟呼其名既寤了不自知恍

惚若狂人自爾不常其起居語默

無喜怒之節然時或先事言失得

驗若符契嘗語於家曰我即死兄

當繼歿闔門惡其言至道三年五

月十一日卒于京師時兄領儒典

兵戎邊後一月而逝吁可異也娶

鄭氏生一男二女早已以癀曆八

年十月八日從葬于北邙之原其

世系文于考墓河南王復誌

# 焦宗古夫人薛氏墓志

　　《焦宗古夫人薛氏墓志》全称《大宋故赠礼部郎中焦公夫人河南县太君薛氏墓志铭并序》，志石长 66.5 厘米，宽 67 厘米，嘉祐七年（1062）二月二十四日入窆。乡贡进士薛通撰，乡贡进士王辨书，阎永真刊。民国十八年（1929）于洛阳西北冢头村，与其夫《焦宗古墓志》同时同地出土。志载，夫人薛氏，河东人，内客省使赠侍中薛继昭之第二女，享年 63 岁。以嘉祐七年（1062）二月廿四日，改葬"河南府洛阳县金谷乡尹村"，与其夫合祔。石藏千唐志斋博物馆，系张钫先生之旧藏。

　　宋代书法脱胎于唐，而唐代法度的建立，实际上筑基于隋代。隋代虽然只有 30 余年时间，但其上承北朝，下启三唐，有着十分重要的作用。书法至隋代，逐渐变得温婉内敛、规整温和，北朝时期那种长枪大戟的开张之风逐渐收敛，为唐代"尚法"审美的形成奠定了基础。宋代一改唐人"尚法"审美，楷书变得更加温婉和美，注重内在的意韵。《焦宗古夫人薛氏墓志》之书法就是如此，整体严谨精致，结体紧密，内敛而不事张扬，点画精到。结体和用笔都有唐人遗法，但法度逊之，气息也异于唐人，而趣味胜之，此为宋人墓志书法中常见的特征。

大宋故贈禮部郎中焦公夫人河南孫太君薛氏墓誌銘并序

鄉貢進士薛通撰

夫人之先本黃帝之苗裔也後以奚仲居于薛因而命氏焉世
載河東為盛族目高祖而下俱為顯官史冊家諜錄之
諱矣此不復紀
母張氏封本郡君
父諱鑑昭任内客省使贈侍中第二女也幼聰
慕長柔淑天賦谷德之善素習
焦公諱陳留縣掌庚四遷河南
評事開射陳留縣君
大人為良安縣
是閨門從約内藏庫使亦先
貴也男曰從
怙本純孝惟疵之別謂如千里而不幸旣
侍而行迕步之一子瞖翳育之尤其慈愛其子凡所之官必迎
哀慟過無生意果不越周詳而卒於京師之第亭年六十有三
女一人適閨門副使楊宗愨男四人長曰平叔仲叔幼在
夫人膝下亦所鍾愛尚室夾任左班殿直次穎叔和
叔並三班辰職次康叔尚以嘉祐壬寅歲仲春月二十四日
夫人猶子懋知逝水禮部合祔
壬寅朔政葬河南府洛陽縣金谷鄉尹村與族塋爾銘曰
邈焉堅珉從葬于姑以永後乎合祔于夫
吁嗟夫人已而去不復還
勒彼堅珉

鄉貢進士王辨書
闞永真刊

夫人之先本黃帝之苗裔也後以谿仲居于薛因而命氏焉世

戴河東為盛族自高祖而下俱為顯官史冊家諜錄之

詳矣此不復紀

母張氏封本郡君　父諱繼昭任内客省使贈侍中第二女也幼聰

蕙長柔淑天賦容德之善素習組紃之事既并適郊　夫人即昭

焦公諱宗古亦當世名族舉進士未冠而登甲科釋褐補大理

評事開封對　陳留縣君掌庚四遷河田副郎遇　郊禮封

夫人為良娣蕭中外姻族莫不抑德廠後累封河南縣太君從子

是閏門德肅　約内藏庫使亦先　夫人而卒　夫人子

貴也男曰從　一子暨翰育之　慈愛其子凡所之官必迎

性本純孝惟兹別謂如千里不幸囝疾而夫人朝夕三

侍而行跬步之　龍

哀慟造次無生意果不越周祥而卒於京師之第享年六十有三

女一人適閤門副使楊宗說男四人長曰平叔幼在頴叔和

夫人一膝下亦所　尚　宗室安定五班殿直次

叔並三班奉職次康叔尚幼於嘉祐壬寅歲仲春月二十四日

士寅朔改葬河南府洛陽縣金谷鄉尹村與禮部合祔

馬通恭吁嗟夫人猶子同於逝水聊書其族堂爾銘曰

# 焦君夫人张氏墓志

　　据郭玉堂《洛阳出土石刻时地记》载，《焦君夫人张氏墓志》于嘉祐七年（1062）二月廿四日入窆，乡贡进士郭甫撰。乡贡进士王辨书，王易刊。民国十八年（1929）于洛阳西北冢头村出土。并出铜镜一枚，瓷器数件，售价千元。志载，夫人张氏，焦世昌之妻，嘉祐四年（1059）十二月八日以疾卒，享年33岁。以嘉祐七年（1062）二月廿四日，葬于"河南府洛阳县金谷乡尹村，附于先姑之兆"。石藏千唐志斋博物馆。

　　《焦君夫人张氏墓志》由乡贡进士王辨书，就书法而言，此墓志结体匀停，点画精到，气息高古，谦谦有君子之风。从取法上看，应该受唐人的影响较深，但气度略逊之。一方墓志的最终呈现，首先是由书丹者的书法水平决定的，其次取决于刻工水平的高低。从一定程度上说，刻工水平的高低决定了墓志书法的最终面貌，好的刻工会最大程度还原书者的书法水平，甚至为原书法增色。反之，水平不高的刻工会降低原书法的神采，降低书者的水平。此志由王易刊，刻工精良，运刀精练，毫发毕现，爽爽有神，是一方不可多得的墓志书法精品。

大宋右侍禁焦君夫人張氏墓誌銘并序

鄉貢進士郭□甫　撰

夫人姓張氏曾祖齊賢守司空致仕贈太師令英國公謚文定祖宗禮大理寺丞贈刑部尚書父子立少府監夫人即大監之第三女也適右侍禁焦君世昌從太官于河東石砆寨嘉祐四年十二月八日以疾卒年三十有三夫人性質令淑以事舅姑盡孝遇夫盡順睦族盡愛其志以白其治生也約以節內外宗戚莫不喜仰所謂能盡其家室者也予觀詩來頻之篇見古之大夫士之妻能循法度奉祭祀其風能化及江漢汝墳之女能守其正當時君子稱詠之如此令夫人能盡孝盡順盡愛盡忘白約寬之德當不足法一家歟生子一人女五人皆幼嘉祐七年二月二十四日葬河南府洛陽縣金谷鄉尹村祔于先姑之北銘曰

易之家人　羨在中饋
張氏之德　能全厥義
歸祔于姑　克光永世

鄉貢進士王薛書

王易刊

夫人姓張氏，曾祖齊賢，守司空致仕贈太師尚書令英國公，謚文定。祖宗禮，大理寺丞，贈刑部尚書。父子立，少府監之第三女也。適父侍禁，焦君世昌，從祖太官。君于河東石砫寨，嘉祐四年以叔令英國公蔭于京師，十二月八日以疾卒，年三十有三。事舅姑盡孝，遇夫盡順，睦族盡愛，其守已也，約以節，内外宗咸莫不喜，仰所謂能宜其白其治者也，予約以節内外宗咸莫不喜，仰所謂能宜其家室者也，予觀詩采頻之篇見古之大士夫之女能守能循法度，奉祭祀，其風能化及江漢汝墳之女能盡孝，能其正當時，君子稱詠之如此，今一家歟，生子一人女盡正當時，君子稱詠之如此，今一家歟，生子一人女盡順愛忘約之德，豈不足法嘉祐七年二月二十四日葬河南府洛陽縣金谷鄉尸村祔于先姑之兆，銘曰：易之家人，美在中饋。

# 申氏墓志

　　《申氏墓志》全称《魏阳郡申氏墓志铭》，志石长宽各50厘米，治平三年（1066）九月十一日入窆。河南李藩撰，乡贡进士田经书。志载，治平元年（1064）七月十四日，河南张季庄丧其孀嫂申氏，治平三年（1066）九月十一日，"申氏之丧祔于吾先兄之墓"。石藏千唐志斋博物馆，系张钫先生之旧藏。现嵌于千唐志斋博物馆窟室之壁，保存完好。

　　《申氏墓志》整体风格朴茂无华，厚重大气，法意相生，意多于法。宋人书法多从唐人得来，此志得益于颜真卿，但弱化了唐法，以意为之，字势多有出人意料处，严谨中寓于意趣之美，自成一格。

治三□□□七月十四□□□□□□□□□□□□□□□□□□□□□□□□□

事者向以論是已也其可不爲之服則其恩始將無既則曰爲徃報

寫者由是友人其亡也人其可不爲之服則其恩始將無既則曰爲徃報

世恩向予之所思庶蔽乎漸退而可懼悟其一終不服省不變且不爲之服則

廢可忍也其舉聖降而爲爲足義之日顧莊果幟然曰吾口吾恩

咎一不忍也全廢吾立中舊以爲恩亦申義之日顧莊雖幟然曰吾口吾恩

有一忍之日命舉不廢吾氏恩中舊亦志耳雖然聞全顧三年之義相顧不可爲是

朋自適聽族驕其婦天命申吾氏恩立中舊爲義議之不可也過友衆聞今三年傷之義服是相顧不可爲是

第五族人愈蓋諸性可申建氏恩立兄之乃而顧我爲過諫之猶寧自傷服也

尤不笑此如婦恬約違之也既而裬禮固吾之志顧爾雖然幟可然曰則其恩

語之不謂此無畏愛此咸取不遂喪既裬次禮固吾志顧爾莊且不爲之服則

之以污疾物置我視自取法平玩居賓姑申氏本慕顧李蕃爲今恩則傷之義全不顧義則爲是

醜卒有四疾古人奚用放三十五歲而事事云先兄氏本慕顧李蕃子文將次誌九月汲臣不爲是

不有女孫此終長于人之所視財利尤穢居而舅姑有志申次縣之誌九月汲臣不爲是

十婦人恩二物長堂適難爲訟十五外穢污嚴客得歡自舅姑年十六次汲縣誌九月之義全

先孤獨其張子仁同溺夫適終旁達進士匪服瑶墦銘衡他家族訟頻太婦饋視氏蕃子九月臣不爲

雖孤獨其張子之服愛以子用己親堂進士王舜鳳田經人日次識之厚於邪財而識求禮婦不饋視而張氏蕃臣不爲

愛以爲義張子之服斷施可否達士申匪服瑶銘衡識家族之每財求體婦不妄而瞻膳臣汲

推心則申厚氏適進士馮瑾年六自身必戒妄者亦持身年六

惟其申厚氏適進士馮瑾皆高士邪事者持自身年六

休聲令聞皆

# 姚奭妻米氏墓志

千唐志斋博物馆旧藏一方《姚奭妻米氏墓志》，全称《宋尚书屯田郎中姚奭妻米氏墓志铭》，宋治平三年（1066）正月廿七日入窆。夫屯田郎中姚奭撰，次子焕书。据郭玉堂《洛阳出土石刻时地记》载，此志出土于洛阳西北冢头村，同时出土 4 方墓志。此方是米氏死后埋葬时所刻，另一方是其夫姚奭的墓志［熙宁五年（1072）五月六日］，还有一方是姚奭与米氏合葬时刊刻［熙宁五年（1072）五月六日］，第四方是姚奭与李氏合葬时镌刻。志载，夫人河南米氏，庆历三年（1043）九月廿日，卒于广汉驿舍，年卅一。生两男一女，长炳，举进士；次焕，嘉祐六年（1061）登进士第，今为庆州司理参军。米氏以治平三年（1066）正月廿七日葬于"洛阳县北邙之原"。

在中国古代社会，书法是人们日常生活的一部分。也就是说，书法的主要功能是实用，特别对文人来说，是须臾不可离开的。书法作为中国传统艺术的表现形式之一，也正是因为文人的坚守，才得以传承下来。这种传承的方式之一便是书刻墓志。该墓志志文由墓主幼子姚焕撰并书。此墓志书法瘦硬劲挺，爽爽有神，方正齐整，以骨力胜，似从唐代柳公权得益较多。整体骨力遒劲而结体随意自然，一任天真。字体横竖特点都很鲜明，笔力劲健，笔法具有稳而不俗、险而不怪、老而不枯的特点，而仪态又十分冲和，一笔一画都具有独特的魅力和自己的特色，是一方难得的墓志，具有较高的艺术价值。

夫人河南米氏尚書屯田郎中姓顨

之妻頖從顨之蜀官慶曆三年九月

廿日卒于廣漢驛舍年三十一生二

男一女長炳舉進士次焕嘉祐六年

登進士第今為慶州司理參軍女嫁

建雄軍節度推官馮孝孫孫珗□二

孫女三人嗚呼生不待子之□爾不

而葬朝廷恩封又不及嗟爾不

于洛陽縣北邙之原夫顨為爾作銘

辛至是耶治平三年正月廿七日葬

以誌其墓子焕書之耶慰爾魂于泉

下銘曰

卜日之吉葬于是以次

先夫人之墓

之妻須從夔之蜀官慶曆三年九月
廿日率于廣漢之驛舍年三十一生
男一女長于炳今舉進士次煥嘉祐六女嫁
登進士第今為慶州馮孝司理□軍□人
建雄軍節度推官不待□孝子孫□三人
孫女三人嗚呼推官馮孝□□之殁□三□
而葬朝廷恩封又待不子又嗟爾□爾不
于至是耶治平三年正月廿七日□葬
以浴陽縣北邙之原夫夔為爾作銘作銘
下銘誌其墓子煥書之耶慰爾魂于泉

# 王珣瑜墓志

　　《王珣瑜墓志》全称《宋故朝散大夫尚书虞部郎中护军赠司勋郎中太原王公墓志铭》，志石长 78 厘米，宽 77 厘米，系千唐志斋博物馆张钫先生之旧藏。段绎因受到志主王珣瑜的知遇之恩，对他的事迹知之较详，遂由他撰写志文，并由志主女婿解州知州吕希道书就。王珣瑜之事迹不见于北宋史传，但志文历史信息丰富，对该志文的解读，有助于我们了解王溥家族在北宋时期的发展脉络，同时对补充《宋史》有着重要的作用和意义。

　　宋代书法以意为尚，注重内心情感之表达，于行、草书成就最高，以"苏黄米蔡"为代表；楷书名家不多，成就也稍逊。此志书法却非同一般，楷法精美，格调非凡，具有较高的艺术价值。宋人书法虽筑基于唐代，但往往能以"无法之法"化裁而出，自有新意，以意趣胜。《王珣瑜墓志》之书法从风格上来讲，保留了唐代楷书的基本特征，以颜体为形貌，严谨规整，方正威严，然率意胜之，更显自由，有一种逸笔草草、不求形似的悠远虚静之境，是不可多得的具有较高艺术价值的宋代墓志精品。

宋故朝散大夫尚書虞部郎中護軍太原王公墓誌銘

朝奉郎守太常博士上騎都尉賜緋魚袋韓絳撰
朝奉郎尚書都官郎中知解州軍州事上護軍賜緋魚袋借紫呂希道書并篆蓋

公諱珣字唐輔王父燕公進中書令燕國公諡文獻母常氏追封魏國太夫人父涓太子太師尚書司封員外郎累贈吏部尚書令
贈太師高書令燕國公諡文獻祖母嚴氏追封克國太夫人祖涓太子太師尚書司封員外郎累贈吏部尚書令
燕中書令封燕國公種德之厚販遠愈光公用從兄廉靖公自佐為都留守為廳延和便

公母潘氏長樂縣君追封永寧縣太君王氏繼室封開封府祥近善里人公自俸中
郎種德之厚販遠愈光燕公而下至于太原郡開封祥符尉平又以從衛尉大理佐從洛公之自俸中

初命將作監主簿仁宗即位遷太常寺太祝孫又為開封祥符尉平又以從衛尉大理佐對河沜漕運得對

聖敕納詳名賜太子賓善大夫出宰繼氏歷殿中丞圓子博士用薦者言督河沜漕運得對
省親法當斬公曰是可宛也何以勸天下之為子者即啟鄧公為留守京師明德坊之私第年年祀明堂陛獻

五十有二熙寧入虞部為郎中出守汝州號領闕州嘉祐元年十二月二日以疾終于京師明德坊之私第年
入虞部為郎中出守汝州號領闕州嘉祐元年十二月二日以疾終于京師

坐判官鄧太子賓善大夫縣氏歷殿中丞遷太常寺博士西京留守判官鄧以疾終於家

也治水感衆遠近爭走為文莊課法諸姪賑食之像從事劉波刻交於江下盜殺之虞有司執中廷丁晉公出守
所在河清河清軍號龍騎皆以親踈得真盜民靡食之像後開翰林楊文大中祥符中廷丁晉公出守

公園邑事公戚邑事出宰繼氏怓於是夏文莊令姦吏凡為之行法無嗜權以隸其軍河清令以忠獻啟公

有詔俾副管當蒲淸謙法之果不能以數踈其事而後聞翰林楊文公大殺之虞有司執中廷
高天下士又方圖興繼之而終不能以數踈其事而後聞翰林楊文公大殺之虞公大中祥符中以盜伏吏為

文莊德之而終不問吏命察之果得真盜民靡稱鄉貢催士平劉波刻交於江下盜殺之虞有司

關康靖公自挂賓屬康靖與當柄之恰聲利不報甲科馳馳御史世驅奉石安行記奏天性瞀學大目累篤史數百
公自挂賓屬康靖與當柄之恰聲利不報甲科馳馳御史以御史行記奏然天性瞀學大目累篤史數百

下為康靖以諸姪尚主獪稱鄉貢催士平劉波刻交於江下

為關康靖公以之像從事劉波刻交於江下盜殺之

進遺其所起居公恬自挂賓屬康靖有恩皆不報甲科馳馳御史世驅奉

卷公顗自挂賓寶惜如新賓惜如新公之像恰聲利不報甲科馳馳御史以御史行記奏然天性

儒舘使紹世緒屬康靖得人文莊殘後歲所辭士選為御史若有陰隲者蓋有恩于己者公曰是矣公以己
職舘使紹世緒屬康靖得人文莊殘後歲所辭士選為御史云云隲周恤若有陰隲者蓋有恩于己

存言其為政使我諸公不讓有悔其或加己不見解氣盛所辭士選為御史若有陰隲者公每經史之長
之其為政使公且壽其惠於人可沮也公不見解氣盛為善則照周恤若有陰隲者公每

言我人則憫然有遠近邑人或加己不見解也君子贈姪德之劢孫女六人以熙寧二年十一月十日葬君男有不
我職舘使公且壽其惠於人可沮也公不見解也君子贈姪德之劢孫女六人以熙寧二年十一月十日葬君男

興為內殿崇班一女適尚書都官郎中知解州東平呂希道封仁壽縣君男有不
女作配君子恭勤累四品夫人曠西李氏封壽安縣君贈姪德之劢孫女六人以熙寧二年十一月十日葬君男有不

孫八人為內殿崇班一女適尚書都官郎中知解州軍東平呂希道封仁壽縣君男有不
今女為配君子恭勤累四品夫人曠西李氏封壽安縣君贈姪德之劢孫女六人以熙寧二年

得于河南府洛陽縣宣武村祔先塋禮也聲受公知最深凡公之行已接物雖其子弟有不
知者而繹知之為詳而治邑一不極其燦善則報施維後之成

王氏顯姓烈烈燕公燕義不當辭銘曰
正而治邑一不極其燦善則報施維後之成

恬有所守
敬佐京位蹟五品齊專列城
惟公之德能世其聲
民熙兵甫盜伏吏篤

176

贈太師尚書令兼中書令進封晉國公曾祖母嚴氏追封兗國太夫人祖溥太子太師累贈尚書令

燕中書令進封燕國公謚文獻祖母常氏追封魏國太夫人父貽矩尚書司徒贈吏部侍

郎母潘氏長樂縣君太君王氏居太原之祁數世名人大官不乏至丞相遂大于

其鄉種德之厚既遠愈光燕公而下子孫又為開封祥符近善里人公用大理佐洛都留守為

初命將作監主簿仁宗即位遷太常寺奉禮郎再授廷尉又丞衛尉大理佐洛都留守

判官陟敕納詳先賜五品服入尚書慶殿歷殿中丞出知國子博士用薦者言督河汴漕運得對

座敕納詳先賜五品服入尚書慶殿即領閤州嘉祐元年十二月二日以疾終于京師明德坊所爭離也

入虞部為郎中出守汝州代還再領閤州公為留守判官太傅張鄧公居守以

五十有二熙寧公日是可死也何以勸天下之子天即大雨政尚慈惠男子即啟鄧公得不死在

省親法當斬公即其所棄水而杖男子不能捕乃責之以隸其軍河清令及側不安范忠獻啟

也治所在河清軍號龍驤賊吏不能捕乃責之以濟其威遂弭以逆忠獻公自俟

聖水惑眾遠近奔走皆棄郡水賊不能捕乃

文莊德之而終不能以親疎民艱食發常平賑而後聞於朝取司執豪流人無所讞號其葉

有詔俾副管籥歲滿課法領州妖妄令者行法無賕權以濟威遂弭以逆文莊書資以

高天下士又方聞嶠諡滿世為文莊佐難其為由是客主多違言公助己公欣然為留文莊書資以

公為開州歲歲於世佐文莊於是夏文莊公繼至公助己公欣然為留文莊書資以

公移邑歲郊祀贈司勳郎中出守維氏歷殿閤州公為留守判官太傅張鄧公居守以

職儒館使紹世緒屬康靖與當柄者思不報文莊所辟士選為御史云公嘗以職事責部吏請貼

言其人則憫然有悔邑人或加己不見辭氣逢其緩急則煦煦周恤若有恩隙者蓋公每

存之為政使憮然公且壽其惠於人可涯也君子以善惡之効未必有陰隙者蓋公以職事責部吏後之每

與官等勳累弟四品夫人隴西李氏封壽安縣太君刑部尚書樞相州觀察使維之長公是矣公積階之長

女作配君子恭勤靖以嘉祐六年十月九日歿于洛陽子肅之官舍享年五十有六二子長肅也

今為內殿承制仲曰鑑今為內殿崇班一女適尚書都官郎中知解州東平呂希道封仁壽縣君男有不

孫八人審求太廟齋郎審交審言審文審之官子中審齊審方審之孫女六人以熙寧二年十一月十日葬

得于河南府洛陽縣宣武村祔見託銘于墓也義不當辭銘曰公之行己接物雖其子弟有不

知者而繹知之為詳而蕭見託銘于墓也義不當辭銘曰公之知最深凡

# 张氏墓志

　　《张氏墓志》，熙宁四年（1071）八月廿日入窆，阎永真刻。民国廿五年（1936）八月廿一日，洛阳城北20里北陈庄村东北出土。志载，河南王与时之妻张氏，襄州法曹参军镣之女。熙宁二年（1069）十一月廿四日终，享年31岁。于熙宁四年（1071）八月廿日葬于"河南府洛阳县上店村之北原，祔皇姑之墓"。石藏千唐志斋博物馆。

　　《张氏墓志》之书法整体风格结体宽博，厚重大气又生动活泼，有颜真卿书体之开张之气，于此可见颜真卿书法对宋人的影响。宋人书法得益于颜真卿者不少，苏东坡就曾师法于颜真卿。此墓志虽有颜体之气象，但能以意驭法，轻松自如，楷书中寓有行书笔意。字势外紧内松，左低右高，有动感；整体章法舒朗有致，别具意味。宋人尚意之风，于此志可见。

河南金□君與時之妻曰裴氏贈禮部尚書諱敬政之

曾孫也金部員外郎諱方之孫襄州法曹軍諱□餘□之

子也一月二年十八日歸而王氏三十一而卒以熙寧

南府洛陽縣上店村張氏之北原祔皇祐之墓初法曹君

無母從而己獨也生二男曰張氏寬哀曰其孤尚幼為歲而皇子

湯氏婦性而精巧眾嘆所不及張氏勿張勿淡然不敢自異然豐為皇

善敬不足以稱張氏德也藍及張氏幼曹安故君儀張氏狀館合歸君

亦誠如踽通母慈在家能為而能以順母心則警然不聰自瑞端然稍

長趾其溫以愛稱巧□張氏□□以母正則既□嫁得男雖慈姑之□

心如嚴母已終事其夫雖德蒙孝而順之正故其既求嫁子者雖男□

能自任以教既□其妻而多愛其子□□□人之□至於親後皆

之義若歸其有女閨門愛之逾養其□子□□□老人□榮於親後皆

聞此少而艱窮孤苦子乃克□自□也故其可卒也王氏□□□內□

而終壽考之然至哭者斯為之止慟嗚呼其可銘已銘曰

外族聞嫁者有子宛得祔寧茲宮其慶其後

清水□刻

子也，一月二十四日歸王氏。年十八歸而王氏，葬以三十。熙寧二年十月卒於河南府洛陽縣上店村。

南府洛陽縣上店村葬以三，皇姑張氏之生，其子曹君捐館舍，為皇姑之法，歸曹為皇君河。

無氏母，從而已獨生也。生張氏，其張氏之北原，祔皇姑之法，要君墓初日二年於十。

舅氏婦從己，愛其慧寬，哀其生，孤尚皆以幼子張，曹故君儀狀賢端豐為皇君。

善誠不敬，稱張氏眾嘆曰，所不及而張氏皆淡然氏氏捐張氏幼張要曹故君捐初。

長亦疏通，足精巧二男曰，德也藍必張母氏勿則善不敢自賢歸端稍然豐。

心如其母，溫懿在家張能德孝能順母心正愛既嫁菩敢聰自賢異稱。

亦自嚴，以其教事而男雛所不張而尚皆以法之要墓十。

能若任為教，其母事其男姑雛順而能必張母淡然氏故子法之要曹。

一自其教，足性生愛二男其慧哀其北二原寧。

之義亦若歸，非其母事男愛姑之養無其子夫栢以心正多愛既則善菩然。

聞此少而剛，歸已母事而男姑之之和順養而孝也。

外而曰聞，之一能心長亦善外舅無南一。

族終子少壽，考艱窮孤苦乃克自持命也故是氏之老人驪慧至於親皆於。

者為之哀哭者，為之止慟鳴呼其可銘巳銘曰內後。

# 李氏墓志

　　《李氏墓志》全称《宋故度支郎中姚府君夫人崇德县君李氏墓志铭并序》，修建于熙宁五年（1072）五月六日，长45.5厘米，宽44.5厘米。姚辉撰并书丹。洛阳西北冢头村出土。此方墓志是李氏与其夫合葬时所刻。志载，夫人崇德县君李氏，熙宁二年（1069）正月廿三日奄化，享年47岁。夫人丧枢归洛后3年，姚奭终于梓州路提点刑狱。熙宁五年（1072）五月六日，合葬"洛阳县尹原村先茔之次"。夫人生三子，长曰辉，另二子早夭。石藏千唐志斋博物馆，系张钫先生之旧藏，现嵌于千唐志斋博物馆窑室之壁。

　　《李氏墓志》应该是宋人墓志书法中取法唐人最为明显的一方，气息风格简直与唐人别无二致。笔力雄强圆厚，气势庄严雄浑，与颜体有相通之处。宋代去唐不远，取法唐人自是理所应当，也体现了书法发展的一般规律。此志由志主长子姚辉撰并书丹，字径虽小，但气度不凡，小字能有大气象，十分难得。章法茂密而有序，笔画横轻竖重，力能扛鼎，气息浑厚高古，格调不凡，是一方具有较高价值的墓志书法精品。

夫人姓李氏家世□□平原人父諱浩任甘陵節度判官慶曆□年甘陵妖賊□□

□□城眾次兵□□□遂遇害□老□諱□□□□官判□

貲□侍□□□□□□□郎□□朝□閔拒迁其死不從節□録順萬判凶誅殺至子外得□且朝□□

□□親定稱先□□□知□□君浮度□支□女□女□工□縣閔□其死□□□□□

□□容□動侍□□□□□安媽□已治豫家兒組仁廷縣□太□□

□□斂欲駐□□□□□□後□始事□□壽□□□縣教夫而能長授官□□□

本□之親□□□□侯□□娈□敢□曰灾事工□姑□□太夫人□折君□厚□□

不節儉自奉□衣食修□衣其食費右義及祖□世祖姬食之女□策君必獻恭勤□□

故專意□省□晚年其義萬非姬□一介□□太君未□旋順□裕以子正□

□顧輝待日省夫人其見餘其志尚□也六□□飲豫夫人取年哭被疾姑伺朝□□動□子□

□恨也於照寧二年正月二十□日奄化身□□□□□患難省自□□□年又□姑□夕□請且正子外得□

□謂輝待日死生百年之常分或□病已天或壽我知命矣汝人□孝謹持身有立□

□□於三年□先君之次于梓州路提點刑獄縣令十五□□□□□夫人喪柩□□□□

尹原村先墜之次一人輝罪□□□□□□□□□□

陽縣二人早夭有孫一人輝夫人封崇德縣君生三男輝為長授太廟齋□□

其次怡然不見喜慍一人輝□祥順而壽不與度□□□□□□□書銘曰□□

柔嘉布道可傳□□□□□□□

# 宋世昌墓志

　　《宋世昌墓志》全称《宋故三班奉职宋府君墓志铭有序》，元丰元年（1078）正月廿七日修建，乡贡进士梁国张起撰，弟银青光禄大夫检校太子宾客兼御史大夫左藏库副使权带御器械勾当皇城司骑都尉开国男食邑三百户宋世隆书，登仕郎前守绛州录事参军张成务篆，刘有方刻。民国十六年（1927），洛阳北上瑶村出土，井沟村民与上瑶村民合掘之。志载，宋世昌，字子京，东京开封人。左骁卫大将军崇义之曾孙，秘书郎可升之孙，左监门卫将军文质之子。治平三年（1066）十二月廿六日因疾而终，享年58岁。夫人郑氏，有一子曰良孺，娶妻申氏。熙宁五年（1072）六月廿一日夫人郑氏卒，享年56岁。是年九月四日子良孺卒，终年19岁。越明年五月廿五日良孺妻申氏即世，终年20岁。于元丰元年（1078）正月廿七日，"举葬于西京河南县贤相乡杜泽里"，附先茔之次。与其父宋文质墓志均藏千唐志斋博物馆。

　　此墓志铭的志题"宋故三班奉职宋府君墓志铭"以篆书题于墓志上方。此类形制在宋人墓志中虽不太多，但也占有一定比例。志文楷书于严谨中透露出些许朴茂之风，内敛又不失灵动。志题篆书线条劲健，方圆互见，结体挺拔，格调不俗。

宋故三班奉職宋府君墓誌銘

宋故三班奉職宋府君墓誌銘有序

鄉貢進士梁□國撰

□□□□□□□□□□□□□□□□□□□□□□□張成務書

公諱世昌字子京東京開封縣人太師
三班借職藏出監京府田縣酒稅
公之曾孫諱□之子之孫諱□□之孫
公諱昌前守絳州錄事參軍張成務家
登仕郎前守絳州錄事參軍□□□□
左驍衛大將軍京東路□崇義府君之子

仁宗朝女弟入
公即公秩薦舉監本府
公益以廉勤任己至於宿弊故革唯以燕
公罷職恬然樂於退隱固不以仕進為意壽
懺恥拘小節凡治產業之暇唯以燕遊目適平西交結非權豪未許也
事無三年十二月二十六日因疾而終享年五十八
治家者因良孺娶申氏方之子良佐屬其事及公之始感其疾也重以幼稚為念而無所顧記其
人曰良孺娶申氏方之子良佐有女一人曰汝娘早天男一人曰秤往在襁褓而孤至于申

是獨依良佐以為鞠養而良佐惻怛動其誠故嘗戒其家人使風夕勤於撫育
公之嗣已之子良佐云卒時熙寧五年六月二十一日也享
氏即世三年二十良孺有六年之後良佐夫人鄭民卒時熙寧五年六月二十一日也享
難而未歸葬于先塋是可哀也公之所以然者良佐以叔父之祀有所承焉不敢不安得而知乎
佛舍而瘞埋之費官造斯以良佐以元豐元年正月二十七日舉葬于西京河南縣賢相
當三世之戒育以致其薨于先城良佐以叔父又以錢三十萬俾營襄事之始終以牒許于官諸
事皆後者令也良佐適以錢三十萬俾營襄事之始終以牒許于官諸
鄉杜澤里附於戲宋公賞產之十一歸良佐又以
賴兄之子                族崇位甲以何施報
送終祈賢

其其之理幽莫能知
可哀可悼                絕其本支
高不可欺
銘曰

著此銘詩
劉有方刻

銘誌墓君府宋職秦班

左驍衛大將軍諱崇義府君之曾孫秘書郎諱可昇府君之孫左監門衛將

軍諱文旦府君之子仁宗朝女弟入掖庭為直筆恩奏

班借職出監京北府藍田縣酒稅院荻政嚴學士鄭公

戩多公之能扶滿再舉監本府酒稅例改三班奉職錄是鄭公

公益以廉勤任己至於省弊思盡懲革故姦利者皆患之而竄跡

公罷職恬然樂於退勵固不以仕進遷汝陽因以家為

治事三年十二月二十六日因疾而終享年五十八公娶鄭氏有子一

僣恥拘小節凡治產業之暇唯以燕遊自適生平所交結非權豪未之許也公性倜

人曰良孫娶申氏方之子良佐屬其事及公卒夫人鄭氏迺與良佐居焉故其

家者因台伯氏之子良佐為嗣良佐乞言事公卒時熙寧五年六月二十一日也享

民即世年二十良孫有女一人曰汝娘早夭男一人曰秤往在襁褓而孤至

年五十六是年秋九月初四日舉一皆委之後六年夫人鄭氏卒越明年五月二十有五日申

是獨依良佐以為之子不是過養而良佐叔父之祀有所承焉不幸其孤不數月而天逝

育之難己之嗣迫此而絕嗚呼良佐於然者其人乎又安得而知乎

公之所以然者盡良佐以叔父而下喪者凡九雖許予官諸

岂其瘞埋之費官廼斯之次也良佐不忍負其所記因具其事之始終以牒俾賢相

佛舍三世之戒良佐以元豐元年正月二十七日舉葬于西京河南縣

皆役者也先塋之高不可欺族崇位甲以何施報著此銘詩

事皆於戲附兄之子良佐之鑒宋公之子

鄉杜澤里昭昭之鑒兄宋公之子

賴兄之子送終析賢可哀可悼幽莫能知絕其本文著此銘詩劉有方刻

# 乐夫人墓志

　　《乐夫人墓志》于元丰元年（1078）二月十五日入窆，系千唐志斋博物馆之旧藏，表兄朝散大夫、尚书工部郎中、充集贤殿修撰、知河中军府兼管内劝农事、兼提举解州庆成军兵马巡检公事、上轻车都尉赐紫金鱼袋陆经撰，兄朝奉郎、尚书司门员外郎权知唐州军州、兼管内劝农事骑都尉借紫乐涣书并篆盖，吕密刊。民国十八年（1929）于洛阳城西北营庄村出土。志载，夫人乐氏，尚书比部员外郎理国之幼女，16岁归于彭城刘忠举，元丰元年（1078）正月七日卒，终年46岁。于元丰元年（1078）二月十五日卜葬于"西京河南县南北张里之大墓"。

　　《乐夫人墓志》书丹者乐涣于书史无载，但此志书法风格独特，书体端秀，笔致爽利，强劲有力，具有较高的艺术价值。从结字及笔法上看，此志以行书笔意作楷，活泼可爱，天真烂漫，似乎从唐人褚遂良《大字阴符经》处得益较多；但又面貌独具，自成一家。宋人书法以行书成就最高，楷书稍逊之，与"尚意"之审美取向不无关系。此志行书亦颇有可观处，格调不俗。

宋故樂夫人墓誌銘 并序

表兄朝散大夫尚書工部郎中充集賢殿修撰知潤州軍府兼管內勸農事兼提舉
成都兵馬遷檢公事上輕車都尉賜紫金魚袋陸　紅撰

兄朝奉郎尚書司門員外郎權知唐州軍州惠管內勸農事驍騎尉賜緋魚袋淡書并篆蓋

内妹夫人姓樂氏　舅尚書戶部貟外郎諱理國之幼
女母曰王田縣君苪氏夫人年十六歸于彭城劉忠舉速事
舅姑供養甚備良人久因縣數為知蔨而不克遷夫人
常勤其志遁迴遍從官四方夫人金石治父歿勞不恤照
寧十年良人方少得詴入祕書省方夫人為著作佐郎判三州鎮事
以不起實元年正月七日也良人災災因劃訢親疾革倉
成吾身者夫人也今夫人既卒吾無以為家災困劃新解親
民官罄喪以歸遂以元豐元年二月十五日上蕭子西京葬兄在安下
居婦道不待姆師而自有法度善筆扎喜書數紅度曲同
南縣南北張里之大郎早世次適真定府藝城縣尉張世延著作君
造其妙享年四十有六生男三人長曰舜臣試將作監主
齋次日彥臣太廟齋適真定府藝城縣尉張世延著作
傅郎張大成次適女二人兵道郎祉主
走僕夫至蒲銘為之銘曰

體柔順兮世不疵
後之考此銘兮焉奪之為婦䂓

躬勤勞兮殆百為
賢子天兮孰主之

呂密刊

兄朝奉郎尚書司門員外郎權荊州軍州事管內勸農事騎都尉借紫樂漢書并篆盖

內妹夫人姓樂氏牧舅尚書比部員外郎諱理國之幼
女母曰王田縣君夫人年十六歸于彭城劉忠舉逮夫人
姑供養甚備良君氏縣為知己薦君不克遷夫人
常勉其志遭回遷從人方
寧軍居官未及一徵夫人暴得風眩
蔡十年良人方出筮入祕書省為著作佐
以不起實元年也今元墓禮也夫人
成吾身者夫人也遂以歸之大墓有
民官舉喪以張里之大墓有
南縣南北張自有法度善
居婦妙享年四十有六生子男三人長
造次曰彥臣太廟齋郎早世次適真定府
簿郎張大成次適真定府城縣尉張世著作君適
齊郎夫至蒲氣銘為之銘曰城縣尉張世
走僕夫方受祉芳焉夯之

質乎天芳孰主之
躬勤勞兮殆百為

# 舒昭叙墓志

　　《舒昭叙墓志》全称《宋故内殿崇班银青光禄大夫检校太子宾客兼御史大夫骑都尉南和县开国男食邑三百户舒府君墓志铭》，元丰元年（1078）十二月廿一日入窆，侄登州防御推官将仕郎、试秘书省校书郎、前知宁州定安县事之翰纪实书丹，张士宁刊，民国十九年（1930）于洛阳北 15 里南陈庄村出土。志文叙述了北宋时期对酒、茶、盐等生活用品实行专卖，严禁私人经营的情况。志载，舒昭叙生平嗜酒，觥声为伴，酒醉疾暴至死，享年 58 岁。于元丰元年（1078）十二月廿一日归葬于"河南府河南县贤相乡北张里之先茔，以吕夫人祔焉"。志石现藏千唐志斋博物馆。

　　《舒昭叙墓志》之书法工整严密，气度开张，字径虽小，但有大气象，实属不易。从取法上看，应该从颜真卿处得益较多，书写工整，挺拔有力，笔画丰满，颇得颜体风范，但缺少了颜体苍茫雄秀之感；相反，给人一种工稳严整之美，故该墓志是宋志中颜体书风之绝美者。

宋故內殿崇班銀青光祿大夫檢校太子賓客兼御史大夫騎都尉南和縣開國男食邑三百戶
舒府君墓誌銘

吾宗之先有封國於舒者因以命氏族
系浸遠其裔多散於江湖間居廬江者最名望姓後徙潁
州又十許世祕丘而上皆沈丘人曾祖諱仁裕寔公之
三世矣祕監諱仁裕寔公之曾祖太師改卜邾山之父尚書遷家
百本祖方物貢賀皆有名臣誌述之曾祖太師諱元公之大父尚書遷家
列尚書薦用遺恩改三班借職補太傳信永父矣此小節自狗且喜馳騁自狗且喜馳騁
之乃監永寧軍酒稅遷西京崇公之烈考諱世禄凡數
罷去私販官吏喜捕彼既歷右班殿直右侍禁東西頭供奉官凡八
茶鹽私販官吏喜捕彼既就埽麗遷居西京河清縣亦
以所嗜也販者之心不過規小利爾公之大父尚書遷家
殿崇班初仕監相州兵馬都監臨磁州鎮酒一境更治術
遣崇班初仕監相州稅既代會先人再守文登往多改革乃自嘆曰吾拙
三世矣祕監諱仁裕寔公之曾祖太師諱元公之大父尚書遷家

（下略，碑文漫漶不可盡識）

張士寧刻

州又十許世祕監而上皆葬沈丘自太師改卜邙山尚書遷家以就塋麗遂居西京河清縣藍亦

三世矣祕監諱仁裕寔公之曾祖太師諱元公之大父尚書諱永世祿凡數公以

遣公部方物貢賀皆有名臣誌述足以傳信諱公性夷坦不以小節自拘且喜馳射被奉官凡外

百本祖考之葬皆有名臣誌述足以傳信諱公性夷坦不以小節自拘且喜馳射被奉官凡外臺數

列尚書覺用遺恩改三班借職序遷左右班殿直以小節自拘且喜馳射被奉官凡外臺數

殿崇班初仕監相州稅又監達州稅行時先人官眉州忽走達州管界巡檢劍州管界巡檢

罷鹽監乃監永寧軍酒稅遷西京登封以小節自拘且喜馳射被奉官凡外

平賊賊暴露寘久屈易禦忧然將行官兵牧遠貽宼達州寇自狗且喜馳射被奉官

之託聞賊暴露寘久屈易禦忧然將行官兵牧遠寇達州寇自狗且喜馳射被

茶鹽私販官吏喜捕以幸賞彼既失所販必為盜以償所失用是求免使書道遠州

所嗜也販者之心不自校賞罰既無所獲乃降監磁州既代會先人再守文登多暴作遂

以捕禁物多少直賞罰遷充建州兵馬都監鹽稅既代會先人再守文登多暴作遂

綺耶了事當自退官赴次觀法有期限稽留非所宜也更新治術雖軍政亦多改革乃自嘆

能奉時事以謂替官代還充建州兵馬都監屬朝廷既更新治術雖軍政亦多改革乃

半季人以謂替字次公少弧有立介僻寡合為武吏不顧忽一日乘醉疾暴作遂不起其本五十

有八公諱昭敘繼為伴或接人禮甚簡爾不以灌賞素分高下至於此時仕者必綠飭揖重

事介意雖晨惟鯨箄指往來旌旗相望未嘗詢其家門戶炎炎手可熱于孫承家馳要路為能

避人意杜門惟鯨箄使指往來旌旗相望未嘗詢其家門戶炎炎手可熱于孫承家馳要路為能

廷公泰然如不知雖之相見如平居卒交友台門炎炎手可熱于孫承家馳要路為能

進銳意泰然助臺內宼其相見如平居卒呂氏奕世而已武臣台門戶炎炎手可熱于孫承家

克者董出公不少附之道見如平居卒呂氏奕世而已武臣每以五季進一官公自升朝凡八季不來遷

臣亦無意於耶異婦人受封取虛名何益哉此宼天資紀惟幼子處已恬約皆人之

仕者亦無祿食代其二庶幾身沒而名存矣生三男曰汝三班借職王永

所難行者縈書代科其一二庶幾身沒而名存矣次適進士王汝立澧州安鄉縣主簿李經

廳補□命俾繼公世祿四女長則早夭次適進士王汝立澧州安鄉縣主簿李經

# 李夫人墓志

　　《李夫人墓志》全称《宋舒氏冢妇李夫人墓志铭》，系张钫先生旧藏，现嵌于千唐志斋博物馆窑室之壁，保存完好。志石长、宽各57厘米。元丰元年（1078）十二月廿一日入窆，朝奉郎、太常博士、知楚州军州兼管内劝农事骑都尉、赐绯鱼袋张端撰，随州防御推官、将仕郎、试秘书省校书郎、知同州冯翊县事、前监商州阜民监王森书，王诚刻。洛阳北15里南陈庄村出土。志载，李夫人终年23岁。舒君于元丰元年（1078）十二月廿一日"举其烈考少卿之葬于河南府河南县贤相乡北张里，以夫人之丧祔从先茔"。

　　《李夫人墓志》由张端撰，王森书，王诚刻。撰书者名不显，镌刻者王诚应该是当时的刻石名手。其时很多墓志中可见"王诚刻"，范仲淹夫人《张氏墓志》亦由王诚刊刻。此志峻雅方严，爽爽有神，结体工稳，方中稍扁，又蕴含动态，风格独特，如谦谦君子，温文尔雅又不失阳刚之气，似有初唐欧阳父子方润峻拔之风。具体点画精到肯定，特别是撇画、捺画特征明显，往往舒展开张，使整体风格更加明显。尤其要注意的一点是，此志在峻雅方正之中又能流露一些意趣之美，体现出宋代书风"尚意"的审美，是宋志中价值较高的一方墓志。

宋舒氏家婦李夫人墓誌銘

朝奉郎太常博士知楚州軍州兼管內勸農事騎都尉賜緋魚袋張端撰

隴州防禦推官將仕郎試秘書省校書郎知同州馮翊縣事前監商州阜民監王森書

夫人李氏故內殿崇班諱昭慶之子左監門衛將軍諱允

各省使河州團練使贈左千牛衛上將軍諱允珪之曾孫也李氏

本汾晉人今家京師赫然為著姓其族系自戰國時趙將牧嘗與

以威烈振匈奴後裔寖遠以才略大功偉節顯于周世宗之朝而與

防禦使贈尚書令父子凜凜為古名在將之初權重兵為股肱心膂愛

則兄正皆其嗣也父子凜凜為始居家克以妍姿懿範為一門尤所獲

鳴呼夫人之所出亦皆致其大歡心每取佛書誦之而頗識其理因夫人生

既得其所歸于舒氏處大族為家婦曰慶之孫未幾而化焉夫人生以是

至於內宗娴亦皆致其不足恃也每取佛義之從是以尤豐元年十九月

死之變者也知其夫中饋之外惟制義之從是可哀也始以十九月

及此不幸天天年不遂終于舒君之配是以尤豐元年十二月

於綺紈者也夫知其天享少卿之葬于河南府河南縣賢相鄉北張里

有歸又其亡矣其烈考年二十有三舒君遺懿來為之索銘銘曰

二十一日舉其因道其室家弈世名土輯下睦室家是宜

以夫人之喪從先塋因道其室家高門有輝家是宜

矜式婦人道以賢副之歸土輯者能之而乃幾其已

鳴呼人生大矣婦式大人鮮燭嚴理君子之思昌維其已

信不足恃

王戈

各省使河州團練使贈左千牛衛上將軍諱允匹之曾孫也李氏

本汾晉人今家京師赫然爲著其族系自戰國時趙將牧嘗與

以威烈振匈奴後裔寔遠以才鷟勇聞者世未嘗乏時趙將牧嘗與

防禦使贈尚書令諱謙溥初以大功偉節顯于周世宗之朝而與

太祖皇帝實有嗣也父子昔開席之要故在國初權重兵爲一門並載國史

則允夫人之皆其嗣出父亦凜凜有古名將之風懿範爲父母尤愛稱

嗚呼夫人所歸于舒氏亦皆處其大族與始居家婦克妍目姿懿範爲姑母所獲是謹稱

既得其內外宗媚亦皆致其大歡每心生子曰慶孫式未幾而化因是獲是孝謹生生

至於內變者也知其中不足不遂之外惟制佛書誦之慶亦頗識其理以得馬又夫人感生生

死之綺紈不幸天矣享年少饋之外惟制義書之從而心識之其所以得又九歲以

及其亡矣享年二十有三葬于舒君子之配是以克京識之始元年十二歲月里

有歸及其喪祔從先考塋因道其室家遺懿來爲之索銘迺鄉北張里

二十一日舉其烈考弈世下名睦爲高門是宜輝銘迺銘曰張里

以夫人之喪祔太道人道之歸賢副之生輯世下睦爲而乃幾是鮮燭嚴理達者

# 石祖方墓志

  《石祖方墓志》全称《宋故朝奉郎行太常寺太祝云骑尉石君墓志铭》，元丰三年（1080）九月十三日入窆，朝散郎、守殿中丞王史撰，文林郎守大名府户曹参军、监西京清酒务范澄书。洛阳西北冢头村出土。志载，君讳祖方，字幹之，世为开封祥符人。右仆射赠太师尚书令兼中书令、元懿公熙载之曾孙，太子少师赠太子太傅、文定公中立之孙，赞善大夫赠光禄卿昭简之子，母楚氏，追封长安县（今西安市长安区）太君。石祖方，以祖父之功初封将作监主簿，又以遗奏，被提升为太常寺太祝散官、朝奉郎勋云骑尉。曾先后被委任为孟州监税、徐州监酒，但因故都没有到职。皇祐二年（1050）五月十二日卒于京师之私第，终年22岁。其弟尚书司门员外郎祖温，太子中允祖冲，于元丰三年（1080）九月十三日"奉长安君归葬于河南府河南县宣武原光禄君之兆，而并举君以葬"。志文四周刻有勾连卷草纹，工整美观，志文正书，石藏千唐志斋博物馆。其祖父石中立于《宋史》有传，墓志也在此地出土，石藏洛阳古代艺术馆。

  此志书法点画精致，线条光洁可人，结体稳健，稍有纵长之势，楷法中稍含行书笔意，法度严谨但又生动活泼，意趣盎然，兼有颜真卿、徐浩之笔意，清雅中蕴含宽博之气，谦谦有君子之风，是宋人墓志中的精品。徐浩、颜真卿一脉相承，书风有类似之处，宋朱长文《墨池编》云："智永传虞世南，世南传欧阳询，欧阳询传张长史，长史传李阳冰，阳冰传徐浩，徐浩传颜真卿，真卿传邬彤，邬彤传韦玩，韦玩传崔邈。"颜真卿对宋人影响较大，由此志可见。

宋故朝奉郎行太常寺太祝雲騎尉石君墓誌銘

朝散郎守殿中丞王史撰

文林郎守大名府戶曹參軍監西京青酒務范澄書

君諱祖方字幹之姓石氏世為開封祥符人右僕射贈太師尚書令兗公諱熙懿公諱載贈光祿卿諱昭簡之曾孫太子少師贈太子太傅文定公諱賛善大夫贈光祿卿諱昭簡之曾孫太子少師贈太子初授監之母楚氏以遺奏封長安縣太君始散君以文定公廕守將作監主子簿又以遺奏遷太常寺太祝散官朝以奉郎勳雲騎尉侍再授于京師監州監務不果即治亦未及娶以皇祐二年五月十二日卒不為浮酒君辭下朝以便寧侍之私第享年二十二之私第享年二十二君以少端厚敏而尤喜為詩光祿君躬視藥餌忘寢食又驕逸之行長益修君間或疾病長安君日遂怡然謝居常祇恪不滿之以事長安君為詩光祿君未始有纖介不以勤於學問顏色故長安君躬視藥餌忘寢食以至後則顯設致用其可量哉君穎邁超異夫壽止於此而才不及薆其所蘊則顯設致用其惜夫壽止於此以亢豐三年九月十三日奉以亢豐三年九月十三日奉君以薆焉因書其業以求銘施其所蘊則今其兆弟尚書司門貞外郎祖父母祖父溫太子中允祖河南余有賴其材祖有潛其德維德維材萁不賈安斯止焉斯止焉拱余武原光祿君之弟尚書司門貞外郎昌為其厭然宣以亢豐三年九月君以薆焉因書

呼嗟乎君孝友維孝德維材萁不賈余昌為其厭然從北先公

君諱祖方字幹之姓石氏世為開封祥符人右僕射贈太師

尚書令諱熙載公之曾孫太子少師贈太子

太傅文定公諱中立之孫善大夫贈光祿卿諱昭簡之子

母楚氏追封長安縣太君以文定公廕守將作監主

簿又以遺奏遷太常寺太祝散官朝奉郎勳雲騎尉初授徐

州監稅以文定公高年要以君辭不赴以便寧再授徐州監

酒不果即治亦未及娶以皇祐二年五月十二日卒于京師

之私第享年二十二君少端厚敏於智有餘而不為浮

俊驕逸之行長益修潔勤於學問而尤喜為詩自光祿君

謝食居常祗恪孝謹以事長安君間或疾病君躬視藥餌憂忘

寢始有纖介不滿之意承志以近順乎顏色故長安君曰遂怡

未始所蘊則顯設致用其可量哉惜夫壽止於此而才下及

以斯可歎已今其弟尚書司門員外郎祖溫太子中允名祖沖

菆其所□□□□□□□君穎邁超異之資使少假以年及

施斯可歎已今其弟尚書司門員外郎祖溫太子中允名祖沖

以亡豐三年九月十三日奉長安君歸葬于河南府河南縣

於余有頼其材芃有潛其德孝也不僭辭友馬為銘銘曰

宣武余余與司門之兆而舉族之湄孝也不僭辭友馬為銘

# 吴氏墓志

　　《吴氏墓志》全称《宋故夫人吴氏墓志铭并序》，原石藏千唐志斋博物馆，系张钫先生旧藏。元祐元年（1086）闰二月二日入窆，"通直郎知真州六合县事杨仲宏撰并书，通直郎新差签书、保平军节度判官厅公事、武骑尉赐绯鱼袋苏宝臣篆盖"，李积刊。民国廿四年（1935）于洛阳北老仓凹村出土。志载，元丰八年（1085）六月十九日，太庙斋郎任君稷之夫人渤海吴氏，终于河南之私第，终年21岁，卒之明日权厝于甘露寺。于元祐元年（1086）闰二月二日葬于"河南府河南县贤相乡杜泽里先茔之次"。

　　《吴氏墓志》之书法工稳严谨，内敛含蓄，温和蕴藉，用笔精致，不事张扬，看似平淡无奇，但格调不俗，有晋唐之风。既有法度之规约，又蕴含意趣之美，法意相随，不激不厉而风规自远。

宋故夫人吳氏墓誌銘并序

通直郎知真州六合縣事楊仲宏撰并書
通直郎新差簽書保平軍節度判官廳公事武騎尉賜緋魚袋蘇寶臣篆蓋

元豐八年歲在乙丑六月十九日太廟齋郎任君稷之夫人
渤海吳氏終於河南之私第享年二十一將終顧謂任君曰
得事箕箒蹁蹮歲矣不幸而有骨髓之疾是亦命也既不能
終養其舅姑又不獲輔佐君子銜寃抱恨何時已乎然異日
君宜激昂以取美仕雖不及見尚足以慰窮泉之寃也既卒
之明日權厝于甘露寺以元祐元年閏二月二日葬于河南
府河南縣賢相鄉杜澤里先塋之次禮也夫人德靜而溫性
淑而慧言笑不妄動有禮法父嘗賢而愛之逮歸夫家曲盡
婦道下至妾御旁及族人翕然稱之無異辭雅善筆札骹絲
竟隱而弗耀惜乎有家未久而夭折隨之天之所以報施善
人竟如何耶父曰幾復為中散大夫母曰李氏追封隴西郡
君徐視任君為外弟嘗聞夫人之德卜葬有期屬余為文以
誌其墓廼序而銘之銘曰

懿歟賢婦　閨門是式
以靜為德　以順為正
宜壽而夭　天理難測
永閟泉扃　於焉以息

李積刊

通直郎知真州六合縣事楊仲宏撰并書

通直郎新差簽書保平軍節度判官廳公事武騎尉賜緋魚袋蘇寳臣篆蓋

元豐八年歲在乙丑六月十九日太廟齋郎任君稷之夫人

渤海吳氏終於河南之私第享年二十一將終顧謂任君曰

得事箕箒繞蹈歲矣不幸而有骨髓之疾是亦命也既不能

終養其舅姑又不獲輔佐君子銜寃抱恨何時已乎然異日

君宜激昂以取美仕雖不及見尚足以慰窮泉之魂也既卒

之明日權厝于甘露寺以元祐元年閏二月二日葬于河南

府河南縣賢相鄉杜澤里先塋之次禮也夫人德靜而溫性

淑而慧言笑不妄動有禮法父黨賢而愛之逮歸夫家曲盡

婦道下至妾御旁及族人翕然稱之無異辭雅善筆札能絲

竟隱而弗耀惜乎有家未久而夭折隨之天之所以報施善

人竟如何耶父曰幾復爲中散大夫母曰李氏追封隴西郡

君余視任君爲外弟嘗聞夫人之德卜葬有期屬余爲文以

誌其墓迺序而銘之銘曰　閨門是式　以順爲正

懿歟賢婦

# 王镃墓志

　　《王镃墓志》是千唐志斋博物馆旧藏的一方北宋时期墓志，志石长、宽各64厘米。通过志文记载，我们可以知道王镃是宰相王随的侄子，并且因王随的地位而入仕做官。而他本人事迹平平，并无显赫作为，志文中亦多溢美之词，仅就其中的一点略述于后。王随之事迹见《宋史》本传，王镃父、祖之事迹不见于史传，可知其官职乃王随拜相后的追赠官。志文称王镃本人"虽贵势而恬然，若出于寒素之门"，可以看出他虽出身权贵，但平易近人。文载其"性复嗜饮，陶然有自得之趣。故日与士大夫谈宴连欢，虽或沉酣，而莅事益明"，撰文者借助陶渊明的事迹夸赞他的悠游闲适。

　　宋人作书讲求无拘无碍的创作心态，下笔往往能任情适性，随意自然，不为成法所拘，故能"自出新意，不践古人"，得"意趣"之美。《王镃墓志》便是如此，楷书中多有行书笔意，自然天成，似有东坡之意韵。整体活泼自然，萧然出于绳墨之外，肉丰骨劲，拙中藏巧，气势欹倾而神气横溢。

宋故朝奉郎尚書虞部員外郎通判滁州軍州兼管內勸農事
護軍賜緋魚袋王府君墓誌銘并序

公諱鎰字待朋以熙寧三年九月二十一日之官滁州通判道鄉貢進士張起撰并書
由京師因感疾而終年四十八公即皇朝贈太師中書令道
諱如之曾孫贈尚書令諱延德之孫左諫議大夫贈太師中書令道
信軍節度使同中書門下平章事之諡文惠公諱隨之姪之子彰
公族雖貴勢而恬然若出於寒素之閒平居復隨事以怡樂有情
性善書學旣而興士大夫談謔所能稱性好嗜飲陶然自故以剖自
浮之趣故日與其於敏術者雖或醺醉而葓為監簿奉禮郎
判無毫髮之差未嘗富貴產為意是以至量達一不以蕃
初授守將作監主簿即大理寺丞右贊善大夫殿中丞國子博士
大理評事光祿寺丞太理寺監簿之職也
興令官公所累之爵也監房州興令所簽書道州判官復為穎
州簽判知蓬州公軍州事通判州興令簽書判官判州酒稅大夫殿
朝奉郎護軍封仁壽縣君州判官之服章也
公娶樂民封仁壽縣君張之世爵壽次適樂而婉淑通直君悊一人曰景端早世乃考著
長適元祐二年十月一日舉葵于西京洛陽縣宣武鄉為銘曰考
先塋得之側呼王公敏飾身貴勢行而請其銘不獲其一以工藝謹為銘曰
龜淪蒨奄忽而亡遠奪其溫壽以輕財何報施弗昌厥後馮
宅洛之北佳城鬱然昭不来者著此銘

公諱鑱字待洲□□熙寧三年九月二十一日之官滁州通判道
由京師因感疾而終□年四十八月公即皇朝贈太師中書令章
諱如軍之曾孫贈尚書令諱延德之孫左諫議大夫諱隋之子章
信如節度使同中書門下平章事之諡文惠公諱□大夫諱隋之姪怡
公族雖貴勢而恬然若出於寒素之諡文惠公隨之姪怡樂情
性善書學既日興士大夫勵精政術連所至素之□□□□自剖以
浮之趣故亦是大夫談諧所□懽者雖或沈攝居性好為詩以陶然有樂情
判無毫髮于懷亦未嘗之富賞與其才敏是乎揃酣而復嗜飲陶明故以
世應屑□作監主簿即理寺文惠公日家襟量曠達蓄一不以
大理初授守將禄寺監丞右丞惠公之□揃居作事益事飲益明不以
公令判官知光所軍累州之爵通寺理文作監國子奉□□□□
興令簽判護知公蓬州州軍判通判江州酒稅善簽大夫道州判國子博士郎
州奉樂郎民封仁縣寿□散官而判也房緋衣令所簽書將作監丞國子博士
朝簽樂郎直郎張壽縣君散官動婉淑男一人銀魚書授道州判官之復為禮郎
公娶適元祐次成務之君賢適樂瑜通直女二人授公景之服章之職也
長適之側祐年張壽縣君賢適樂瑜淑直男君懇日景端之早世章乃女二人
先堂浮之□呼因次十有一月初一日瑜通直樂京洛陽縣宣武鄉考著
先塋蒞政通敏公出身温恭壽輕財樂飲家賞以空家賞獲辟謹宣武鄉銘曰

# 游及墓志

　　千唐志斋博物馆 14 号窑洞珍藏一方北宋《游及墓志》，虽志文提名部分损毁，但从志文中"穆公之子偃，字子游，至大叔吉，遂以王父字为氏"以及铭文中"游氏之先"可以断定志主的姓氏为"游"。志文记载："公幼孤嶷……稍长，知好学，有大志，寓居僧舍，闭户读书……举进士。"通过这段文字，我们可以知道，他自幼没有很好的家境，长大之后才立志读书，且只能寄居在寺庙的僧舍之中。但出身寒微并不能阻挡他读书进仕的决心，故能以进士及第，开启仕宦生涯。游及的出身决定了他能体察民间的疾苦，因此他在职业生涯期间是很务实的。志文记载他在做正平县令的时候，虽然正平号称难治，但他能在深入了解具体原因之后，"设为条纲，约而有伦，示之必信，吏不得欺，县以无事"，正是因为他的务实精神，所以混乱的地方也能被治理得井井有条。文载："（正平）县有古陂，旧疏以溉公田，而民不预其利……公叹曰，'是岂养民之意乎？'于是斥以与民，为之第其用水之次，阖境赖焉。"通过这段文字，我们可以知道，除了改变混乱的治安，他在调查民情时发现，县里的水利设施仅能公家使用而不能惠泽百姓，这让他甚为忧虑。因此他力求改变这一状态，为民谋福利。试想一地有这样的县令，当地的治安、民生怎么能不好呢？

　　此墓志工整精致，格调高雅，笔画婉转，节奏缓和，不激不厉而风规自远。具体而言，从取法上分析，此墓志应该从唐人和晋人得益较多，既有唐楷法度的严谨，又兼具晋人温润雅致、委婉含蓄、遒美蕴藉的韵致。同时显示出宋人特有的意趣，即清人所谓的"晋尚意，唐尚法，宋尚意"，几种意趣相得益彰，格调不凡。书丹者席公弼，虽书名不显，但功力不俗，代表了当时士大夫书法的基本情况。

朝請大夫監西京嵩山中嶽廟上柱國保定縣開國男食邑三百戶賜紫金魚

袋臣公弼書　　　　　墓誌銘

朝議大夫致仕輕車都尉賜紫金魚袋彭公之子偃字子游至太叔吉遂以王父字為氏而代

為鄭人皆晦德不仕願以恭儉禰暨父文秀繼居河南因

公諱及字敦叔歷魏晉聞有顯者自曾大父知美　　公登

母任氏為萬年縣太君其孤藐稍長類童稚　　　　公至絳州正平縣正平號難治吏民驍悍

不便於己者往往以決中之由是多不免古陂舊疏以溉其田而民不預其利以故多益

公適權郡事例得貢恩以私書丞簽書渝州軍事判官罷公事屬歲凶

公獨書弟名上之而不先其子揖紳嗟美後公田水之次閭境賴焉終歲

使者委請輸其直官自為市公私便之遠近為定制以私書採伐因焚其餘以要利人力用困

瀕河諸邑歲起徒取薪以供防捷並山諸民必先期採伐因焚其餘以要利人力用困

得聚焚以無事後令縣自為市公私便之遠近為定制以私書採伐

令有不便於己者往往以決中之由是多不免古陂舊疏以溉其田而民不

英宗皇帝嗣政公適權郡事例得貢恩以私書丞簽書太常博士通判洺州賜五品服

以微城連乞監鄜鳳二州酒稅五邊至都郎中至是行年六十矣遂以其官致仕會官制行易朝散大夫

進鄜因乞分司西京而又日冒祿以求安吾所恥也遂以其官致仕會官制行易朝散大夫

賜三品服　今上即位遷朝請大夫累重至上輕車都尉初治第於嘉善坊與諸耆老優

熙寧元祐三年二月二十年一日也享壽七十有四

公適士張大備次適進士王皋次適進士楊仲庠孫男二人師回師翰孫

二人並幼將以其年三月二十五日之吉葬于洛陽縣賢相鄉杜澤里其孤来請銘義不得

安二人並幼將以其年三月二十五日之吉葬于洛陽縣賢相鄉杜澤里其孤来請銘義不得

源縣君皆先公而卒男四人三人皆卒獨安民娶郭氏封永嘉縣尉女四人長適新渭州

公之操行信於初友著於鄉里蓋其仁厚樂易得之天性而見於政事者必務清

辭謹跡公之能推所餘以周宗族又收其貧不克葬者十餘喪皆為盡禮葬之平日誘進

同閭居自奉甚約能推所餘以周宗族又收其貧不克葬者十餘喪皆為盡禮葬之平日誘進

安二人並主類賓容俠門無少長延見必以誠敬聞有善欣然若出諸己不善為之憂動於色嗚呼是可

主類賓容俠門無少長延見必以誠敬聞有善欣然若出諸己不善為之憂動於色嗚呼是可

銘矣夫銘曰

游氏之先　實出於鄭　紹隆目公　載闓厥聞

　　　　既學既施　勿懶以勤　有蘊在中　有庸在人

　　　寶出於鄭　　亦執不泯　　　　視斯銘

　　　曰篤後慶　　　弗彈歡榮　　　　　忽密

公諱發字敏叔其先出於鄭穆公之後穆公之子偃字子游至苐叔吉遂以王父字爲氏而代
爲鄭鄉其後歷魏晉聞有顯者自曾大父知進
公登朝始追贈其
爲河人皆晦德不仕頗以恭儉孝謹稱曁大父仁美居河南因
父爲太中大夫
爲萬年縣太君公幼孤歿拔弗類稚長知
好學有大志寓居僧舍閉戶讀書
不復接外事益自刻勵舉進士中其科爲彭州九隴縣主簿又爲晉州華源
縣令宥臨事敏飭不苟使於决中之由是多不免
公知絳州正平縣正平號難治吏民肆姦
令宥不便於己者往往交章薦其才遷著作佐郎
縣有古陂公田而民不預其利以故多益
使者委公勸誘豪姓出泉粟救民資以全活者幾十萬家
公請輸其直官自爲市公私便之
瀕河諸邑歲起徒取薪以供防捍並山諸民必先期採伐因焚其餘以要利人力用困
決爭訟日滋公嘆曰是豈養民之意乎於是斫以與民用水之次闔境賴焉歲省錢
得欺縣以無事後令者循其政殆莫能易也縣有古陂公田而民不預其利以故多益
公適權郡事例得員恩公定制以私書丞簽書渝州軍事判官廳公事屬歲服
英宗皇帝嗣政公適權郡事例得員恩公獨書弟名上之而不先其子搢紳嗟美後
以微疾連乞監廊鳳二州酒稅五遷至都官郎中至是行年六十矣遇日吾期止於此尚可妄夫
進郎因乞分司西京巳而日冒祿以求安吾所恥也遂以其官致仕會官制行易朝散大夫
賜三品服今上即位遷朝請大夫累勳至上輕車都尉初治苐於嘉善坊與諸耆老優
游熙處觴詠衎衎幾二十年一日戒其子以治家修身導儉約爲事踰旬以疾終于私苐之正
嚴實元祐三年二月二十日也享壽七十有四公初娶郭氏封永嘉縣君繼室李氏封仙
源縣君皆先公而亡子男四人三人皆蚤世幼安民陝州靈寶縣尉女四人長適新渭州
華亭縣主簿宋詳次適進士張大備次適進士王皋次適進士楊仲庠孫男二人師回師軻孫
女二人並幼將以其年三月二十五日之吉葬于洛陽縣賢相鄉杜澤里其孤來請銘義不得
辭謹跡公之操行信於朋友著於鄉里蓋其仁厚樂易得之天性而見於政事者必務清
簡閒居自奉甚約能推所餘以周宗族又收其貧不克葬者十餘喪皆爲盡禮葬之平日誘進
士類賓客俟門無少長延見必以誠敬閒有善欣然若出諸己不善爲之憂動於色嗚呼是可

# 魏孝孙墓志

千唐志斋博物馆旧藏一方北宋皇室宗亲墓志，志石题名《宋西京左藏库□河阳兵马钤辖致仕上轻车都尉任城郡开国候食邑一千五百户魏君墓志铭并序》（后简称《魏孝孙墓志》）。志石长、宽各73.5厘米。志文由赵令铄撰，子魏镗书，孙贲篆盖。

魏孝孙之母为玉城县主、平阳恭懿王的女儿，真宗章圣皇帝的侄孙女，可谓皇亲国戚，地位之高，不言而喻。然而北宋王朝轻宗室，重外臣，故他的事迹未见史传记载。该墓志志文内容近1500字，可补《宋史》之阙。志文记载史事颇多，试举一二如次。

魏孝孙，字祖贶，世为开封人。曾祖魏丕，祖父魏廷杲，赠左武卫大将军；父魏楚约，赠左金武卫上将军。以母亲玉城县主之贵，初任右班殿直，以宗室子弟身份入皇宫当值。庆历二年（1042），勾当油醋库，也就是管理皇宫内油、盐和肉酱等事务，看似卑微，实则关涉皇宫内食品安全一事，颇为重要。庆历六年（1046），监文思院，恰逢仁宗皇帝为真宗皇帝加尊谥，事属文思院，因此他承担了进献宝册并宣读副本的任务，受到仁宗皇帝的赏识。

此志字数较多，整体章法密不容针，但毫无刻板之弊。结体方中略扁，每字各具神态，顾盼生姿，活泼生动，无一点俗气。从气息上看，此志书法和唐人稍有相通之处，点画敦厚，用笔沉实，气势雄浑之中又蕴含些许意趣，得宋人"尚意"之美。志石不大，字径较小，但能有如此之气象，实属不易。

左朝奉大夫前知和州軍州兼管內勸農事柱國孫貢篆蓋

君姓魏氏諱孝宗字既世為開封人曾祖不任度支復州刺史祖廷泉贈左武衛大將軍父處升太
巨章之約贈左吾衛上將軍母王城縣太君魏氏元佐之孫平陽郡恭懿王允升
后聖女柎金吾備上將軍母王城縣主行遊擇其配大中符六年上將軍方城入禁中以進士廣文館名在第一當操守閨門之事常巨太
細思與院抱持容問以選得之餘章聖皇帝為姎及遊擇其子孫始之巳富貴幼年之獻明本副六年句當事巨
文宗思院王城以事是門庭奏曰顯及君之生其后始和殿進呈君為右班殿直作屬文思獻六年句當
仁宗皇帝七季加感泣因奏對有序許任子若孫延和殿進呈君少謹重好學及長公正有操守閨門之事
率逍一夜邏不聽宗女每遇大禮恩許任子君生其后始富貴少年以班殿直作屬文思鄭州與讀庫之明本
而朝鈐方遇凶計後有寇聞奏設兵略獲劫臣推恩有差歷開封府進呈君為寶以工作勵故守閨門巡檢于常
監異捝之文丞相甚至河厚措置而浮梁城壞河大去聞夜帥臣嗟曰前父馳驛寢曲留是道治水有宿校郎日虹岸河陽巴徐不越行數之皆薦于常
眾隄防之文進擇邊遂以王城憂戚去殆遍任元豐中權浙東去退公眾所嗟嘆閒君馳服服先是水有宿校郎曰虹縣軍士遠徐不越行數之里解印于
門深嚴資釋手政學李公林為院道以院遊覽勉生以道遍甚適素浙退公眾所嗟嘆閒君馳服服先驅登浮梁為督捉校郎曰虹縣軍雖獲罪無憾壯之泊里皆薦于
尚書不漸進擇禪邊勤政學李公為道院守王城戚去殆憂中權浙官歸路往別開什靜詹泊河訓練團結總其要屬和奏剡章持特薦稱與下救卹率都印于
芝風殘絕墓苦吟道清虹於膠守河東梁生以道遍任中獻公浙東防都巡檢再朝諸至州訓師話君作詩諸營悉曰雖獲罪無憾壯數皆解都印于
金家采薰其臺鈞易公為院道以帝王城陵憂去使韓忠獻公益志辟為深退眾嘆所閒朝留道治文潞公必為使令軍巴城下立兵馬解于
頌集其臺學吟唐尚如此梁注句以疾終於真虹欲不事千上印其差常調則不妾交六十八其懇而謝事徽宣峻監駐使立兵馬率護卹率都
狀家墓名臺鈞易公漢表以才畢叔娶河閒馬君繼室女早常三班訓克世女壽八鈞也早常三班克世女壽八鈞也早常印綬沒則嚴先安君先嚴草奠之類悲泣莫不
於卓立名遂大將軍王城巳叔弟芘梦男女訖外婚嫁仰奉不親生則致其差常調則嚴草奠之先驅先嚴家二女長歸李卒未仕鍭孫女三人嘉郡君尚
適右監門鈞府君供奉官封保定軍馬監君皆繼孫也鈞壽八人邱原句常三班借職旬推以句甸左令二子孫女三人尚
推官次可謂胜頭率府供奉官封定軍閒君皆押鐺訓克世女壽安君八鈞早常三班借職旬推以句甸左令二子孫女尚誌幼次
曹嗚呼于卓府君供奉官率頭供奉官封保定軍馬監君皆繼孫男八鈞早常三訓克世女嘉二女長歸李未仕鍭君治永嘉郡君尚
八月十五日葬于河南府洛陽縣平樂鄉杜澤里祖塋節推以句甸左令銘曰
其墓蓋以入葬君為亡母之兄寶伯男也亡妻之父寶外舅也知塋節推既詳安可以辭于銘命曰倅令鍭誌幼次庶度

# 朱勘墓志

随着墓志的发展演变，志文除了记载一个人的生平事迹，还会有很多真情实感的流露，千唐志斋博物馆旧藏的北宋《朱勘墓志》就是如此。志文由朱勘的表弟杨畏撰文，文称"（杨）畏为儿童时，从母视畏如其子，朝莫（暮）与侯兄弟出入同……故□侯相友善，终其身不替"。从这段文字可以知道，杨畏自幼住在姑母家中，且姑母对他和自己的孩子们一样，因此他和表兄弟们十分友善，这种关系可谓终身不变。这段文字即杨畏的真情流露。后文曰："侯之殁，其弟……勃巽之泣以书来，请曰，是必子为兄铭哉。畏亦涕出，不忍辞也。"这段文字也可印证前文两人相交甚笃的记载。

"天资恂恂，谨厚人也。"可知朱勘是一个谨慎厚道的人。"虽未力学问，而孝悌得于天性；其身虽有所不能行，而闻人之善，尊誉叹服，不啻如自己出；其事父母服勤尽瘁，不忍忤；其在兄弟，顺其上，爱其下，独劳而不怨；侯之行乎乡党，亦可以无愧矣。"这段文字从五个方面全面阐述了朱侯的为人，他虽然不能在学问上有所建树，但天生纯孝；虽行事不敏，但听说别人好的德行时，就深为叹服并积极改正自己的不足；对待父母尊长，不忍忤逆；处理兄弟关系能做到兄亲弟恭，"独劳而不怨"；在故乡为人处事，光明磊落，无愧于心。人人生而不同，能尽心做好以上这些事情，实在难能可贵。

此志书法结字萧散雅逸，顾盼有致，体势秀逸，笔致洒脱，笔画隽秀挺拔，转折处又有唐人痕迹；遒劲有力，神采飞扬，似有《王献之十三行》之风神。此墓志在宋人书法中独树一帜，是不可多得的书法精品。

宋故右班殿直朱侯墓誌銘

左朝奉郎守侍御史驍騎尉賜緋魚袋楊　畏

左奏議郎充集賢校理權發遣開封府推官賜緋魚袋楊　撰

國寶篆盖

河南朱侯諱赟字仲庸盖畏從母子也畏視身如其

子朝莫與一侯兄弟凡見其從姊子也畏時從母視畏如其

而得其所以為兄弟者盖戔其之於河東轉運判官勑蓥之溫以書來

侯謂莫與侯銘戔其之同几見侯相友善終其迨以書來

請曰是必為兄弟之順其出不辭也丏為撰次曰

有兩不能行而聞人之善尊譽服不當如自己出其事父母服勞

盖庭不肆忤其在而好釋氏學尤畏其畏忠報之說視小不善

賞豈可以愧矣晚而名官泊然殆迫於不得已始余卜筑平洛陽之

益懼不敢為而其於名官屢相從徜徉而俱左侯棄予而死矣

林下期與侯校屢相從徜徉而俱左侯棄予而死矣于家曰

悲夫侯疾治之方翼之踵是時翼之方奉使京西迎侯壽安次酒

自波賢楮場未幾瘳發于踵是時翼之方奉使京西迎侯壽安次監河南壽安酒

視侯疾治之侯祖帝上見於中本公蔭累官右班殿直初監河南壽安

祖王氏娶王氏一男曰敦頤方十三歲一女嫁河南之

墓養中自侯祖帝上見於中本公蔭累官右班殿直初監

元八年十月十七日葬蓋元祐十一月十九日享年四十

與夫行之可稱者以告後世而已辭曰中大公之誌此不書其平生大昭

崔生之來兮特氣凝平混茫嗟死之遊兮吾信其順往

蹇良而温惠兮將自得夫所歸若之人兮侯寧斯宅兮

一尚安撫邙之山兮洛之水波沄沄兮崗萬里侯寧斯宅兮

又曰吉而時祥葳吾欬兮其未泯兮夫子雖死兮其何傷

敦復　書

王誠刊

河南朱侯諱勣字仲庸蓋畏從母子也畏為兒童時從母視畏如其
子潮莫與侯出入同凡視畏如其弟出故挺友善終其身不替
而得其兩以為兄弟畏河東轉運判官勣巽之逗以書來
請曰是子我畏怒弟出不忍辭也本撰次天資恂恂謹厚人
侯天資恂恂謹厚人也其少雖未力學問得挾天性平鄉不善
有兩不能行而聞人之善尊譽嘆服不嘗如自己出其行平鄉不善
蓋屢不聲忤其在兄弟順其上愛其下獨勞而不怨之說小不善
黨懼不敢為而其於名官泊然殆迫於不得已始余卜築乎洛陽之
益懼不敢為而侯枝屢相從徜徉而俱去孰謂今也侯棄予而死於洛陽次
林下期與侯校中太公蔭累官右班殿直祗候鹽西河南壽安次監矣
悲夫侯賢楷場未幾瘍發于踵是時巽之方奉使煎迎壽安酒次監矣
自波侯疾治之莫能愈而卒蓋元祐府洛陽縣方十三歲一女嫁河南之
視侯疾治之莫能愈而卒蓋元祐八年十月十七日葬河南府洛陽縣金谷鄉祔一女嫁河南之
九八年十月十七日葬侯祖帝上見於世而已系以辭曰十三歲一女嫁大略
墓九自縣太君王氏娶王氏一男曰敦頤縣方十三歲一女嫁平生大略
張參中之可稱若以告後世而已系以辭曰不書其平生
與夫行之可稱若以告後世而已系以辭曰惟
為安撲邙之山兮洛之水波沄沄兮崗萬里兮侯寧斯宅兮
蘭良而溫惠兮得夫所歸兮侯之人兮吾信其順往

# 范子猷墓志

　　范子猷，本为太原人。文称"自太保仁恕，入蜀为孟氏开国，为蜀创业相，薨，葬于蜀，子孙还中原"，可知范氏这一族乃出自蜀中。其先祖范仁恕随孟知祥创业于蜀地，后蜀地平，这一支族人方迁回中原。又根据志文可知，西戎作乱之时，朝廷派遣枢密副使范雍前往御敌，后阵亡于高奴，此可补史阙。范雍即范子猷的祖父。范宗师，其事迹不见于史传，然志文中称其"知剑州以殁"，可知他是死在剑州任上，后迁回洛阳祖茔安葬。范宗师即范子猷之父。

　　墓志中出现谬赞浮夸之词本属常见，但是范子猷确属官品极差之人，墓志中却多虚浮之隐辞。读完让人感觉太过矫饰，丝毫不像士大夫之所为，有愧于其祖、父之垂范。如志文记载："改邵州邵阳尉，又待久之，自洛办行，艰瘼就道，半途遇移疾去邵者，言土风恶，抱疾死亡不可居状，遂与俱还。"邵阳在今天的湖南邵阳一带，在长沙的西南方，并不算蛮荒之地，他却因为听说了一些负面消息就放弃了朝廷授予的官职，毫无祖、父之风。

　　《范子猷墓志》书法风貌生动活泼，仪态万方，端庄大气，工稳雅致，楷法中又有行书笔法，在严谨法度之外又有些许雍容妩媚之态，是宋人墓志书法之精品。

宋故懷州司法參軍范君墓誌銘并序

右奉議郎飛騎尉賜緋魚袋李　師直　撰并書

紹聖元年閏四月十四日懷州司法參軍范君子獻卒其妻石氏自
介抵洛告哀其家是時方歉光祿公之喪族人會葬光祿視君為從
弟即為鑿墓待君喪以五月二日祔于其兆范氏自太保仁恕入蜀
為孟氏開國為蜀創業相蠹葬于蜀子孫還中原至曾孫雍仕
仁祖為樞密副使寶元開西戎版授以節鉞扞元昊於高奴祿太
師葬洛陽其子宗師為朝奉大夫知劍州以殘而氣不為人動奴僕欲怒
雖其世家多顯人宜習貴富然君俟貧喪如禮繼侍其母疾累年而
君不取一錢羣居怡然唯恐傷兄弟意而
君而竟不為變色久不得調游憂峽射萬州司理參軍宰得之旅
食以待術期以親嬻改邵州邵陽尉又待久之自洛辦行艱孃就道
初君素補太廟齋郎者言土風惡抱疾死亡不可居狀遂與俱至
半途遇疾去邵者會其從兄還尉以恩擢異州信都
洛行李索然益可憂其從兄戶部侍郎以恩擢異州信都主簿
未赴引孃易懷州司法參軍方到官目喜謂得祿以飽而君病且革在
矣卒年三十二君無子其妻挈君櫬以歸族人為之葬從其先墓在
洛陽北山之宣武原鳴蚜世謂長者宜有豐報尚君享如此生乎以
養殘与以葬後無以祭可哀也已銘曰
常命有通塞奈何若人而以屯極嗟嗟夫若人
氣和而溫物不痛癘奈何若人　嗟嗟夫若人士貧為

紹聖元年閏四月十四日懷州司法叅軍范君子奭卒其妻石氏走
介抵洛告哀其家是時方擧光祿公之喪族人會葬光祿視君為從
弟即為鑿墓待君喪以五月二日祔于其兆范氏自太保仁恕入蜀
為孟氏開國為蜀創業相蔿葬于蜀子孫還中原至曾孫雍仕
仁祖為樞密副使寶元間西戎叛授以節鉞扦元昊拒高奴贈太
葬洛陽其子宗師為朝奉大夫知劍州以殁而君為次子時甚幼
雖其世家多顯人宜習貴富然君槩貧執喪如禮継侍其母疾累年
以孝聞母卒兄弟蹥布終喪未改視貧郭田且盡悉推子兄弟而
君不取一錢羣居怡然唯恐傷兄弟竟而氣不為人動奴僕故欲怒
君而君竟不為變色故雖少年人固以長者遇之謂其死享當莫量
初以蔭補太廟齋郎久不得調游夔峽射萬州司理叅軍幸得之自
食以待術期以親嬿政邠州邠陽尉又待久之自洛辦行裝就道
半途遇移疾去邠者言土風惡抱疾死亡不可居狀遂與俱還比至
洛行李索然益可憂會其從兄遷戶部侍郎以恩擢異州信都主簿
未赴引嬿易懷州司法叅軍方到官自喜謂得祿以飽而病且革
矣卒年三十二君無子其妻挈君櫬以歸族人為之葬從其先墓在
洛陽北山之宣武原鳴呼世謂長者宜有豐報而君享如此生乎以
養殁与以葬後無以祭可哀也已銘曰
常命有通塞奈何若人而以屯校嗟嗟夫若人
爲以蚤世嗟嗟夫若人士貧為

# 赵氏墓志

　　北宋宜春县（今宜春市）《赵氏墓志》部分残泐，但志文后半部分识读无碍，可以帮助我们了解赵宋宗室之女的德行、为人，亦可补史之阙。从残存部分可知，县主属太宗一脉，韩王之孙，后下嫁北宋功臣焦氏。结合史传，可推测下嫁之焦氏，当为太祖创业功臣焦继勋之后。

　　通过志文，可以让我们了解赵氏之德行。其一，志文载："其前室所出，而后其己之所生，或问之，曰，均吾子也。"由此可看出她对待焦氏前妇所生之子，如视己出，殊为难得。又，志文记载："临财赒济，不为秋豪（毫）计。每家庙时享，矜慎威仪，与祭者，罔敢有惰容，故能佐佑君子，嗣其家声，使圣君贤臣之后，敦睦缔合，以传无穷。"通过这段文字可以知道，赵氏对于周济设施，从不计较分毫。在家庙祭祀之时，能做到威仪谨慎，因此一起参与祭祀的人，不敢有懈怠懒惰的姿态。正因如此，她能成为士大夫的贤妻佳偶，亦能凭借皇室身份辅佐世家，可谓恩威并施，进退如仪。

　　《赵氏墓志》之书法整体风格温婉可人，内敛中和，点画精到，线条劲健，格调不俗。用笔及结体是典型的宋人法，绝少唐人规矩，与苏轼书法神似。特别是左低右高的结体和横折的写法，规矩严谨中透出随性适意，给人一种春风拂面般的温和自然之美。

自古佐命功臣遠國家平定以蠻

籲祖州平區夏後祺後乘璵時

以遠甚□□□韓王之□孫□□

尊屬撫育甲幼一□國朝每大禮錫□宜春以□得官□少麨華顯而□□□女聯姻終始顧遇

人前室□出□後其己之所生亥問之之□均吾子也顧長少有序不□宜春始授平原郡君皇祐六年五□□□主乃

其□□其□量臨目□瞩清不爲秋豪計每家廟時享矜慎威儀與祭者□敢有聖君賢臣之後敦睦締合以傳無□宗堂

惰容故能佐佑君子嗣其家聲使□□□之□□年七男長南焦公見任左藏庫副使七男長南□並叔師叔並

窮顧不盛矣宜春始授平原郡君皇祐六年五□封茲邑元祐六年五□

月初九日終於袋年五十有七□□□□叔東頭供奉官閤門祇候監西京中藏庫副使次叔莊次叔並

叔俅備庫副使次顏叔左殿直次介叔三班奉職早亡次叔師叔並

溱州錄事參軍次明叔殿直次介叔三班奉職早亡次叔師叔並

五班奉職四女長適成州防禦使令軒次蘧恩州防禦使仲蔍次適國學

進士劉炳次適右千牛衛將軍仲蔍孫男十一人曾孫男女□北張

一大將□絳聖二年正月八日與葬於河南府洛陽縣金谷鄉□□

村之先塋乃爲之銘曰其六正家□□□□於鑠王化宜春閨房之秀誰其配之

婉彼王化宜春閨房之秀誰其配之

朕暯其葦□□之後

# 苻补之墓志

千唐志斋博物馆旧藏一方《苻补之墓志》，严格意义上讲，这方长、宽仅有 31 厘米的志石并不能称为墓志铭。从现有墓志的情况来看，它更应该称为墓记。

苻补之，官至保大军节度推官。他有五个儿子，其中两人很小的时候就去世了。大儿子苻世范，做过供奉官；其他两个儿子分别是苻世长和苻世举，尚未入仕做官；大女儿也在很小的时候夭折了，二女儿嫁给了徐鼎，小女儿嫁给了赵洙。从这些内容来看，其家世并不显赫，故而在子女的婚宦上没有特别提及。尤其是在女儿的婚配上，徐鼎和赵洙二人也没有任何仕宦履历，否则一定会记述在文中。

相比其他墓志，此方题记在内容上仅有简单的仕宦经历和子女的婚嫁信息。而严格意义上的墓志铭由题名、序文和铭文三部分构成，除完整的三部分之外，还有一些内容完备的也可称为墓志铭。但是对于这些仅有职官、家人情况介绍的简单志文，我们更倾向于将其定为"墓记"。

《苻补之墓志》之书法颇具风貌，字势整体略向左倾斜，结体舒朗萧散，有挺拔之姿，点画灵动健利，线条温润劲健，俊逸爽迈，气息清婉，爽爽而有风神。如果从取法上推求，其有晋人萧散之气，同时兼具唐人法度之美，自成一格，格调高雅，是宋志书法中的精品。

故保大軍節度推官符府君之
墓季父諱補之始補右職換授
文資試官壽州司法累為名宰
北陸京秩遷□終私弟享年止四
十七歳娶王氏男五人二幼亡
長曰世範故供奉官次世長世
舉令未仕女長幼亡次適徐鼎
次適趙洙季父即領軍祖諱惟
清之季子也紹聖二年十一月
庚申葬焉姪世功恭記

文資試官壽州司法累為名宰
屯陞京秩邊終私弟亨年止四
十七歲娶王氏男五人亨二幼亡
長曰世範故供奉官次世長世
舉令未仕女長幼亡次適徐鼎
次適趙洙季父長即領軍祖諱惟
清之季子也紹聖二年十二月
庚申葬焉姪世功恭記

# 魏钧墓志

魏钧，字仲和，世为开封人。因其祖母有玉城郡主的皇亲身份，他可以顺利进入仕途，首任官为"华州华阴县酒税"。宋神宗元丰初年，澶州曹村河堤溃决，引起水患。值此之际，"都水监有荐侯之材者，因得外都水监丞司，准备修塞堤防。旬月河复故道，澶人赖之，侯有力焉"。通过志文的记载，我们可以看出他确有治理河患的能力，不到一个月的时间，河水恢复到以前的河道。因此他受到朝廷的嘉奖，拔擢为"右班殿直"。

另外一件值得一提的事发生在其任"伊阳县大和巡检"时，志文称："伊阳为寇盗之渊薮，闻侯之来，悉皆逋逃，窜伏之不暇。由是农安于耕，妇恬于织，美迹甚著，公卿交奏，颂声腾越于道路间。"通过这段文字知道他甚有威名，那些寇盗听说他到伊阳任职后，立马逃跑到其他地方，甚至有些逃跑不及之人也不敢像往日那般嚣张跋扈。因此当地的百姓复能安居乐业，而他的美名也在官员之中传颂。

《魏钧墓志》之书法方圆兼施，以方为主，点画劲挺，刚劲婉润，笔力凝聚。既欹侧险峻，又严谨工整。变化中保持稳健，紧凑中不失疏朗。就整体风格而言，其从初唐诸家得益较多，特别是继承了欧阳询险峻瘦硬的特征，格调不俗。

宋故內殿崇班兆真定府定州路都總管司走馬承受公事魏侯墓誌銘

瀛州防禦推官前知汝州龍興縣事耿巘撰

西京左藏庫副使兗東南第十特訓練福州防禦兼花諸州軍馬福州駐泊上輕車都尉毛思聰書

紇平嚴李胡篆蓋

繼任者因得外都水監丞司准倫修塞隄防
緣祖妣王城郡正奏補三班借職監華州陰縣
終禮也曾祖延景贈左神武軍大將祖處約贈左金吾衛上將軍父孝孫
力馬以功授右班殿直用任於恩轉左班殿直供奉官權管句右騏驥院
今上即位章恩遷西頭供奉官權管句伊陽縣大和巡撿伊陽為崔盜之淵
神宗山陵就芳提轄本院人馬還部投伊陽縣大和巡撿伊陽為崔盜之淵
鞍闐侯之未卷皆通逃路伏之不暇由是農安於耕恬於織美遷甚善公
卿闐歲闕丁左藏憂哀毀踊蹕始將滅性暨外除選充真定府定州路都
尚書蔡公時為本路安撫使荏侯之廉為之薦磨勘轉東頭供奉官丁內
方及第為侯之徙役內容德言咸有可稱道至于忠恭蕭御下嚴恪皆有
法度又能奉承榮侯娶張氏夫人年
侯之墓又箕子男七人並幼女五人長曰句三班借職監宣州和遷銀酒稅次曰句句皆
未仕包句蓋卒女而信于朋友惜乎未盡施設遠以云亡捐舘之日聞者莫不
父母友于兄弟取采乞銘故為銘曰
謂之傷悼乎魏侯孤狀侯之行采

嗚呼魏侯 正而有守 克勤盡瘁 濱官弗疚 胡壽其壽
誠德兮禍兮 忠信孝友 已矣命夫 胡齒其壽 宜昌厥後

一福兮禍兮 天乾與兗 欲報之德

東垣居士刊

西京左藏庫副使充東南第十將訓練福州南劍興化諸州軍馬福州駐劄上輕車都尉毛思聰書

雲麾左藏庫副使太原府駐泊兵馬都監兼管句在城兵馬及在城搜檢煙火賊盜公事同當統平殿李詡篆蓋

紹聖四年七月乙卯內殿崇班走馬承受真定府定州路都總管司公事魏
侯卒于官享年四十六卜以是年九月癸酉于洛陽縣平樂鄉杜澤里先
塋禮也曾祖廷杲贈左神武軍大將軍祖處約贈左金吾衛上將軍父孝孫
終于西京左藏庫使贈河陽兵馬鈐轄致仕侯諱鈞字仲和世為開封人初命
緣祖妣王城郡正奏補三班借職監華州華陰縣酒稅第考最嘗被恩獎奉
繼任在京八作司元豐初曹村壩決朝廷患之都水監有薦侯有
之材者因得外都水監丞司准備修塞隄防旬月河復故道遷人賴之侯有
力馬以功授右班殿直用任于恩轉左班殿直右侍禁改左侍禁
今上即位覃恩遷西頭供奉官權管句右騏驥院人馬還部授伊陽縣大和巡檢伊陽為寇盜之淵
神宗山陵就差提轄本院奉官丁內艱安於耕耨悟於織美遠甚著公
歐聞侯之來巷皆逃竄伏之不暇由是農安於耕婦悟於織美遠甚著公
卿交奏頌聲騰越於道路間秩蒲兩得高陽開總管司按閱將兵今奉官丁內
尚書歲嗣丁左藏憂哀毀常班侯娶衛國安仁保佑夫人之姪張氏夫人年
管司走馬改馬俄受俄改內殿常班侯娶衛國安仁保佑夫人之姪張氏夫人
艱閱歲嗣丁左藏憂哀毀常班侯蹲踊殆將衛國安仁保佑夫人之姪張氏夫人年
方及筓為侯之配其功德暨外選元真定府定州路都總管
法度又能奉祭祀以供祭祀不幸先侯四年而已今舉其柩以祔
侯之墓于男七人並幼女五人長曰句三班借職監宣州杜還鎮酒稅次曰句皆
未仕包曰曧卒于兄弟而信于朋友惜乎未盡施設遠以云二拊館之日間者莫
父母友于兄弟而信于朋友惜乎未盡施設遠以云二拊館之日間者莫不
謂之傷悼恍然事其孤狀侯之行來乞銘義不敢辭故為銘曰

# 段择墓志

段择，字从道，河南人。父亲不知名讳，官至朝奉郎，母亲寿安县君王氏。从志文可知段择虽进士及第，但尚未授予职官就生病去世了，时年仅21岁。虽然宋代开科取士，人数较唐代增加，但是在那个时候考中进士也是相当困难的。从内容上看，段择考中进士的年龄当在20岁左右，从年龄上看，他是非常聪明有智慧的。我们可以依稀看到一个挑灯夜读的士子形象。

苏东坡论书曰："书必有神、气、骨、血、肉，五者缺一，不为成书也。"《段择墓志》书法神完气足，骨肉匀停，线条敦实有力，骨气沉稳，结体竖长，左低右高，中宫紧密，稍有险绝之势，似得欧体之遗韵。整体章法舒朗空灵，清远萧散，是宋志楷书中的精品。

段君諱擇字從道河南人
父故任朝奉郎母壽安縣
君王氏君幼業進士未及
仕元豐五年七月初五日
以疾卒享年二十一娶王
氏職方負外郎鼎之孫女
以紹聖五年五月十三日
葬于河南洛陽賢相鄉積
潤里先塋之次

段君諱擇字從道河南人
父故任朝奉郎母壽安縣
君王氏君幼業進士未及
仕元豐五年七月初五日
以疾卒享年二十一娶王
民職方員外郎鼎之孫女
以紹聖五年五月十三日
葬于河南洛陽賢相鄉積
潤里先塋之次

# 席氏墓志

　　《席氏墓志》风格独特、极具意趣。宋人"尚意"，于此墓志可见一斑。此志书法以行书笔意为之，点画斩钉截铁，特别是撇、捺、横折等笔画极富个性，体现了书者对书写意趣的追求。东坡论书曰："笔墨之迹，托于有形，有形则有弊。苟不至于无，而自乐于一时，聊寓其心，忘忧晚岁，则犹贤于博弈也。虽然，不假外物而有守于内者，圣贤之高致也。"此志书法"以笔墨之迹，托于有形"，然其高迈之心性，显于笔墨之外也。

宋故夫人席氏墓誌銘

前應天府下邑縣主簿武騎
前鎮洮軍節度推官樂溫故誄
夫人姓席氏河南人也天資孝
明内充而史睦族姻之來弟年之
且老弟妹盡之任此憂者於前而念吾
勉而史睦族姻之感動而能於外未年之
毀而盡舜族姻之來弟年者見之不能成
不與母夫人恭弟之平時其士魏君趨士
相率以歸於士魏君趨士其父君為家世儒
者素風蕭然法度甚理夫人乃推其少解為
長以風蕭然循循無過舉盡推其不少解為
入門則能循循無過舉夫家故不少解為
事父母而事吾舅甘於菲薄自限可吾
勤儉丁父艱而事吾舅又無羲拊膺自
士若其始吾志每春秋時享省牲雖遠其
遞事其封叉志而不敢為都者和遂士若有
可以貧其力又能御僕妾嚴恩容必遣其
非身親之不敢為生骕者和乳夫人若有

盡至有人身封胶肉以事其
病之夫人人平力封而方
孝弟暮居志少為學夫久人能成其志相他
養諷古居少方中咸人為後之相他
得不視其子孤而不屑也夫人能成其志相他
諸孝宜欲而夫人能成其志相他

曾祖諱義讓得夷尉太卿曾祖諱光
祖母樂氏夫夫祖諱光禄大夫蔡氏
祖母樂氏母張氏河南郡太夫人蔡氏
名宜游其祖諱得夷尉太卿曾祖諱光
朝謀字其祖諱得夷尉少樂尊甫次永
以今年十月丁他日葬君也諸子
止店村先瑩之次以行活河南來子也
孝友潔誠之會曰以行活河南來告曰ト
勤儉慈愛之誠之會曰君厚君子也
偶時之患去會嘉泉少婦德之令正
偶時之會嘉泉少次女子為之
滿有幽祭罔營嘉泉少婦德之有家令告曰ト洛陽縣

二子長通鄉貢進士樂尊甫次永嫁
二十有三日炎平次年五十有四武
豈偶然而牧道之日天啟興元年七月二
其終也味而味道近淨不恒化故
於世犯禮者也得疾十通日而近淨元符元年七月二
思彼彼子也有能循其情而動孝子
養彼者富矣乃能循其情而動孝子
聞者於彼邑之域而有不實其養乃
孝於彼邑之域而有不實其養乃
修淨行者謂能人情之難能方其為
夫妻相封如賓焉

河南王誠篆

夫人姓席氏，河南人也。天資孝故，誠明內克，勤而不懈於外。未箒而遭母喪，哀毀盡瘠，癈族以不歉於外，未能慰哀。兄姊弟妹凡十，紛紛以吾父吾母勉，而更以歉之，感動既前而自念曰：吾父且老矣，盡足任此憂者，於是乃率舉畢既。相率以夫人之弟，順而閨門之政早舉，不渴以母。夫人孝恭弟此，憂其父，乃解既舉者。長以歸於處士之平時，其父憂門之政，者蕭然。士魏君處士，人君為家婦，入門則能循循法度，甚理蓋推其。事父母而自事其家，故不少吾慱處。士君眼勞而以自甘於菲薄，不少吾慱處，可以貧吾始志。而每春秋時享，時牲器必逑事其人。非身親之不，又不敢以報者，租遯士君有。盡其力，又封胲御僕妾，嚴不儕恩，遯其病至有力。封膝肉而方生，虀弐乳。夫人有孝弟，夫人嫁而。

爭扵彼邑之城焉，有不貫婚扵其聞者寡矣，乃分其孝養之節，動扵養彼世，乃有躬循其情之能窮衣。思犯子者，有躬循懌淡，其賢武扵世味而味道，鳴呼其化。其終也，我是歲是元符元年七月豈偶然也哉。平次日天啓樂毒南，二十有三日，天牧螯平次年五十有四。生二子，長曰天牧螯進士樂毒南。二女，長適鄉貢進士樂毒南。曾祖諱羲讓，衛尉少卿；曾祖母蔡氏夫。封縣太君。祖諱夷亮，太夫人；父諱。祖母樂氏，母張氏，母清河縣君。朝議諱，南陽郡，博厚君子。名宜守義，夫久他日以行活來造曰。興之游其，銘扵河南洛陽縣。以今年十月丁卯，葬扵之次女孝之正。上古村先塋，誠，次婦德之令銘曰。動儉慈，婦德之令，成我有家。偶時之會，成我有家。

# 赵氏墓志

　　遂宁郡君赵氏，乃宋太祖之三世孙、南康郡王之女。志文由其夫苻世表亲自书写，内容真实可信。抛开皇室的身份不说，我们看看志文中，苻世表是如何形容他的夫人的："夫人为妇则端顺，无爱憎之嫌。为母则齐一，无彼己之异。自归其夫，舅已殁矣。常以不获事为恨，事姑至孝，温清定省，曾不少懈。性好慈惠，戒勿残忍。喜诵佛书，乐训诸子。庄而有仁，俭而有礼。天资温厚，平居有喜怒，未尝形声气。宗族亲戚，有幼而无归，则怀而育之。有贫而不赡，则啁而恤之。左右媵侍，驱令指使，无事威责。故人人莫不尽心，而一家之内，不严而治，不肃而整。由是宗族亲戚，为妇为母者，莫不咸愿效之，以为法式。"通过这段文字，我们知道她虽出身皇家，但是德行聚于一身，事长辈以孝，对宗族中的孤儿，也能做到周济体恤，十分难得。因此她的行为得到了宗族妇女的自觉学习，成为她们为人处事的范式。

　　清梁巘在《评书帖》中说："宋人思脱唐习，造意运笔，纵横有余，而韵不及晋，法不逮唐。"其实就是说宋人书法"造意运笔"，以意为尚，任随自己的性情，放手去写。虽与晋唐书法有所不同，但贵能达情适性。此墓志书法下笔果断无碍，爽爽有神。以行楷笔意为之，多方折，偶用圆转，相得益彰。任情恣性，故能得意趣之美。

宋故遂寧郡君趙氏墓誌銘

朝奉郎前行大府寺丞監崎尉賜緋魚袋張　　撰
　　　　　　　　　　　　　　　　　　聰書

夫人世本皇族　　　太宗皇帝三世之孫　南康郡王宇博之
女漢安懿王九世孫盖其大父　簡恭靖王元份　女又
封仁壽縣君的康郡王之役又　神宗皇帝鸞興車英以近屬之恩
尊故於紹封夫人楼遂寧郡君盖恩也自其少時屬芳之貽
聰明溫慈令淑言動有法謹循婦故父　女
及長道矣思卽使符世卽彜正貢　六世之孫夫人舅已沒所
尊愛惜之婦彦則辭一卽自歸其夫舅已沒矢常以不
享故於紹封夫人有仁儉而無歸怀而有懷天資溫厚平居有喜怒
立右滕侍嬀令招使吾事姑莫不盡心而一家之內恊恊
佛書樂訓諸姑而無感彦婦為人母者莫不咸顧效之以為法
而治一人其事三其庶者一長曰偁次曰傑又次曰偁蓋其生也
式幼一人蓋其庶也女二人長適右騏嘩副使仲職次遵左侍藝世
今襁宗紫之族也欲子媷為所尤愛而夫人之弟世生
祚歯阽顕奕而未有嗣欲水傑為過房夫人聞而喜之曰以其為子
之與葬夫弟之子亦奠以黑遂與之乙若聞而喜之曰以其
之者莫不派其賢德學三年八月二十八日以其其能聞曰
十七其年十月初二日附葬于河南府洞清縣陶村先塋之側尋卒年四
　　　溫慈順惠齊莊恭肅　洛事其姑婦德之淑
　　　心絶殘忍　親族鄉慕藏音不派
　　喜聞釋訓　樂教諸子祉福之施慶興已
嵩山之陽　洛川之湄　百世盛代
夫人之墓　劉文彧撰

夫人世本皇族迺
女漢安懿王之
封仁壽縣君南康郡君生
尊故於諸君子各特進封夫
聰明溫慈令淑言動有法謹循姻訓故
又長道文思即表即魏正彥卿六世之孫夫人為婦則端順
無愛憎之嫌為母則辟一無彼己之異自歸其夫舅常以不
佛書樂訓諸子莊而有儉而有禮天資溫厚平居有喜恐未嘗求
聲氣宗族親戚有幼而無異則懷而不贍則惻而不嚴
左右媵侍驅令招使善事人人莫不盡心而一家之內不
而治不肅而整由是宗族親戚咸為婦為母者莫不咸顧效之以為法
式子一人其生者三其庶者一長曰倩次曰傑次曰備蓋其生也
季幼未有石蓋其展也女二人長適右騏驥副使仲機次道左侍禁
令　之族也欲求水傑為所尤愛而慊者一日夫之弟世祚曰世
祚幼而未有嗣欲水傑以聞而喜之曰以其為予于其為予于
之子奧尊夫弟之子亦奚以異遂與之而不辭其亦所難能聞
之者莫不歎其賢德崇寧三年八月二十八日以疾終于家享平四
十七其年十月初二日附葵于河南府河清縣陶村先塋之側
溫慈順惠齊莊恭肅事其姑嬪德之淑
心絕殘忍志在於仁親族嚮慕藏音不派
喜聞釋訓樂教諸子祉福之施慶流與已

# 范子舟墓志

　　千唐志斋博物馆 14 号窑洞镶嵌一方北宋志石，题名为《宋故通仕郎行巴州司户参军兼司法事范君墓志铭并序》，简称《范子舟墓志》。志石长、宽各 55 厘米，整体保存完好。志文的撰写者陈述之是范子舟的岳父，官至利州通判，事迹不见于史传。由其子范坦书写志文，范坦于《宋史》有传，善书画。志文书法别具一格，线条多变，气韵绵长，是不可多得的一方精品书法作品。另外，志文末尾署"缑山霍奕刊"，霍奕是北宋时期洛阳较为有名的刻工之一，出土的北宋墓志有不少出自霍奕之手。范子舟的事迹不见于史传，墓志所记既可补《宋史》之阙，又可补充范雍家族之谱系。

　　志文开篇记载一段文字，虽是陈述范子舟的生平，然文辞富于哲理，故专书于此，以期引起文史爱好者的关注和深入研究。文称："自诚而之明，则物莫能蔽。自明而之诚，则物不容伪。明诚著而蔽伪无，蔽伪无而存诸己施诸人，一也。明自天与，而诚由学得。夫得此之备，而后可以言贤。得此之偏，则贤不肖辨焉。"因心诚而达到明智，那么任何事物都不能被遮蔽；因天性明智而达到心诚，那么任何事物的伪劣都能被分辨。明智和诚心昭著则不会受到遮掩和伪劣的影响，没有这些不好的影响，那么无论是对自己还是对外人，都能做到一视同仁。明智得自天性，心诚可以借助后天的学习达到，两者都能得到之时才可以谈论贤哲；如果只能通晓其一，也可以辨别贤才和愚鲁之人。

　　《范子舟墓志》书法以行书为之，萧然而有率意之风，当从王羲之书法中得益较多，其中颇多《怀仁集王羲之书圣教序》的笔致，不少字和《怀仁集王羲之书圣教序》别无二致，如"书""也""之""足""以"等，但整体气息少了王羲之的中和蕴藉。由此可见王书在宋代之影响。此志书法笔意萧散，结体颇有风姿，神完气足而有余韵，是宋志中数量不多的行书精品。

宋故通仕郎行巴州司戶參軍魚司法事范君墓誌銘并序

降授宣德郎前通判利州軍州管勾學事賜緋魚袋陳　　之撰

朝散郎充顯謨閣待制知河陽軍州事提舉本州學事馬管內勸農使　　書

騎尉賜紫金魚袋范坦書

宣義郎充定府跋安撫都撫管司台當公事王　　闐篆蓋

推之之者分可以稱賢笑此乎以觀之　　而修於之有分　而已則其聰明曠達與夫博大樂易之天者似庶幾焉

嚴者張出幼失怙時每歲時臨後則必垂涕感咽不誠而偽者能此乎其死

有賑施雖人財取用不疑或已財為人輙貸點令魚中書令父宗師故任朝奉大夫知嘰州一先

君諱舟字巨濟曾祖德隆贈太師中書令魚尚書令文宗師奉大夫知嘰州仁宗為樞中先

密副使諡忠獻贈太師尚書令父宗師任朝奉大夫知嘰州仁宗為樞中

俱以書姓名入籍不浮進再任巴州司戶參軍魚司法大銳仕郎青州千乘主簿八寶恩救

淒國元年累四十有六其為人溫淳忠厚洞見肺腑而君不幸死矣其實大觀廉寅多月

循通仕郎而以上書當塗者所知而未有以救力也擇稱將仕郎青州千乘主簿八寶恩救

癸酉也享年四十有六其為人溫淳忠厚洞見肺腑而君不幸死矣其實大觀廉寅多月

沙假止此觀友所以暴瞭於世罷也娶楊氏年三維荒扶走二千里之原先螢之次

此位止此觀友所以暴瞭於世罷也娶楊氏年三維荒扶走二千里之原先螢之次

一男子蓋和尚方四歲未名予女護陽縣子繼密予女也生二女皆幼即

君以九觀四年十一月初八日葬君於雒陽縣金谷鄉宣武里之原先螢之次

圭璧禮天之寶而毀於可用瑚璉薦廟之器而跌於未施雖於

天於廟示之信闐而其禮其誠斯亦可慨夫君之士世未多知

而命之天位分甲宣不為多士善類之悲乎

嵩山霍英刻

雨存諸己施諸人一也明自天与而誠學浮夫得此之備而後可以言賢矣

此之偊則賢不肯辨焉所以求其備世莫見也況人范君乃之夭者似庶炎

西修於人者予見其進而未已則其聰明曠達與夫博大樂易已且為人政慕

推走之有矣可以稱賢矣此予而以女妻之也君家素貧既孤善事兄死

嚴者能比乎幼失怙恃每歲時臨祭則必垂涕感咽不誠而偽者能此乎其敬

有賑施雖它人財用不疑或武已財為之輙費矣不以郵其推心夷曠也如此

君諱子舟字巨濟曾祖雍徳隆贈太師尚書令父宗師故任朝奉大夫知劍州二兄

密副使諡忠獻贈太師中書令祖雍仁宗為樞

國元年弟頗為當塗者所知而未有以致力也釋褐將仕郎青州千乘主簿及建中

以上書姓名入籍不浮進再任巴州司戶參軍甸司法以大親八寶恩

循通仕郎而朝廷擇去籍甚舉者有以其為人溫淳忠厚洞見肺腑而君不幸死而明者有是乎使其

癸酉也孕年四十有六其為人溫淳忠厚洞見肺腑而君不幸死而明者有是乎使其

山信止此此親友所以暴耀恨於其窮也娶揚氏先子繼室予女也生二女當幼

以九觀四年十一月初八日葬君於雒陽縣金谷鄉宣武里之原先塋之次

君已循子球以銘託予予不敢辭泣而銘曰

天於廟末之實而其誠斯示可覽夫君之卞世末未多知

# 钱惜墓志

　　千唐志斋博物馆旧藏一方江南钱氏家族的墓志，志文题名《宋故承务郎钱君墓志铭并序》，简称《钱惜墓志》。志石镶嵌在 14 号窑洞的墙壁之上，长、宽各 60 厘米，整体保存完好。志文由文林郎、秘书省校书郎陈恬撰，朝请大夫、管勾杭州洞霄宫骑都尉马玿书并篆盖，志盖未见著录。钱氏家族兴起于五代时期的吴越国，历千年而不衰，至今犹然。北宋建国，钱氏政权降宋，家族成员迁入开封，死后葬于洛阳邙山。钱惜之事迹不见于史传，志文可补《宋史》之阙，同时对于补充江南钱氏家族的谱系也有重要价值。

　　钱惜，字仰之，祖籍杭州临安，后改籍开封祥符，生于神宗熙宁五年（1072），卒于宋徽宗崇宁二年（1103），终年 32 岁，主要生活在北宋晚期。曾祖钱惟演，官至宰辅，《宋史》有传。祖父钱暄，宝文阁待制，赠官太师。父亲钱景升，仅有朝散郎这样的勋官，无实职。叔父钱景臻，尚秦国大长公主，这也是钱暄能追赠太师之显官的原因。志主凭借叔母的身份和地位入仕做官，然而他生命短促，宦途未显而卒，仅有承务郎这样的勋官，没有实职。

　　宋人学"二王"书者不在少数，但大多以意出之，不践古人，别有风采。此志以"二王"为貌，又有唐人风范，兼有温润和峻严之美，如宋姜夔《续书谱》所言："方圆者，真草之体用。真贵方，草贵圆。方者参之以圆，圆者参之以方，斯为妙矣。"仔细观察，志文中有不少字从《兰亭序》中得来，但多出己意，仪态万方，规矩中蕴含意韵，有"不工之工""信手自然"之美。

宋故承務郎錢君墓誌銘 并序

文林郎祕書省校書郎陳　恬　撰

朝請大夫管勾杭州洞霄宮　　　　　　珞書并篆蓋

君諱惇宇卿之其先杭州臨安人也君之四世祖忠懿王獻吳越之地歸　本朝
聞弟東都遂為開封祥符人曾祖諱演泰寧軍節度使同中書門下平章事英
國公祖諱暄中大夫閤待制贈太師考諱景卿叔母秦國大長公主郊恩補承務郎調陳州司理叅軍君重去親闈久之已而朝散公
公主郊恩補承務郎調陳州司理叅軍君重去親闈久之已而朝散公
得疾而諸　監司有邊事輒檄君往辭是空吾不得歸府帥路司令無數吏
史強敢遇事必偉然風生與鄰君連易往視至經羊不得歸府帥路司令無數吏
遣嫁其女弟嗣事成叅二年竟棄西行於人久羊朝散公男女四人尚幼君教育諸弟為
才能史治益有聲後代去衞辭汝州梁縣汝州梁縣不一不萬君於
朝者滅諉誹君君史治益有聲後代去衞辭汝州汝州深山盜易置之令無得檄吏報以吾
府事滅無西衞辭汝州根株一日得巨盜十餘人置之以法無得檄吏報以吾
買務戶部尚書虞公叅辟監麴院行且薦用君兵而得疾以羊卒男二人曰拱之曰
日也年三十有二婆向氏朝謙大夫宗之女前君一羊卒男二人曰拱之曰
按之皆舉進士女二人未嫁君之母薛氏政和元羊四月丙申崇寧二年正月九
操公葵于西京洛陽縣北邙山以君之叔父壽縣君薛氏政和元羊四月丙申
朝散公葵于西京洛陽縣北邙山以君之母旦赫冠一時而君獨能躬韋布之行
無出其右至君之叔父壽縣君旦赫冠一時而君獨能躬韋布之行
出吏郡縣任其勞苦征役之事或疫於其命至其出處語默與世其不顧
其親也蓋君仕雖不過要下以賢名世其家當世貴人知君才而擇所仕未嘗不
不可一二數而平生大純實有數千人如此事或疫於其命至其出處
順吾遊汝入其境內皆驚逤去君至設方略迹君次其行以來葬視其甬道如砥平執請銘曰此
者相望守之訶過容使下迤如此以是知其能躬導葬從西來若董治之者曰此
栞縣尉也蓋君於辭事使往相望守之訶過容使下迤如此以是知其能躬

者相望守之訶過容使下迤如此以是知其能躬
栞縣尉也蓋君於辭事使

有宗巨室襌錢宗　拓嗣施錫無終竁
君幼竞葵天誄衰　往克踊屬著容容
世遞踠戚更晦鹼　或承厥後達君躬
君雖敷奇用不窮　有承有異乃世隆
名實暴耀自顯庸　斷珉惡詩訂幽宮

君諱愔字卿之其先杭州臨安人也君之四世祖忠懿王獻吳越之地歸本朝

開弟東都遂為開封祥符人曾祖諱演泰寧軍節度使同中書門下平章事英

國公祖諱暄文寶文閣待制贈太師考諱景外朝散郎君用叔母秦國大長

公主郊恩補承務郎詗陳州司理參軍君重累去親近徘徊久之已而朝散

史強敢遇事必偉然風生高陽連易大帥皆當世名公鉅人無一不薦君於

朝者而諸監司有邊事輒以吾授瀛州司戶參軍君為諸

才能吏使驅馳不暇事搶攘無所倚辦至經羊不得歸府帥路易以令無得儌以

府事滋君至設方略迹盜所窺伏拔其根株一日得巨盜十餘人置之以法無所賴史懦輒以

憑按君悲邅去境內汝州梁縣汝沮深山盜易子弟

皆驚遁去境內悲邅郡守上其狀君用賞格遷京官君又欲便養就監京城雜

買務戶部尚書虞公奏辟監翊院行且薦之女前君一年卒子男二人曰崇寧

日也年三十有二娶向氏朝議大夫宗哲之女前君一年卒子男二人曰崇寧二年正月九

揆之皆舉進士女二人未嫁君以政和元年四月丙申舉之日

朝散公葵于西京洛陽縣北邙山以君祔寿縣君錢氏家世之盛國之名族

無出其右至君之叔父尚主貴重地望赫赫冠一時而君獨能躬韋布之行

其出吏郡縣任其勞苦不遇要下之事或疫於奔命至其出處緩急與君擇而愛之

不可一二數而東平平大純實要君善世其家當世貴人知君才而愛之仕者未嘗不顧

頃吾遊汝入其境見有數千人除道者以待秦邸之來葬視其用道如砥平執筆

者相望守之詞過容使避下道此行數十里望見驕從西來若董治之者曰此

梁縣尉也蓋君於辨事使下迊如此以是知其能銘曰

君幼競葵天讒衷拓嗣施錫無終窳容

# 陈夫人铭

　　北宋《陈夫人铭》是千唐志斋博物馆旧藏的一方书法精美、内容丰富的志石。陈氏夫人的曾祖父陈省华，官至左谏议大夫。祖父陈尧咨，官至武信军节度使，《宋史》中有零散记载。父陈荣古，官至卫尉少卿。通过以上资料，可知她出自官宦之家，志文中还特意强调"新安公爱之，在诸子中为最，慎择贤婿"，可知陈荣古对这个女儿是最中意的，因此在挑选女婿这件事上也极为慎重。嫁入尹氏之后，她"事姑尽孝，谨饬不怠"，对待尹氏之母极尽孝养。尹氏去世后，她虽然才34岁，但"守节自誓"，尽人妇之德。"叔材甘贫乐道，无屋以居，夫人擗舍以处之，使二子从学，乡人莫不称叹焉。"通过这段文字可以知道，她对待尹氏族人，也是尽自己所能予以帮助，并抚育诸幼，令其读书，以待学业有成。

　　《陈夫人铭》以大字楷书做志题，在宋代墓志中独树一帜。此墓志之书法精致可人，用笔精严，一丝不苟，端庄匀称，气韵高逸，笔致婉丽，骨肉兼称，刚柔相济，舒和隽永，是古朴与妍丽兼具之典范，有晋人韵致。墓志无书丹者姓名，刊者张士安。就刻工而言，此墓志书法字径较小，但刻工精良，用刀精细，毫发毕现，把墨迹细微之处精微地表现出来，爽爽有神，表现出刊者张士安高超的刻石技艺，十分难得。

宋陳夫人銘

宋故尚書虞部貢外郎尹公夫人福昌縣君陳氏墓誌銘

政和元年正月庚寅先夫人終於河南嘉善坊之私第卜以其年四月

甲午祔先君之墓其祔於衛氏圖而以昭後世者夫人姓陳氏其先閬州

西水人左諫議大夫贈太師尚書令諱省華之曾孫尚書虞部貢外郎新安

先君諱官陝右薛公諱良圖之孫衛尉少卿新安

公諱使贈太師尚書令諱堯咨之女大夫人端慧新安公遂以夫人妻之夫人年三十四竊

氏諱畫姑李謹飭不怠姑薨何夫人棄養佐先君必貞必

節夏使贈太師尚書令諱康蕭公諱寅容之在諸子為最慎擇賢壻時尹

苦園阮守節自誓撫育幼孤以禮自持從林甘貧樂道無屋以居夫

順而無違德遺先君睦新安公公諱遙以夫人年三十四竊

人擗舍以憂二子從學鄉人莫不稱歎焉勢嘗武蔡有司不合乃窮

欲愉之色故宗族姻親莫不飲水而有恨望

者殁之前夕歸自昜家夜漏半得疾遂至大故享年七十坤城均孫女三

仁廟朝賜恩遇冠悅先君登朝受封福昌縣君男三人坤城均孫女三

人皆尚幼長喪部貢外郎令夫不堯詎於貢貴不隕權柁貧賤者學士

林官終尚書虞部貢外郎今夫不堯詎於貢貴不隕權柁貧賤者學士

大夫之兩難能美人富貴之胄不以窮悴為咸夏已接物皆當於理宣

不賢哉兩難能美人之子不得棄其父章而得侍吾母善行若此其忍

不銘乃泣血以誌於墓不能泣鳴呼痛其甚歟

人君阮喪

尹夫人將葬來請銘晏比不為人作此文乃自誌其行又使

母夫人將葬來請銘晏比不為人作此文乃自誌其行又使

其從姪坦堂來言曰顧有以題銘末信後世者當自信則余之言不足以為重輕

且信其事母孝阮力矣來者當自信則余之言不足以為重輕

祗重自媿去政和元年三月二十四日汝川楊晟題

刊者張士安

西水人在諫議大夫贈太師尚書令諱省華之曾孫武信軍
節度使贈太師尚書令諱咸熙中書令康肅公諱亢咨之孫衛尉少卿新安
公諱榮古之女夫人端慧孝悌新女公之女子為最慎擇賢婿時
先君官陝右薛公向領漕使薦於新安公公遂以夫人妻之夫人尹
氏軍姑盡孝蓮飭不怠姑壽昌縣太君何夫人虜裝佐先君必貞
順而無違德速先君捐館舍君七歲嫠五歲夫人年三十四寡居
苦困阨守節自誓撫育幼孤以禮自持從妹杜甘貧樂道無屋以居有司
人擗舍以屬之使二子從學鄉人莫不稱歎為婦既試爨食飲水而有
欲杜門養志以告夫人曰苟能是吾何限我於是疏食飲水而有
歡愉之色故宗族姻親莫不勤歎其癸也書趁哭之盡哀無一人恨望
者癸之前夕歸自舅家夜痛半得疾遂至大故享年七十
仁廟朝恩賜冠帔先君登朝封福昌縣君孫男三人坤城均孫女三
人皆尚幼長男煒好學自立事年二十一從夫人蓉先君墓北先君諱
林官終尚書虞部貟外郎令夫不充詘於富貴不頑橫於貧賤者學士
大夫之所難能夫人冨貴之貴不以窮悴為戚慶已接於物皆當於理豈
不賢哉我煒自念為人子不得及其父幸而得侍吾母善行若此其恩
不銘乃泣血以誌於墓衣不能文鳴呼痛其甚歟
尹君阮喪

# 恭氏墓志

《恭氏墓志》是千唐志斋博物馆旧藏的一方北宋墓志，志文内容简单，但从中我们可以了解到一位负责任的女性；从另一个角度来说，我们又看到了一位孤苦伶仃、长期守寡的女性。志文内容过于简单，我们仅知道恭氏在年轻的时候嫁给了一位年迈的龙图公，至于这位龙图公究竟是何人，目前尚无法得之，但他的身份和地位应该不会太低。志文中未记述恭氏之家世背景，可知恭氏的出身并不高贵。

恭氏嫁给他之后，一年后就生了一个儿子，也就是后文提到的"大夫君"，亦不知名讳。就在这位大夫君才 8 个月时，龙图公就薨殁了。恭氏在龙图公死后，并没有改嫁，而是一心抚育幼子，使其长大成人，并进入仕途。

龙图公去世时享年 75 岁，其时恭氏才 22 岁，可知她守寡了 53 年。这对于一个正常人来说不是另一种折磨吗？那么她是如何自适的呢？从志文可知，她在之后的生活里信奉佛教，希望在宗教的洗涤中得到一丝安慰。

《恭氏墓志》就书法角度而言，给人一种挺拔向上的艺术美感。楷书笔法中透出行书笔意，骨力洞达，结体纵长，有挺拔之姿；法度严谨之中有欹正姿态的变化，富于意趣之美。书法从一定程度上说，是要表现书者的审美情趣，但必须以技术纯熟为基础。宋人讲究意趣之美，有"尚意"一说，此墓志之书法在严谨的法度之上，又兼具一定的趣味性，这也是书法之所以成为艺术的两个基本要素。

夫人恭氏開封人天資純厚二十二歲未
楊氏事龍圖公甚謹踰年生子祖仁
方八月龍圖公薨夫人不忍去
鞠育教誨以至成人
夫人之力也封長壽縣太君
夫人好讀佛書詣理趣存心養性喜怒不
形將終溘然曾不以死生為念政和三年
五月乙酉卒于尊賢之第享年七十五大
夫君卜以其年乙月九酉葬于洛陽縣賢
相鄉杜翟里先塋之西南隅龍圖公
為古顯人頼夫人生子不殞其後而
夫人克享眉壽得其養死得其葬嗚呼
可以無憾矣介夙與大夫君游迅孰為之
夫人之行大夫君有請辭不獲避故為之
敘□□奉議郎□句溫州南真宫賜緋魚
□□□列者祁□□

夫人恭恭氏開封人天資純厚二十二歲來

楊氏事龍圖公甚謹踰年生子祖仁

方八月龍圖公薨夫人不忍去大

鞠育教誨以至成人後宦不苟累外為大

夫人好讀佛書詣理趣存心養性喜怒不

夫人之力也封長壽縣太君

形將終湛然曾不以死生為念政和三年

五月乙酉卒于尊賢之第享年七十五大

夫君卜以其年乙月乙酉葬于洛陽縣賢

相鄉杜翟里先塋之西南隅龍圖公

為女顯人賴夫人生子不殞其後而

夫人克享眉壽生得其養死得其葬嗚呼

可以無憾矣介風興大夫君游且熟

夫人之行大夫君有請辭不獲辟故為之

# 许咸亨墓志

　　千唐志斋博物馆 14 号窑洞藏有一方题名为《宋故武德郎鄜延路兵马钤辖赠左武卫将军许公墓志铭并序》的墓志，简称《许咸亨墓志》。志石长、宽各 60 厘米。志主许咸亨，是一位作战勇猛的北宋军人。

　　文载："公讳咸亨，字仲通，其先同州朝邑人，自其大父徙家于开封。公幼习骑射，廷试入异等，授成忠郎。仁宗朝，赵元昊叛，王师讨之。公出入行阵，屡立奇功。贼众为之畏服，积多至武德郎、鄜延路兵马钤辖。"通过这段文字，可以知道许氏一族本为同州朝邑人，即现在的渭南大荔县一带，后因祖父迁徙至京师开封，遂为开封人。许咸亨自幼学习骑射，这和他出自军人家庭不无关系；且他在廷试的时候成绩优异，因此被授予成忠郎。西夏元昊叛乱时，他参与平定叛乱，屡立战功，且威服敌人，以功多授"武德郎、鄜延路兵马钤辖"这样的职务。

　　《许咸亨墓志》之书法点画劲健，结字朴茂，姿态奇宕，竖挺方折，铁画银钩，饶具金石之气息。有开张之意又不失雅致，极富个性，能给人一种蓬勃向上的美感。

宋故武德郎鄜延路兵馬鈐轄贈左武衛將軍許公墓誌銘并序

奉直大夫前京西路轉運司管句文字韓　容撰

武功大夫白州團練使催促陝西河東路府界明堂等木植王　子久書

武德郎催促　御路寘木王　子爾　篆蓋

公諱咸亨字仲逈其先同州朝邑人自其大父徙家于開封　公幼
習騎射　廷試入異等授成忠郎　仁宗朝趙元昊叛
王師討之　公出入行陣屢立奇功賊衆為之畏服積多至武德郎
鄜延路兵馬鈐轄未幾以疾卒享年四十六左監門衛大將軍唐原
州團練使超成忠郎繼隆　公之曾祖父祖父父也　公娶崔氏贈
孺人男三人曰定國武節郎熙河第一副將曰安國承信郎贈左屯
衛將軍曰宥修武郎女三人長適從義郎馬仲立次適武經郎劉琮
次適忠翊郎夏侄孫男三人長曰亞武功大夫京東第二將曰丙保義
郎曰靈未仕孫女二人長適承節郎樊全次適俊士王俊明曾孫男
八人曰溥保義郎曰淵承節郎曰汧曰深曰浩曰湝曰澄曾孫男
女適武翼郎李師中方　公之逝也諸子幼不能奉　公之樞以歸
留厝于延安西山之佛寺後六十餘年孫男亞位于　朝乃歸
公之樞于河南府洛陽縣宣武村之原并舉　公之室崔氏祔實政
和六年四月二十一日也銘曰

堂堂許公　克世家風　屢嘉告功　莫不歎惜　以利其後人
材未大施　遷天厥躬　知與不知　　　　　祁恭刊
歸彼兆域　至孫乃克　鷹揚于外　茲惟永寧

武功夫白州團練使催促陝西河東路府苐升明堂苐木植王　子夊書

武德郎催促　御路窠木王　子弼　篆蓋

公諱咸亨字仲通其先同州朝邑人自其大父從家于開封　公幼

習騎射　廷試入異等授成忠郎　仁宗朝趙元昊叛　公

王師討之公出入行陣屢立奇功賊衆為之畏服積多至武德郎

廊延路兵馬鈐轄未幾以疾卒享年四十六左監門衛大將軍唐原

州團練使趙成忠郎繼隆　公之曾祖父祖父父也　公娶崔氏琯

孀人男三人曰定國武節郎熙河第一副將曰安國承信郎贈左屯

衛將軍曰宥修武郎女三人長適從義郎馬仲立次適武經郎劉琰

郎曰疂末仕孫女二人長適承節郎樊全次適俊士王俊明曾孫男

次適忠翊郎夏侫孫男三人曰亞武功大夫京東第二將曰丙保義

八人曰溥保義郎曰淵承節郎曰沔曰深曰浩曰澏曰淯曰澄曾孫

女適武翼郎李師中方　公之逝也諸子幼不能奉　公之樞以歸

留厝于延安西山之佛寺後六十餘年孫男亞位于朝乃克歸

公之樞于河南府洛陽縣宣武村之原并舉　公之室崔氏祔實政

和六年四月二十一日也銘曰　克世家風　鷹揚于外　屢嘉告功

堂堂許公

# 赵琢墓志

千唐志斋博物馆 2 号天井和 3 号天井的过道里镶嵌着一方书法精美，但尺寸不大的北宋墓志，志文无题名，据志文可称其为《赵琢墓志》。赵琢及其祖父辈之事迹不见于史传，此可补史阙。赵琢乃太祖、太宗时期的宰相韩王赵普之后，可能是经历了太多起伏，也可能是为了避免皇室的猜疑，赵普的后人并不热衷于仕宦。虽然志文中记载了祖、父辈的职官，但皆为赠官，并非实职。至赵琢时，文称"（赵琢）幼孤，事孀母以孝闻，为人沉静，谨愿平居，罕言笑，而天资颖迈，鼓箧从师，力学不倦"。由此可知他在很小的时候父亲就去世了，但他对母亲非常孝顺，不苟言笑，然聪敏、好读书，手不释卷。遗憾的是他 23 岁就走到了生命的尽头。

《赵琢墓志》是一方书法风格十分突出的墓志，线条的流畅、点画的夸张、结体的自由，无不显示出宋人的意趣。"晋尚韵，唐尚法，宋尚意"是清人的说法，但准确地把握了晋、唐、宋三代书法审美之特征，颇有见地。这一说法也得到了今人的认同。此志以行书为之，无意于佳而佳，与苏轼书法有异曲同工之妙，是宋志中的行书经典。

趙琰字成之其先真定人曾遠祖韓王以
翊戴元功還政居洛遂為河南人贈建寧
軍節度使諱從約於成之為曾祖贈右武
衛大將軍諱思恭於成之為祖保義郎諱
希旦於成之為父成之幼孤爭嬬母以孝
聞為人沉靜謹愿半居罕言笑而天資穎
邁鼓篋從師力學不勌嶷嶷然特立人皆
必其遠到也始議娶呂氏未婚而成之卒
寔政和四年八月十三日享年二十有三
越四年閏月五日始克葬于卬山之原兄
璞既營視其封窆且刻石以識其墓

谢戴元功还政居洛遂为河南人赠建宁
军节度使讳从约於戴之为曾祖赠赠右武
卫大将军讳思恭於戴之为祖保义郎讳
希旦於戴之为父戴之幼孤育嬬母以孝
闻为人沉静谨愿平居罕言笑而天资颖
迈鼓箧从师力学不勌嶷嶷然特立人皆
必其远到也始议娶吕氏未婚而戴之卒
寔政和四年八月十三日享年二十有三
越四年闰月五日始克葬于卬山之原兄

# 魏宜墓志

　　《魏宜墓志》是一方北宋时期自撰志文的墓志，自撰志文在墓志中并不多，北宋时期更是少见。可能自撰才能真正记录他的心声。魏宜是一个屡试不第的落榜秀才，后来他放弃考取进士，自称"乃弃俗学，闭户取前圣书，穷其旨归，十年始得于言象之外"，也就是说，他在考试失意后，决定不再参加科举，而是潜心攻读圣人之书，后来著书立说，成一家之言。

　　文载"予性朴野，与人交，知所谓诚而已。顾世机械，与物俯仰，非直不为，不能也。木之樗，以不材而全其生，我实类焉，故自号曰樗翁。著《樗集》十卷，藏于家。缑山之阳，有田数百亩，朝昏之须，取具焉。虽贫甚，无求于人。视淡泊枯槁，吾中泰然自足"。从这段文字可以知道，他以樗树自喻，并将自己的文集名为《樗集》。另外，这段文字中还有关于其家庭经济来源的记述，十分难得。正所谓经济基础决定上层建筑，没有经济来源，一切都是枉然。魏宜的经济来源即缑山南边的数百亩良田，虽然不甚富足，但解决温饱是没有问题的。可能在其他人眼里，他过得比较清贫，但魏宜却乐在其中，泰然自足，这不就是人生最大的幸福吗？

　　《魏宜墓志》书于政和八年（1118），距苏东坡逝世仅仅10余年，书风受苏东坡影响甚巨，与苏书绝似。风格淳古遒劲、气象雍容。醇厚婉美，自然劲秀，藏巧于拙，气势欹倾而神气横溢，正契合了苏轼"我书造意本无法""出新意于法度之中，寄妙理于豪放之外""自出新意，不践古人"的书写旨趣，是墓志中绝少的"苏风"妙品。

三川散人魏宜家羲夫世為河南人曾高而上皆
以儒登仕籍曾祖諱建賓宋祕書省校書郎祖諱
知微樂道不仕父諱叔平仕大理寺丞曾祖妣皇
甫氏祖妣席氏妣湯氏子自初讀書學大隨羣衆
千祿三試鄉舉不一貢頗將命七甚乃子蔗俗學聞
戶取葡聖書窮具與歸十年始得於言義之外曰
以命我者如是故樂具窮予性模野與人交知所
謂誠而已頗世楼械與物俯仰非直不為不能也
木之楼以不材而全其生我實頗為故目号曰楼
晷之須取具難頗貧甚無未於人視淡泊枯楠吾
中泰然自足婆席民朝議大夫諱公鄉之女卒二
翁著楼集十卷藏於家維山之陽有田數百畝朝
人皆切予生泆世俗好著吾令脘為賾暫萬之形
家女二人皆適仕族孫男二曰秘家儒以世其
十年子二人長曰牧今仁矣次曰復曰泰孫女三
令則聚離則散世俗好著吾令脘為賾暫萬之形
終於有盍今老且病行泆而逝則孚之行藏姑終
當示於後故書其大槩以藏於墓古咸和八年北
月九日卒享年七十有七以閏九月十二日癸于
河南府洛陽縣上店村先塋之次
河南魏羲夫貪樂道有常德君子也仁於鄉
黨信於朋友樂不厭學久有故無所不通而又有自
得者知命之窮不荀進取隨卷飲食恬然
自樂無求於人既老且衰又知死生之際自叙
行藏姑終將逝神識不脈言不及他可謂達矣
介同姓平皆與之友而尊重焉觀羲夫所養外
物無是以黑其心豈有意然復書此者蓋知羲夫之善
於義夫可以忘言然書此者蓋知羲夫之善
不可蔽卿仲朋友相與之義以慰李子於窮之
思而已義夫享年卒美續於自為文後伊川退
史魏介題門生河南富直柔書

東昇刻字

三川散人魏宜字義夫世為河南人曾高而上皆
從儒登仕籍曾祖諱廷贊守祕書省校書郎祖諱
知微樂道不仕父諱叔平任大理寺丞曾祖妣皇
甫氏祖妣席氏妣湯氏予自幼讀書學文隨羣衆
干禄三試鄉舉不一貢顧時命乜甚乃棄俗學閑
户取前聖書窮其旨歸十年始得於言象之外曰
以命我者如是故樂其窮予性樸野與人交知所
用於動靜語默者此道也予生蓺孤於世蓋知所
謂誠而已顧世機械與物俯仰非直不為不能也
水之橃以不材而全其生我寶類焉故自號曰橃
翁著橃集十卷葳於家雖山之陽有田數百故朝
昏之須取具焉雖貧甚無求於人視淡泊枯槁吾
中泰然自足娶席氏朝議大夫諱必弼之女卒二
十年子二人長曰牧令亡矣次曰稷箓儒以世其
家女二人皆適仕族孫男二人曰復曰泰孫女三
人皆幼予生淡無外慕室懷五世書一子二孫緣
合則聚離則散世俗好著吾今脱焉噫暫萬之形
終於有盡令老且病行蜕而逝則予之行葳始終
當示於後故書其大槩以葳於墓玄政和八年九
月九日卒享年七十有七以閏九月十二日葬于

# 苻世表墓志

千唐志斋博物馆 13 号窑洞旧藏一方题名为《大宋故武德大夫致仕苻公墓志铭》的墓志，志石长、宽各 76 厘米，内容丰富，可补史阙。值得一提的是，千唐志斋博物馆旧藏有很多鸳鸯志，因当时的摆放并未考虑内容，所以很多鸳鸯志都是分开摆放的。但苻世表和夫人赵氏的墓志却陈列在一起，或许二人有着极为深厚的爱情，因此，1000 年后，他们依然可以相伴左右。

苻氏一族，以外戚著称，文称"自古外戚贵盛，未有如苻氏者"。苻世表五世祖有三女，皆为皇帝之后。其中二女儿嫁给了太宗皇帝，号懿德，使苻氏一族在北宋一朝可谓贵极。志文记载"魏王（苻世表五世祖）昔守青社，建佛刹于城之西南，更历岁时，墙屋寝坏。政和中，公官是邦，观览碑记，怅然自失，捐秩俸募，工一新之，且传王像，绘诸别室"。由此可知苻世表的五世祖魏王在青州时修建了佛塔，后历经年月，寺庙坍塌。至苻世表在那里做官时，看到修建塔庙的碑刻，感念先祖的功德，心中顿时怅然若失，于是捐资修缮，并将祖先的图像绘画于寺庙中。

《苻世表墓志》由许光弼撰，赵仲槻书。此墓志之书法为宋人典型的"尚意"书风，结体扁平，左低右高，笔画恣意，率意天真。楷书中夹杂行书笔法，流畅而温润，望之有敦厚贤淑之态，顿生亲近温暖之意。

大宋故武德大夫致仕符公墓志銘

朝奉郎新差權通判丹州軍州同管句　　　撰

神霄玉清萬壽宮燕管句勸農事　　　　　書

公諱世表字子中其先開封人五世祖魏王三女長為周世宗后次為
太宗皇帝廟號懿德次女為周世宗后別內殿承懿次為
公諱家祿用能有泂任子得無命而逝享年七十有六熙寧中公視瑩域之在京南營諸郡王墳龍之
……

（墓誌銘正文漫漶，字多難辨）

銘曰

惟廉惟賢　　三任祿延兵
　　　　　　　　　　昭穆先龍

慶後人　　　　追贈術新阡

孝謹奉先　　　則以義

其流如泉　　四當々役

　　　　　　　死生了然

公為世胄　　　孩子孫繼
德祥永度
　　以公志行請諸

械諱承諒平樂郡主趙氏公之曾大父母也西頭供奉官贈率府率諱惟則延長縣太君君氏公之大父母也西頭供奉官贈率府率諱惟則延長縣太君君氏公之考咸平縣簿軍場士五遷至武德大將軍遺公用大將軍遺表挑三班借職士五遷至武德大將軍遺公用大將軍遺考城縣簿其兵馬鈐轄丐開封府因家焉故為開封府咸平縣兵馬都監製造城隍守具所編排點撿鈐蓋修理魚課縣酒稅歷游受給材料管句造作開封鄧州青州以為行樂以頉任子得無娩於是仲和三年夏公成之子得無娩於是仲和三年夏公成之丘伏於宅東山土因家高山中嶽廟亻居有宅一區可以庇風雨有田一厘可以自裕公謝之粥劑園宅有常宜和二年公自欲退休或告公曰公自歷仕以廉慎治己以勤恪奉公所至多被清儉用能有四獨能免命而逝享年六十有六公自建道場於延洛之間自失捐女新額且傳於城日大化有四靈丹何補奄然而逝享年六十有六公自建道場於延洛長太君尤失捐女皇帝章魏王昔俸工一社建佛利之且於城日窈麗維靈丹何補奄然而逝享年六十有六皇弟外第權外學社建佛利之且於城日數盡被委必著能修修煩委被委必著能修修朝廷賜隆二人以儒雅自將力趨朝廷賜隆額且傳終公以隆慶諸視王墳龍慈德皇后和之妙蒸禪宗此為比丘尼王為建道場二王像繪諸視王墳龍慈德皇后和之妙蒸禪宗此為比丘尼王公以隆慶諸視王墳龍德宮門編點城隍守其建道場二人以之在京營更歷累勞歲時增繕屋宇等常壞歐勘十編點城隍守其建道之西南之營更歷別室墳龍慈德皇后和之妙蒸禪宗此為比丘尼王為建道終公以為長孫昌暑至於苑生之際又能達性命之情略為之歲惕然終公以為長孫昌暑至於苑生之際又能達性命之情略為之歲惕然嚴溢厚其扶護請為守家衰勞兩盡君舟娶胡氏西京左藏庫副使宣古嚴溢厚其扶護請為守家衰勞兩盡君舟娶胡氏西京左藏庫副使宣古子男五人長曰俏忠湖郎茂曰傑別宗娶別宗娶日西京敏文孫之子男五人長曰俏忠湖郎茂曰傑別宗娶日西京敏文孫之武德大夫趙仲械況末仕孫與永守郡君其五並幼諸孤奉室趙人舉公之次以武德大夫趙仲械況末仕孫與永守郡君其五並幼諸孤奉室趙人舉公之次以皆水信郎湘沉末仕孫與永守郡君次適進士趙守瑩其次適進士趙次以皆水信郎湘沉末仕孫與永守郡君次適進士趙守瑩其次適進士趙次以武德四年九月二十有九日懿德配葵於河南府洛陽縣牛村先塋公為世冑公武德四年九月二十有九日懿德配葵於河南府洛陽縣牛村先塋公為世冑公
銘曰光遠與公固家也不後懿德銘曰天慶貼後別以義死生了然子孫繼永庚
惟民之大惟任廉賢鈐兵是宣忠貫事上退孝謹奉先其流如泉當勞役然子部總克庚

# 何妙静墓志

千唐志斋博物馆旧藏一类题名在上、志文在下的墓志。这类志文改变了原来的墓志格式，属于开创南宋一朝墓志文新格式的滥觞之作。《故夫人何氏墓石文》又称《何妙静墓志》，即为一例。何氏在夫亡故后长期居住在临川，即今之江西抚州一带。而后大量出土的南宋墓志与其体例相同者居多，故求古者不可不注意也。

文载"武功殁之日，凡三十六年，夫人守志不渝，终始如一。既来临川，夫人遂专家政，提携诸幼，教养嫁娶。夫人备尝其劳，其待亲族内外，无纤毫厚薄。在家怡怡，不见其有愠色。慈善盖出天性，晚益留意释氏"。通过这段文字，可以知道何氏在丈夫亡故后寡居36年，坚守初心，始终未变。自居临川后，即抚育诸幼，管理家族事务，对待内外宗亲，并无区别。在她寡居期间，寄心于释教，聊以慰藉。

何氏墓志呈竖长形，志石上方以大字书志题，志文在志题下方，异于一般墓志形制，较为少见。从志文书法上看，整体风格温润雅致，柔美而不失骨力。志题为隶书，结体开张，波磔明显，用笔劲健有力，可一窥宋人隶书之风貌。

故夫人何氏墓石夜

夫人民曰何諱迎淨生于華州之華隂縣蓋陝之上族
也後必遷徙家諱墜故曾王父王父之諱不克悉知至
闕其文父曰慶彥官至右武夫夫人十五歲
于趙氏曰不倚武功郎建昌軍兵馬都監紹興西年殁于
于武功之殁善誠善調繼正夫人從于撫之臨川家焉
官夫人時年甫三十九子五人曰善誠善調善謀善
詩夫人以武功殁善調任令為秉義郎南康軍兵馬監苗米倉
新天子登極推恩補官今為承節郎吉州監苗米倉
詩未仕以女八人夫人俱為擇良偶以配孫七人曰汝愊汝
拘汝惲汝慄汝悼餘朱名女孫六人曾孫一人曾女孫一
人夫人以乾道五年九月中七日以疾終于家享年七
有四其來臨川夫人遂專家政撫摮諸幼教養嫁娶夫人守志不渝始
一既來臨川夫人以待親族內外無纖毫留意釋民臨終之日側臥而逝
皆其勞務其親族內外無纖毫留意釋民臨終之日側臥而逝
慍色意善蓋出天性聰益留意釋民臨終之日側臥而逝
其殁力如此將卜次年四月初二日葬于城西之外南廂
于善計謹位血書其平生鑑諸石而紀之撼終天之衰與
茲石永以 泰咸郡人林堯誌諝

故夫人何氏墓志

夫人民曰何諱曰妙淨生于華州之華陰縣蓋陝之上族
也後以遷徙家譜墜故曾王父王父之諱官弇皆先荒知矣
于趙民曰慶彦官至右武大夫終于太尉夫人十五歸于
官夫人時年甫二十九子五人曰善誠善調善計善謀以善
于夫人不倚武功郎連昌軍兵都監紹興四年殘于
善計以武功任令爲秉義郎南康軍兵馬監押善謀以善
詩武功之殁善誠善調繼言夫人從子于撫之臨川家焉
新天子登極推恩補官今爲承節郎吉州監米倉女
詩未仕女八人夫人俱爲擇偶以配孫七人曰汝福女
枸汝惲汝慷汝悌餘未名女孫六人曾孫一人曾女孫二
人夫人以乾道五年九月十六日夫人守志不渝終始如
有四共武功殁之日九三十七年夫人終于家享年七十
一既來臨川夫人遂專家政提携諸幼教養嫁娶太人有
嘗其勞其待親族內外無纖毫厚薄氏臨終之日側卧而逝
惕色慈善蓋出天性晚益留意釋氏怡怡不見其有
其究爲如此將卜次年四月初二日葬于城西之外南廂
于善計謹狀血書其平生鑱諸石而紉之擴終天之哀興
茲石永久　　　　　　　　　　泰威郡人林尭填諱

# 苏澄墓志

　　千唐志斋博物馆新征集的墓志中有一方题名为《宋故朝奉大夫知华州军州兼管内劝农事上轻车都尉借紫河南苏公墓志铭并序》（后称《苏澄墓志》）的志石，志石长、宽各 92.5 厘米。志文由范仲淹之子范纯仁撰写，内容丰富。因篇幅所限，仅就其中一二阐述如次。苏澄是光禄卿苏舜宾之子，母亲韩氏，即北宋名相韩琦之女。家世显赫，自不待言。文称"移信阳军罗山令，采历代为令者之美政，集为一编，目曰《令长故事》，常法而行之用"，又"所至兴学校，以教养士类为风化之本，有《文集》三卷，《奏议》二卷"。通过以上两段文字，可以得知苏澄善于著作，重视学校教育在移风易俗中的作用。

　　文中称"出知绛州，赐对，上面加尉谕，改知真州，迁驾部，会岁饥，民之疲羸流冗者，遍其境，公发廪赒贷，或饷以糜粥，存活者不可胜计"。由此可知，苏澄在遇到天灾时，敢于开仓放粮，周济穷乏，救民于水火之中。他虽出身显贵，而能体恤民情，殊为难得。

　　此墓志之书法外标冲和之容，内含清刚之气，遒劲之中不失婉媚，清雄雅正，端庄之中不失姿态，意境高远，静气迎人。所谓不激不厉，而风规自远。《苏澄墓志》与《苏澄妻李靓仪墓志》同藏于千唐志斋博物馆。

宋故朝奉大夫知華州軍州兼管內勸農事上輕車都尉借紫河南蘇公墓誌銘并序

朝散大夫直集賢院權管勾西京留司御史臺公事上護軍賜紫金魚袋范純仁撰

資政殿學士通議大夫提舉西京嵩山崇福宮上柱國韓維書

太中大夫充天章閣待制提舉西京嵩山崇福宮上柱國賜紫金魚袋楚建中題蓋

公諱澄字道淵河南人也曾祖諱易簡事
太宗皇帝為禮部侍郎參知政事
國史諱諱光贈院西京轉運使禮部侍郎
工部郎中生三子父諱宷贈大理評事知越州會稽縣
侍郎生忠憲公諱韓氏父諱當世忠憲公之生也光祿少卿羅山之女也母夫人仙源縣君李氏此世子吾可記而
夫人異日此世子吾可記而
忠憲公見其神意奧異曰此世子吾可記而
而娶見其神意奧異曰此世子吾可記而
公其忠憲公之次女嫁應代縣令以勞加騎都尉拜太子中含遷殿中丞改同州觀察支使故曹州二州皆左
其忠憲公陰補試秘書省校書郎為令以教者約二年陳廉靖泰為河南府...
永昭陵之以邑景實為三司使農常平力役公改更三司勾當公事以西都為始而推行之度支判官出知絳州賜對
絳州大平縣主簿改山陽縣主簿應安縣君以為令以教者多韓氏恩之用薦乃舉公
朝秩信陽軍羅山此出邊北縣改道判原州未之官丞相吳正
朝廷擢為江東提點刑獄公薦常平農田水利左後監事部占大江公私舟船苦於風濤霑溺而莫知避
免出知單州亦累勞期以元豐五年三月二十一日卒于位享年五十有二華民為之罷市至
都知單州西討諸路之衡亦諸名藪浩蔡期會促急公施為應接皆得其宜故先事而處用
朝廷興師西討州當諸路之衡矣以元豐五年三月...
甲集開西路然公亦累勞期以元豐五年三月二十一日卒于位享年五十有二
如此不亂至其為夫人詞氣如也賓客盈門語笑從容接遇諮訪交盡誠實家人不見其喜慍之色
意不亂至其為夫人詞自少而安晚喜神學語...
上為嗟悼久之叔今丞相吳正曰公選西至興學校以教士類為善早卒早丞相吳正
都知單州亦累勞期以...
如性固有五縣三州養帝克完進運世資
銘曰
　狗唉道淵　公侯之胄　持心以厚　課優績茂
　名則不朽　慶躬以約　養帝克完　命也難諶
位不配能　勞以損壽
半女二人未嫁孫男二人尚幼
風化之本有文集三卷貴曾女五人尚幼
嗟愛之其意　劇辭幽堂
鳳鄉之拱村萬安山之原以予志

李積業刊

公諱澄字道淵河南人也曾祖諱易簡事
太宗皇帝為禮部侍郎參知政事贈太師尚書令中書令謚文族塋皆見於
國史祖諱者工部郎中直集賢院陝府西路轉運使贈禮部侍郎父諱庠賓大理評事知越州會稽縣
事贈光祿卿太君韓氏參知政事忠憲公之息女今光祿夫不幸早正母以子
夫人仙源縣太君韓氏生三子曰舜元可記而終也遂自誓不嫁今一女吾一子
而發見其神意藥異異曰可託而終也遂自誓不嫁復教養大學士南陽公之道未成童以外祖參知政事以其妻以
忠憲公蔭補試秘書省校書郎右知政事康靖李公與忠憲公有管鮑之契見公韓氏而奇之其後以
其子尚少凡參政史後政務操應代樂都尉拜為令教之者多顏得為令者難其人遂以為令遷殿中丞知政事康靖李公既冠奏為蔡州觀察支使移曹州二州皆在徐幾遷大
公雖信陽軍羅山令河南府壽安縣令以為條約束者多顏得為一編日日令罕能增損之者初作國子博士既去而民思之相吳正
永昭陵遷使者交薦之以勞加騎都尉拜太子中舍遷殿中丞秋湖知興元府遷寔部員外郎又薦通判原州未之官丞相吳正
絳州大平縣移河南府公攝偃師民免駈迫而事不徇素謀為諸
朝信陽軍羅山令公令能增損之者法而行之用薦為大理寺丞知
憲公為三司使薦憲公勾當公事改三司勾當會歲饑民之疲羸流冗者徧其境
朝廷更司農常平力役之法議欲以西都為始而推行之度支判官出知絳州公被選通判河南府以司其事遷比部事就
召見除司農常平當公事改三司勾當公被選通判河南府以司其事遷比部事就
上面加尉論諭改知真州遷駕部員外郎會歲饑民之疲羸流冗者徧其境公發廩貸或餉以糜粥存活者不
可勝計公施為應接皆得其宜故先事而邊用公發廩貸或餉以糜粥存活者不
朝廷擢為江東提點刑獄公以紓其患人皆賴之遷朝奉大夫時公施為應接皆得其宜故先事而邊用至華州公私舟舩苦於風濤霞溺而莫知避
免朝出知單州會更官制政朝請郎又請知華州遷朝奉大夫時公私舟舩苦於風濤霞溺而莫知避
朝出知單州會更官制政朝請郎又請知華州遷朝奉期會促急公之才不幸早卒而老母在堂年五十有二華民為之罷市計至用
朝廷興師西討州當諸路之衝調發期會促急公之才不幸早卒而老母在堂年五十有二華民為之罷市計至用
都集然公之叔易今樞密韓夫人以元豐五年三月二十一日卒于位享年五十有二華民為之罷市計至
畢集然公之叔易今樞密韓夫人篤於孝謹非公為人溫厚官言事物友盡誠久而益恭接物有儀檢見者皆為
如也或至大斂而顏貌雖多公相貴盛而公為人溫厚官言事物友盡誠久而益恭接物有儀檢見者皆為
上或不亂至大斂而顏貌雖多公相貴盛而仕宜長曰外進未嘗籍以為資皆自以才選所至興學校以教養士之武日之早
意不亂至大斂而顏貌雖多公相貴盛而仕宜長曰外進未嘗籍以為資皆自以才選所至興學校以教養士類為早
嗟愛之其家世集三卷奏議二卷男三人長曰仕宜之純知州觀察推官次日之詳來請銘於予義不得辭而為
平女二人未嫁孫男二人孫女五人尚公葬塋之末知豐六年十一月初一日葬於河南府河南縣太
尉鄉才樊村萬安山之原以予恭公行義為詳來請銘於子義不得辭而為之銘
銘曰

# 张毖墓志

千唐志斋博物馆新藏一方题名为《宋故朝散郎致仕上轻车都尉赐绯鱼袋张君墓志铭》（后简称《张毖墓志》）的墓志，长、宽各72.5厘米。张毖之事迹不见于史传，然志文中涉及北宋时期的官员政治和民生等相关问题，可补史阙。

通过对志文的解读，可以知道张毖做官时尽职尽责，侍奉继母极尽孝养，对待孀姐体恤备至，兹就其中一二事阐释如次。文曰："其在东乡，尉簿方阙，群盗乘间暴作，众汹汹不自安。君率守卒追捕，至穷山谷，不惮劳苦，遂尽获其党。民皆按堵刺史，将上其功，君曰，县令之职也，何功之有？"这段文字揭示出张毖在东乡任职时，因为地方官员的缺失，造成地方寇盗滋生，他到了之后带领吏卒将盗贼全部抓获，百姓的生活得到了极大改善，因此他们要求刺史将其功劳上报朝廷。而在这时，张毖却认为自己只是履行了县令的职责，并不贪图功劳。又文载"孀姊居贫，君迎归奉事，久而无怠容，于是宗族称其孝友"，可知他对待生活贫困的寡姐，亦关怀备至。

通过对《张毖墓志》的简单解读，我们看到了一个活生生的北宋士大夫形象，正是这些具体的事件，刻画了一个鲜活的人。《张毖墓志》之书法以行书笔意作楷，意在笔先，字势左低右高，意趣盎然，与苏轼书法有某种暗合之处，体现了宋代书法崇尚意趣和个性的审美风尚。

宋故朝散郎致仕上輕車都尉賜緋魚袋張君墓誌銘
朝奉大夫權提點湖北路刑獄公事兼本路勸農事專切提舉河
渠公事兼本路輕車都尉借紫同鼎撰
朝散郎新差知開封府兵曹參軍公事騎都尉賜緋魚袋陳綬書

君諱迓字徵之河南人也曾祖
師古國子博士贈都官
郎中散員外郎贈左中散大夫母李氏享年蒙蓋
父景純虞部員外郎贈工部侍郎贈司徒祖
君以父郎中試將作監主簿為河南府河南縣主簿
王氏贈河南郡太君劉氏縣源郡太君父王
君以蔭補將仕郎試太廟齋郎陸九隴縣主簿宣德郎轉承議郎通判永興軍府丁
夫人憂終喪授河南府觀察支使平陸憲官制授議郎東鄉縣承事郎通判
官用薦者改權知閔州用薦者權知陝州九隴縣為高陽關路安撫使避親移磁州團練推
貞郎賜五品服移知州富民以訟登制授特授紹聖三年六月二十五日以疾終
于永泰坊之私居二日遂具得其情遂通太守判從而厚賞言平居不見喜怒不可謁未定
朝奉郎諸君於致仕厚言紹聖三年六月二十五日以疾終歲為政樂易所

至有聲遠近聞暴君始遂其理女婿居下車即自安真慶歲不於法一民而
而私郡遠遷邑閒暴作衆治淘洶洶將上薦君守法一民而明平陸瀕大河歲
惠方一日遠邊乘閒知者君少從大母劉鞠於王氏君擅日書令之職亦何之有開州屬王
筆有以善書求知者當刻史任性容進道日奉事而久而無怨莫不為長事一藝盡其養初仕矣後人以
夫人娶王氏之女封仁和縣君後柔靜自適先君迎歸家有法追封秀容縣君繼室王氏司封郎
職收斂其子與王氏左驍衛將軍杞樞皆舉進士端孔先二女孫男七人長道朝奉郎尚書刑部員外
郎始意即與俱往不欲往媚姊居貧之女子三人長孫女四人皆切卜其年
郎中琥珛次適汝州樞之仁和縣君陳靖端平治一在室明茂聰訟
令棄太嶺廥適海于河南府將安其後海
十月陳嶺初五日遠邑孫振振盜渾縣民德溫而寧孝平事親
郎陳嶺初五日遠邑孫振振盜渾刻石佳城于鄉克終厥壽
子孫振振盜以傳不朽

王誠王震刻

君諱逖字微之河南人也曾祖去華工部侍郎贈都官貟外郎父景純虞部郎中散蔭補將仕郎試將作監主簿為河南府河南縣主簿丁父憂去官用薦者改權河南府鞏縣尉母彭城郡太君劉氏繼母清源郡太君王氏繼父憂

夫人憂終喪除授河南府觀察支使權大理寺丞知閬州還知陝州平陸縣登擬縣官制行換宣德郎轉承議郎通直郎奉郎知閬州為朝散郎請老致仕平居不見喜怒為政未定所易不可議未定所

官賜五品服觀察支使移磁州通判于永泰坊之私第享年七十有聲澤州富民之訟寢其訟得其情遂適太守判從而為朝散郎獨以為政不見喜怒為政

而私輒嫁之居二日壻逃其壻得其情遂適太守判一郡稱其明平陸瀕在東鄉尉為政歲終所

至有聲澤州富民之訟寢其事具得其情遂適賓慶民不擾一民而百務皆舉其在東鄉尉

患一日遷邑間暴作眾皆按堵汹汹將上其功切薦

而君始下車即躬自安經慶民不擾一民而百務皆舉其

薄芳閱舉間暴作眾民皆按堵汹汹將上其功切

遂盡獲其黨民皆為知人者當塗溷溷往上其切

揚有以善書求知人者當塗往論薦於王氏君獨曰書一藝耳何足尚初不復仕矣後以九隴王

賊敗眾以為知人者君少從母劉鞠於王氏及長事王能盡其養初不復仕矣後以九隴王

夫人憚其遠不欲往君少從容進曰委身奉親而去不亊莫大焉當於是宗族稱其孝夫人

君始意即與俱行婿居君後安之女先娶王氏之女

嘉其意即娶王氏之女封仁和縣君柔靜自處治家有法正子男七人長適朝奉郎尚書刑部貟外

郎中珣琇郎構杞樞皆舉進士端亭在室二女三人長適朝奉郎尚書刑部貟外

郎始娶王氏之女封仁和縣君柔靜自處先生二女三人長孫男三人孫女四人皆幼以其年

令榮太廟齋郎次適汝州郟城縣尉陳靖端一在室三孫男三人孫女四人皆幼以其年

十月初五日葬于河南府河南縣洛陽縣平洛鄉上店村銘曰

郎陳縝次氣厚而渾德温而淳明矣聰訟曰 孝亊亊親

# 李瑶墓志

　　《李瑶墓志》志石长 54.5 厘米，宽 26 厘米，是千唐志斋博物馆近年新征集的藏品之一。

　　李瑶出生于祖父李偲在嘉陵任职期间，故又名嘉娘。文载"（李瑶）生而秀丽，幼而聪敏，长而孝敬，阴阳方书，洞晓厥旨"。从中可以看出，除了天生丽质，她自幼即深受道教影响，并能对道义有很好的理解。文称"志尚清虚，有方外之意，闻于玄隐真人，有道在太平，予为宕渠守，道雍，欲从师事，适会法禁，惋恨不已，第处一室，焚香端坐，日诵《阴符》，未尝出阃"。从这段文字可以知道李瑶的道教修为很高，且得到了宕渠太守的敬重，本欲师事之，但遭遇到法律禁止而不得已停止。但他为李瑶另外安排地方，使她能够在余生日诵《阴符》。

　　志文为我们展示了一位北宋时期信奉道教的女性形象。在书法方面，《李瑶墓志》自然率意、天真朴拙，以意驭法，毫无狂怪做作之意。整体字势呈纵长之势，消散简远。体现出宋人突破唐人重法的束缚，创新求变，不践古人，以意代法，努力追求自我意志的审美情趣。

宋故七娘李瑤墓誌
七娘李瑤者朝散郎之子朝議偲之孫祖任嘉陵而生故命曰嘉娘
生而秀麗幼而聰敏長而孝敬陰陽方書洞曉白女工翰墨不譽
而能不喜綺靡弗為兒戲嚴重莊靜物不可犯隨事冢汰殆若老成
年十三所親病日夜驕泣齋素持誦燃臂懇祈皆遂勿藥其志尚清
虛有方外之意關于玄隱真人有道在太平予為宕渠守道雖欲從
師事適會法禁惋恨不已弟霧一室焚香端坐日誦陰符未嘗出聞
親甚鍾愛不幸登天生於元祐壬申秋之庚寅卒於大觀庚寅仲
冬之癸酉藥枋宣穌庚子李夏之甲申北在先塋之艮隅祔晶癸丑
楚娘兄宗詐之子安孫祔焉送銘其墓云保神而來非生之
而祖非死然精氣北于天骨骸藏于地性則不亡予其無憾

宋故七娘李瑤墓誌
七娘李瑤者朝散旦之子朝議偲之孫祖任嘉陵而生故命曰嘉娘
生而秀麗幼而聰敏長而孝敬陰陽方書洞曉廏自女工翰墨不學
而能不喜綺靡弗為兒戲嚴重莊靜物不可犯隨事決殆若老成
年十三所親病日夜彌泣齋素持誦燃臂懇祈皆遂勿藥其志尚清
虛有方外之意開于玄隱齋真人有道在太平予為宕渠守道雍欲後
師事道會法禁惋恨不已第蓋一室焚香端坐日誦陰符未嘗出聞
親甚鍾愛不幸蚤夭生於元祐壬申季秋之庚寅卒於大觀庚寅仲
冬之癸酉蔡枚宣穌庚子季夏之甲申厎在先塋之艮隅州昂之後
楚娘兄宗詐之子安孫祔焉遂銘其墓云
而祖非死然精氣米于天骨骸藏于地性則不亡予其無憾

# 苏澄妻李靓仪墓志

　　千唐志斋博物馆新藏一方北宋《苏澄妻李靓仪墓志》，志石长78厘米，宽79厘米。由李杲卿书丹，李靓仪的叔父李德刍撰写。李德刍曾参与编修《元丰九域志》一书，该书是北宋时期重要的地理著述之一。女性墓志记述了大量关涉古代社会史、家庭内部发展史的直接情况，为我们了解古代社会的非政治面提供了翔实的个案信息。

　　李靓仪的祖父李若谷官至参知政事。父亲李淑，擅长诗文著述，《宋史》有传。志主生于景祐二年（1035），卒于元祐二年（1087）。她17岁嫁给苏澄，爵封仁寿县君。志文称她"闺门之治虽严而不失和，衣服饮食，居必节适。待宾客，接婚姻，动中理式。抚育男女，均爱如一，人莫知其有他出者。遇诸妇，以慈恕不责；其尽礼，故族党畏爱，人得其欢心"。这段文字为我们勾勒出一个贤内助的形象，其中尤以"节适"、"中理"和"尽礼"三点最为重要。节约饮食，衣服适度是古今皆倡的生活作风。与人相交，按照一定的规矩和道理，也就是孔老夫子所说的"不逾矩"，看似简单，实则最难。对待宗族长幼，能做到严格遵照礼法，使人既敬又畏，秩序然后井然。李靓仪能做到如此三点，可谓治家有方。

　　时代的审美风尚是通过代表人物来集中展现的。宋人"尚意"，是以苏东坡、黄庭坚等人的书法实践来展现的，但这并不代表一些非著名书法家对审美风尚的漠视。相反，这些广大的非著名书家的书法实践，才成就了这些代表人物。此方墓志书丹者为李杲卿，书名不显，但品位不俗。其书法精致可人、洁净温润、逸趣横生，格调不凡，表现出典型的"尚意"书风，与"唐法"大异其趣。似乎受到苏东坡的影响较多，结体自由随意又不逾规矩，生动自然，自出新意，是宋志中不可多得的经典作品。

宋故仁壽縣君李氏墓誌銘并序

朝奉郎行秘書省校書郎删定九域志護軍賜緋魚袋李德芻撰
朝議大夫權京西路討度轉運副使上護軍賜紫金魚袋李嵩卿書
朝散大夫衛尉少卿上護軍賜紫金魚袋李崇師題蓋

我王大夫知華州武功蘇澄道淵夫人仁壽縣君李氏河南人也
王父司空邯鄲公之曾孫
父太師中書尚書令榮國公之孫
先君司空邯鄲公之子景祐乙亥八月戊午生
康靖公諱恩賜冠帔後以元祐丁卯四月辛卯平享年五十有三惟
道淵登朝封仁壽縣君既歸三十有二年不幸
道淵先逝後五年韓兄也
生而聰悟靈溫婉總之初勤服姆敦
母崇國太夫人韓氏辛卯九月丁卯年十有七歸蘇氏初
道淵登朝封仁壽縣君既歸三十有二年不幸
先君特所鍾愛撑中表以嫁娶
夫人
皇姑安康郡太君必節適待賓客接婚姻中理式撫育男女均愛如一人莫知其有他出者遇
食居必節適待賓客接婚姻故族董長愛人得其歡心初歸家尚貧約
夫人盡慈怨不責其畫經營遂成浴君好施貧之韓夫人弥盡孝敬未亡之戚夫人
諸婦畫法自持奉承祭祀龍蛮潔其養其施貧之韓夫人弥盡孝敬未亡之戚夫人偶疾
益以禮兢兢侍樂不離左右始治嚴寢食不茹葷老宜諸子語曰我疾必不起從年愛諦佛書手未
禮間卷間之治雖嚴而不失和衣服飲
夫人韓夫人歡喜疾多憂念悉取平生服玩珠金散施佛甚幸但
疾病弥日召諸子語曰我疾必不起從年愛諦佛書手未
以不得終養至不茹葷皇姑為恨汝董宜謹奉事無貽憂念悉取平生服玩珠金散施佛甚幸但
常釋卷間皇姑為恨汝董宜謹奉事無貽憂念徐塗平生服壽歸術于河南
利條家生事單具視日早暮而終蓋徐塗於州之資壽歸術于河南之武爷卒女二人長
河南縣太尉鄉尹樀村萬安山原次曰之十雄州防禦推官次曰之武爷卒女二人長
三人長曰之純莫州防禦判官次曰之十雄州防禦推官次之年七月辛酉卜吉也男
齋人在室孫男四人女五人皆幼
卒次在室孫男四人女五人皆幼
康靖公諱良
榮國公諱德易其母弟也泣而為之銘銘曰
邯鄲公諱淑德

萬安之原    合祔新阡
天胡不憖    終當之年    孝芣婦事    和樂好匹
不偕其耆    悲疆晝哭    華靡屏御    發居端素
終當之年    闔無恒化    諡行謀貲    妾順歸全
諡行謀貲    銘藏窀穸

朝奉大夫知華州武功蘇澄道淵夫人仁壽縣君李氏河南人也

我王大父太師中書尚書令榮國公之曾孫

王父太師中山康靖公之孫

先君司空邯鄲公之季女

母崇國太夫人韓氏

先君特所鍾愛撫中表以嫁娶

生而聰悟靄溫婉懿龆齓總之初勤服姆敎

道淵寔為從母兄也

皇姑安康郡太君韓夫人致其孝養雖勞而不懈閨門之治雖嚴而不失和衣服飲

食居必節適待賓容接婚姻動中理式撫育男女均愛如一人莫知其有他出者遇

諸婦盡以慈恕不責其盡禮故族黨畏愛人得其歡心初歸家尚貧約

夫人盡以禮法自持奉祭祀尤嚴蠲恭潔共養韓夫人歎喜疾病多亟愈晚年愛誦佛書手未

益以競競侍藥不離左右始病弥日召諸子語曰我疾必不起得下從大夫甚幸但

嘗釋卷間至不茹葷既為恨汝輩宜謹奉事無貽憂念悉取平生服玩珠金散施佛

皇姑安康郡太君韓夫人

道淵寔為從母兄也夫人事夫人

以元祐丁卯四月辛卯卒享年五十有三惟

康靖公薨賜冠帔後道淵登朝封仁壽縣君既歸三十有二年不幸

皇祐辛卯九月丁卯年十有七歸蘇氏初生京師皇祐辛卯平享年五十有三不幸

道淵登朝封仁壽縣君既歸三十有二年不幸先君特所鍾愛撐中表以嫁娶

以不得終養皇姑為恨汝輩宜謹奉事無貽憂念悉取平生服玩珠金散施佛事歸祔于河南男

刺條冢生事畢具視日早暮而終蓋塋於鄭州官廨厝窆於州之資壽歸祔于河南男

蔣河南縣太尉鄉尹樊村萬安山原終蓋塋於鄭州防禦判官次曰之才雄州防禦推官次曰之武釜卒安二人長

三人長曰之純莫州防禦判官次曰之才雄州防禦推官次曰之武釜卒安二人皆幼

卒次在室孫男四人女五人皆幼

崇國公諱良弼

康靖公諱若谷

邯鄲公諱淑德寫其母弟也泫而為之銘銘曰

# 范仲淹夫人张氏墓志

　　千唐志斋博物馆新藏一方题名为《宋故冯翊郡太君张氏墓志铭》（后简称《范仲淹夫人张氏墓志》）的青石质墓志，志石长、宽各92厘米，韩宗道书丹。张氏是范仲淹的妾，而非夫人，生子范纯粹，母凭子贵，因而得封太君之号。陕西转运使井季能录其谱系，再由李清臣撰写。因张氏教谕有法，清臣与纯粹平生联系密切，志文称"是皆应志铭法"；李清臣善诗文，尝著《韩琦行状》，神宗称赞他有良史才。该墓志虽然以张氏为名，但其中关涉较多范纯粹的事迹，可补《宋史·范纯粹传》之不足。

　　张氏生于寒门，因子而贵。志文记载内容丰富，以范仲淹、张氏和范纯粹之间的对话最有特点。本文限于篇幅试举几例。范仲淹临终之时，嘱托张氏"是儿亦当大成，吾不及见之矣，逮其长也，使知吾所守所为者"，也就是说让张氏完全依照文正公的言行教育范纯粹。后来在其子的成长过程中，张氏告诉他父亲立身治家之法；等到他入朝为官时，又给他讲文正公事君为官之道。

　　《范仲淹夫人张氏墓志》的书丹者韩宗道为北宋名臣韩亿的二儿子韩综之子。韩氏一门俱有书名，其中韩绛有《陛见帖》、韩缜有《钦闻帖》、韩绎有《致留守司徒侍中》传世，格调均不俗。韩宗道，字持正，仁宗嘉祐四年（1059）进士。由其书丹的《范仲淹夫人张氏墓志》颇为不俗，笔力雄健，法度严谨，爽爽有神，似从颜柳处得益较多，在宋人书中别具一格，是宋志书法之精品。

宋故馮翊郡太君張氏墓誌銘

資政殿學士通議大夫充真定府路安撫使兼馬步軍都總管兼知成德軍府事及管內勸農使上柱國

平原郡開國公食邑二千八百户食實封捌户李清臣撰

中大夫充寶文閣待制權知開封府薰畿內勸農使上柱國賜紫金魚袋韓宗道書

左朝散郎試尚書吏部侍郎充寶文閣待制廊延路經略安撫使范公守邊賜紫金魚袋彭汝礪篆蓋

寶文閣待制廊延路經略安撫使范公克承厥美萬安山尹樊村

夷書國史待制實文而寶文公生七歲而喪父母乃為請銘好治子內惟諸屬外闕士大夫賜紫金魚袋

數聯相者曰是皆應老罷而報罷其間卅聯稅退去二十年溫莊英夫人言國史提舉邊事內恂屬

世省府長民賦政施子內惟諸屬外闕士大夫常飾餘夫人為其助夫人以張生錢塘曾祖諱幾祖諱望

居寶文指意欲從之曰是見與寶文公莹域之次陝西轉運副使井君季寶錄其事夫人之長也使知吾事

以文正公克承厥美文正公莹域之次陝西轉運副使井君季實錄其事夫人之至于守治之寢乃奉

愛在心嚴屬在色族人卿仰之熙寧中寶文公初就學文武大成吾父不及見也母夫人終于守治之寢乃奉

夫人曰吾從七歲從嫁庸兒是皆應老仁宗皇帝其名傳四朝由文正公而入贅蠻

白公家無餘貲贍政施惠文正公歎餘字其幼子也文正公出入蠻

司員外郎及朝夫人以體夫人多以名則賜茶藥數十百斤聽也卒先君歿西轉運副使議者欲為師卿中實文

爾還夫人則歿在汝則聽汝何報告所以行也如元祐七年壬申九月二十七日丁未葬享年七十有一夫人誦佛書

先君開府于此與寶文公顯貴朝夫人兹延安會重寄軍車功起從母夫人教諭有法儀英帝其名傳四朝

神宗皇帝謂賴臣曰范純論非計也報告所以行也如元祐七年壬申九月二十七日丁未葬享年七十有一

二聖遣使諭曰延安重寄軍車功起從夫人輟愛子以往其可乎夫人曰韓康公何以遠行辭乃命寶文公以戶部侍郎

可拒雖羸老當力疾以行也夫人命寶文公曰如是而後寶文公初帥環慶顧以一官易命命

文正公莹域之舊治自寶文公至歲餘病劇乃以朝恩封樂壽縣太君齋郎之女之亡詔贈馮翊

知爾韓康公也其可巨學十年寶文之母二聖執政曰范純粹之母朝廷自當與待其遣使賜之夫人之亡詔贈馮翊

銀魚佩之如人也士大夫議之所與子寶文公曰舊德名臣也可尚也韓康公留守北都以兵出韓康公曰終

食不營甘脆蕭出於天性自寶藏繡閟寶文公延接知名則喜不得所親矣初文正公賜三品服無金魚以金塗

郡太君皆數也夫人惟一子孫男三人次適右承奉郎張戩次適知隴州事監蔡州稅高公應餘在室

服知君曰二聖語曰范純粹之母朝夫人陳留縣倉高公尹次適右承奉郎張戩次適知隴州事監蔡州稅高公應餘在室

英以明年正月七日乙酉終於惟夫人于終溫嫗在躬見聞習熟文正之風以飭嚴嗣以慶于初贈馮翊

郡錄事參軍監開封府命服是加湯沐是封夫人有德是有子定司翰方內外任使

文武能之無命服是加湯沐是封夫人壽考享是孝敬異襄聯域從于文正

王誠刻

左朝散郎試尚書吏部侍郎上輕車都尉賜紫金魚袋彭汝礪篆蓋

匯還河南卜葬安山尹樊村君季能錄其名事實曰夫人終于守治之寢乃奉

寶文閣待制廊延路經略安撫使范公守邊歲餘方飲治文武欲以清定外寇而

人寶文克承厥命寶文公所生母也先文正公瑩域之次陝西轉運副使井君季能錄其名事實曰

夷書國史待制而寶文公父也寶文公克承厥美昌先文正公之幼子也以忠義事母夫人教諭有法僕幸崇與寶文公出入夫人

數聯職相好也當顯文正公乃相謂以諾臣助之曰大夫於是與其族同時立于文正公之而夫人助

世聯相言父乃敢為請銘諾之曰大夫於後文正公之而夫人助

省府民賦用政提兵臨邊參中書省政事已而報罷其字敬老湛里間姻穆族凡二十年去官樂有義靖其動必使知吾所以然者文正

正公無餘貲政提兵臨邊參中書省政事已而報罷其孤隆朴黙進退夫人悅樂推順之笑逮其長也文正公之遺意既束髮以入為

居文正公家文正公指意伙以助家事已而報罷人常飾胝粟吾不及見之以夫人能識其所以守所以者然者文正公出入夫人

寶文公生七歲喪雖困審未嘗有不足之歎寶文初就學大成吾夫人告之以大節寶文意謹復徐入以柔之文正公而

愛在心嚴厲在色族人欲再興先君公固書極論直道不可為中書又告學之以大成吾夫人告之夫人意謹復徐入以柔之

以居以夫久曰吾從爾師公之熙寧中寶文立公為中書朝又告之以正庸以正論恥耶寶文意謹復徐入以柔之

西轉運副使奏上則吾聽事在宅人及先君則貶在汝則汝延安以行也夫人多以名士則宗屬力行爾也韓康公是可也

吾能安之郎及司貢外郎及先君則開府夫人疾有加延安以行也夫人多以名士則宗屬力行爾得所親矣文正公之意

司貢外郎及先君開府于此夫人疾有加延安重寄軍事方起從先君也夫人多以名士則選以任可乎寶文以命寶文公以

事在宅人則貶在汝則神宗皇帝入臨還家比然以慟朝廷重其選以任可乎寶文以命寶文公以侍親不可以遠行辭之至五

先君開府于此夫人神宗皇帝臨還輔臣曰范純粹執手慟哭曰汝踈遠小臣可聽也卒罷先帝所識拔中間妄意失意言大舉召夫

爾則聽事今嗣之如何報吾所以慟也先君嗟嘆不食是日感風失父老之望寶文公師環慶召夫人曰暴從大節也以為尚書右

六詔還二聖遣使諭曰延安以加重寄軍事方起從先君也夫德在人是曰慎母失父老之望寶文公以戶部侍郎

文正公之舊治既老至歲餘病益劇乃以元祐七年壬申九月二十七日丁未棄孝養享年七十有一夫人慈懿

可終拒吾雖嬴老至歲餘病益劇乃以元祐七年壬申九月二十七日文正公之意平居服澣衣謚無金魚以金塗

蕭雍出於天性自寶文公顯貴聞寶文公延接人以名士則宗屬力行爾得所親矣文正公之意平居服三品夫人無金魚以金塗

食不陳於甘脆夫人寶藏以示寶文公曰前人清德名臣如此也此可尚也尚也韓康公以幕府辟召方臥疾揮涕一官易命

銀魚佩之夫人也其議之所與子寶文公曰舊德名臣如此也此可尚也朝恩封樂壽縣太君寶文公初師環慶顧以

如人也夫公議藏之所與子寶文公曰舊德名臣如夫人曰韓康公留守北都以及韓康公賜薨方臥疾顧以

知爾者韓康公也其議可忘乎熙寧十年寶文公廿夫人曰韓公始終何

附千唐志斋之外代表性墓志

# 郑德曜墓志

　　《郑德曜墓志》为唐开元二十八年（740）刊刻，1988 年发现于河南省洛阳市龙门镇魏湾村北约 200 米处的黄土崖头上。现藏河南省洛阳市文物工作队。志石长、宽各 80 厘米，厚 12 厘米，盝顶，其上有篆书"唐故荥阳郡夫人郑氏墓志铭"，3 行 12 字。志石周边与志盖四侧均阴刻缠枝花草纹、瑞兽及牡丹纹。志文隶书，凡 30 行，满行 38 字，计 1086 字。

　　有研究认为郑德曜的夫君应指卢从愿之子卢谕，因"谕"与"论"古体相近所误。墓志撰文者卢僎，《新唐书》有传，著有《卢公家范》一卷，《全唐诗》收其诗 14 首。墓志的书丹者为汉阳沙门湛然。有研究认为，唐代有两位同时期且皆工于书法的僧人湛然。书于开元二十八年（740）的《郑德曜墓志》应为"汉阳地方或汉阳寺之沙门"湛然居于洛阳时创作，而非天台宗九祖、世居荆溪（今江苏宜兴）、出家于天宝七年（748）的名僧湛然所为。汉阳湛然的生平事迹于史籍中绝少见到，从《郑德曜墓志》可以看出，湛然书法精妙，其隶书方劲端秀，整饬肃穆，波磔俊朗，字迹厚重雅致，是典型的唐隶书风。

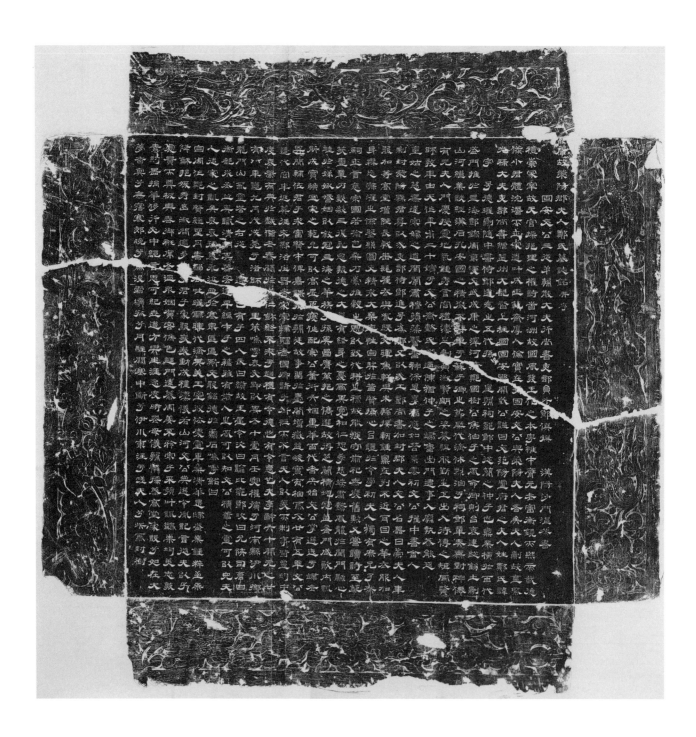

盛門推此三海郡鉅鹿京兆文武成康之澤河

山河繼業談經授漢后孔安國之精於冀國樹德侯伯子之風命

有光夫人入門慶授靈地氣鍾秀蘭芳蘇子卿以草聚代濟林燕

師教率由天化平邦二十嬪萬公宣以蘭聚慕組出門執恭延

皇姑之慈無違遵宗婦之道闌闈有文公子之姿墓出入涉傳之矩閨資

判封之芳陽縣君以家聲長戟如答景墨初逮事入文公公堂增陛長載毛精求與焚藻郡文和深酒是享福應如荅景墨初近耳日常華夫

身霖志滌濯出儕隃鑒尅圖文翟衣郡守和學初舊勳又嘗讀詩至

嗣止言志宗國苕榆包染刀秉精來大藥蒸庭綏郡醫香逼陳酒仲子之姿嶠出門

鼓此童乃鼓家之三湛永恩報德推輿嫩文暉致祀挹採心朱輪接轄鍾鼎夫

賢此娣姻督家之謨永三摹華族是有惠和白朱此善賢故能獲前和桑慈媛舊勳饟此闌門太訓

所減實賴冠三海之高屣平孫吳昌鼐巽尔之德重華百代寶有柏寫父公掌選造

徵蘭輔佐君子求家寧朝廷故事蓄此六姻闈增巖巖益峻實有嶕積蕭齡閭門咸歡

遷代宜君此典返葉淮來鄰洛征偉嘉者家宗終隃遠仁儀禮有令德此有令惠世夫享齡六十開元

慶哀榮有典於九月戊淺竟芳洛師此器里革子四人長雛有前此王屋令次月玉寅權嬪於河南縣尹川由

有水平龜乃靈塔之石逆春緒達於早編卞子之藉故王屋令次曰允陝司亮由

龍門山西並無識之右昭此遠達於寒泉此宅遠客吐曜麟瞳此知比龍郎次曰靈可此兗夫

人迷家之承艷繼聖丹春緒永迄盈吐曜麟瞳代濟其美王室凜石嘅礜此禎菲之靈可此兗夫

白周起媛出淑潤逾多綢迄君姻服嵗衷動沃禮樂儀若山河父公典選令胤謁菲志敷

降蘇嬒此封賢繼聖丹春祖祥各溫泉君姻賀容俟己遁門遠慕周美尔於宋子采蘋叶訓鼎

蕎賢不真板輿春御祀席各溫泉君姻賀容俟己遁門遠慕周美尔於宋子采蘋叶訓鼎巢均美志敷

# 王琳墓志

《王琳墓志》全称《唐故赵郡君太原王氏墓志铭并序》，2003年秋于洛阳市龙门镇张沟村出土。墓志长90厘米，宽90.5厘米。志文32行，满行32字，有浅界格。志盖有篆书"大唐故赵郡君墓志铭"字样。

《王琳墓志》是目前发现的颜真卿现存最早的书法碑刻作品，比《多宝塔碑》早11年，比1997年发现的《郭虚己墓志》还要早8年。

该墓志书于唐玄宗开元二十九年（741），是年颜真卿33岁。撰文者为王氏之夫徐峤，徐峤于两唐书有传，官至"润州刺史、江南东道采访处置兼福建等州经略使、慈源县开国公"。

墓主王琳卒后，徐峤悲痛欲绝，亲志其文。翌年，峤亦卒。徐峤文采斐然，所撰《王琳墓志》气度不凡。

《王琳墓志》风格秀美，笔画清瘦，结构平正，秀气而内敛，还没有形成颜体横细竖粗的典型特征。

唐故趙郡夫
君太原王氏墓誌銘并序
江南東道採訪處置無福建等州經略使慈源縣開國公徐嶠撰
朝散郎前行秘書省著作局校書郎顏真卿書
公諱琳，字寶真，太原胤承仙胄，琅書。
趙郡君王小司徒琳，字寶真，隋皇朝五代祖神念，梁左衛將軍、尚
傅高祖武周，傅高祖王諱琳，字寶珪，濟美弈葉，其休六代祖廣昌郡
仕令望氏族，隋陽公胤，承仙胄。
弘就雕縷而生一子，其家聲烈，考獻思。
其先太夫人，凡言一女子一生，輯之行難，齊之選元，擇四德，遍于六姻，謂求宜家，俾正婦道。
我先太夫人，重箴襲乘，直長立偉，于湛識大將軍、尚儀同大將軍，並祖神感判涼寄清。
甫十八，禮歸吾門，事。
儉之勤，由是中外威屬欽慕之響，整山河之容，如暱如有典有嚴，余自弱冠登于官途克。
惠之門，居孤諸甲第，諸動必加人，若眾鳥之赴林，族不征之歸晴，天矣可問，答禪福丁。
二以艱辛卜之年，秋之七月二旬有八，歲月沈沈，奠奧氣蹯成飆，余既出鎮晴隨，阜沈江開元允克廣克。
佐之今，辛屬素緣，續之上轉明泯，淨境之絕怨，敢懷雅言，普至揮手謝時，猶託柩以惟平旻克導輔。
賢以厦屬素繢，屬上帆一，和琴瑟偕老，對伊洛，即以其年十一月二日安厝于龍門西崗。
為行唯宜辛，哀卜宅不絕，萬里幽憑，淨空之絕怨，敢懷雅言，普寧忍奪志，危旌旅託柩，沂江而西崗。
敏行緣素遺語，楞伽之梵魂遊者，十年中饋正言不作，程蘭則婦則，言容兒光，載惟母範，慈訓克藏。
男女隨從，路崎行煙，勤蒼忽傷，孤翼撫存，追往弔影，何言不堪，長簟之悲，聊發鼓盆之響雪。
清河王嶺，隨即遺語楞伽之一，和琴瑟，銘曰，伊然解脫，十年中饋正言。
大悲哀聲，蒼煙行路，嶇崎。
以揮翰飛歊，和鳴鏘鏘，婉孌家室，蘭芬蕙芳，追想婦則，言容兒光，載惟母範，慈訓克藏。
殞歎慟志，奈何雙妻飛，忽傷孤翼，撫存追往，弔影何言，不堪長簟之悲，聊發鼓盆之響雪。
難河王嶺，隨從路崎。
涕泣于飛歊，敢和鳴鏘鏘，能謙能順，有樸有章，從予鎮守，遄赴江鄉，奈何沈疾，匭劔孤三訣泉堂。
以訓翰飛歊，浣濯衣裳。
一蓮變凶，伊水湯湯，賢婦家夫，福地無疆，愁看苦月，泣對空琳，況卜宅兆，孔訣泉堂。
龍門之陽，伊水湯湯。

舅姑奉蘋藻節環珮之響整山河之容溫如曖如有典有麗

儉克勤靡私靡費嘗無囊匲之蓄固存俸祿之赴餘初不徙之雲叶

惠之義由是中外戚屬欽慕之仁若衆鳥之沈深氣積春林族痼既之

二閨之艱不憚其東南之喪之屬居諸必裕加人歲月之沈沈單蠲正妄寢鳴

佐之宜不憚其東南居喪之屬動必裕加仁弥毀之鳥深氣積春戌將余既叶

賢以今辛巳之年秋七月二旬有八日夜於正寢將余既之

為行顒屬素卜宅之際真性轉明泯苦空絕恩愛懷雅言晋寧忽奪

斂唯女緓素屬卜之龍門真之上幽憑帆淨境絕緣敢懷雅心言寧忽奪

男行女隨從哀遺語也前瞻自伊關傍爰屆洛都即以其年十一月

清河王嶺隨從是聲即是遺語伽之前峯伊岸豈比女靈龕北邙盡溝之天

大悲之聲即蒼煙漠漠嶠嶔書掩魂遊者四十年中饋正言不堪程長簧

雜鬼哭蒼煙漠漠一和琴瑟遊者十年弔影何言不作程蘭蕚蘭簧則

殯絕感慟行路嶠嶔漠漠書掩魂遊者四十往弔影何言不堪長簧

以訓時奈何雙飛忽傷孤翼撫存追往弔影何言不堪長簧

涕揮翰敢志鴻妻其婉銘曰翼翼撫存追往

鳳皇于翰飛和鳴鏘鏘婉孌家室蘭芬蕙芳追想婦則言容克

織紝紃組浣濯衣裳能謙胧順有樸有章從予鎮守邐趨江

# 卢公李夫人墓志

　　《卢公夫人李墓志》全称《长河宰卢公李夫人墓志文》，长、宽各 49 厘米。开元二十九年（714）刊刻，大福先寺沙门湛然撰写。今藏偃师商城博物馆中。此处的湛然，似是天台宗"九祖"之湛然大师。

　　湛然为大福先寺僧，俗姓戚，常州（今属江苏）人，为天台宗传人，时称"荆溪尊者"。子赞宁《宋高僧传》中有传。其书法以真、行书名世，吕总《续书评》有"子云之后，难与比肩"之评。

　　湛然的正书，结法扁宽，轻快爽利，有别于当时盛唐书风，别具北碑神韵，体现了湛然书法的独特面貌。

長洲軍盧伋季夫人墓誌文

有唐開元廿九年歲在重光十二月五日德州長
河縣令范陽盧公夫人趙郡李民遘疾卒于東都
浴陽德懋里之私第春秋世有其明年獻月三
日窆于長樂原附光塋之西北禮也夫人即
皇朝黃州司馬慈之孫考功員外郎秦授之女出
令族嬪事舅姑之禮故上睦伯仲胶棠下
彼燧嚴裏聊之寶蓋漁之廣也仁之純女史之訓律矣
祐子孫媜行樹之審長河夫人之娶面溘鍾及
夫我靈公適渢銅墨方臨長河夫人之贅厥美載諸
琴瑟衰窈窕吟頌筐以輔于賢以贊厥美戴諸
玄化非天喪予天實為之亦不可贖嗚呼衰諸
孫洲冽洌灣洲沉況清壽衰衰長瀰叩幽窅瀰血瑤
版得余讓焉德音昭晰終淤汕注兮宅此靈穴地
貞洲蒙濱兮寒泉幽咽空林皎皎兮長愁孤月
下寘寘兮
大福先寺沙門思照撰其書

令范陽盧公夫人趙郡李氏邈彼明□

德懋里之私第春秋卅有八其明□

于長樂原祔私第先塋之西北禮也

黃州司馬慈之孫考功貞外郎秦授夫

族嬪于高門婉淑渫從睦昭明女棠棣蓬

嚴事舅姑之禮故上睦伯仲仁之棠褅

孫嬪�鄉聊之審蓋濾之長廣夫也

盧公行適佩銅墨方輔臨長賢以贊廟簋

哀窀窆吟傾筐以輔于賢贊廟

非天喪子天實為之旅不可贖嗚呼

# 严仁墓志

　　《严仁墓志》全称《唐故绛州龙门县尉严府君墓志铭并序》，天宝元年（742）刊立，1992年出土于河南洛阳。石上有方形界格，志文21行，满行21字。后署"前邓川内乡县令吴郡张万顷撰，吴郡张旭书"，由此可知，此墓志的书丹者为大名鼎鼎的张旭。

　　《严仁墓志》之字体大小参差，运笔雄健，结构灵活，似有行书笔意。通篇浑然一体，痛快淋漓。

唐故絳州龍門縣尉嚴府君墓誌銘并序

君諱仁宇明德餘杭東郡人嚴嚴夫子之遠商也曾祖沈寘蜀
國投杖等制庸凝經德隨楷上柱圖史可略言也曾祖端端英暇
有遺譽美進動緝繢襄州刺史授司子之遷商也曾祖端端英暇
填優譽從官倘緝緣贈身奉紳授栖州刺史祖傳國史鍾依仁遊藝學究
學華縣令惠深之董枾枝時有移風鞭之父慶所將里功艺樹祖端端英
金華府甲科為君之調補也少蒲之詩聞已象歧挻任遂州後言曾祖
即經挻時日為孝補郎州也達昌歲尉迹有栖弱推歸雷之峻仁東授後州遂
明人話言終見其逈面薦洪州器龍之咸禮枾窮誠首理授後州遂
宗掌夜妻子罕謂通知縣實里門門人循冠棘志美雲君以君
抵風期青董亹於河福命善里黃縣人咸吏之遠忘提以君
勒瑲荼蓬臺終五新堂縣綬以天奉之德比引宵以
月十泣迺誕于土東里第春秋五宝公德比十蓋
二月七日遷不賓令右南昌禮也執十年三十十
知毀逈遷寶勒同悲嗣昌芋執府孝孝所十
深棘恐陵而遷變銘名貞嗣子詞曰逝水鸞峩
村降生濟其美揚勒琰其位未隨芳吳山岅尸
芳築降恐其真美揚表屏忘情萬頌撰逺新堂
鄉前鄧州内鄉縣令吳郡張萬頌撰 吳郡張迴書

君諱仁字明餘杭郡人嚴夫子之選商也甘
國投紛綸制懲経德東松柱國寧遠可將言也
有遺史譽美遒勳昭晰隨授上柱國慶所鍾依仁
頃學優從譽溜官縉紳襄州晰刺隨授司馬父統挺生歧嵗
墳有史遺遒濇身奉栖有移風之父骸所象雷之
學優縣令惠深董時仁在蒲鞭克己當咸歸摧
金華縣令君之第三子也北歲間聞禮弱冠
明経甲科爲郎誦補洪州達昌尉迹栖積棘
宗人挺之時爲考功郎見而器之知有循吏
祇掌話言終曰淺淵薦補縊州龍門縣尉奉
勤夙夜妻子罕見其面州縣實勞其門人咸以

# 郭虚己墓志

　　《郭虚己墓志》，唐天宝八年（749）刊立。长104.8厘米，宽106厘米，厚16厘米。志文楷书，凡35行，满行34字。1997年出土于偃师区首阳山镇。现藏偃师商城博物馆。

　　据志文"朝议郎行殿中侍御史颜真卿撰并书"，可知《郭虚己墓志》的作者为唐代大书法家颜真卿。《中国书法全集·颜真卿卷》记载："玄宗天宝十一年三月，偃师首阳山立其撰并正书之《郭虚己碑》《郭揆碑》。"据此可知，颜氏曾多次为郭虚己家族撰文和书丹墓志及碑文。

　　《郭虚己墓志》写于颜氏41岁时，与此作品同期的另有其于33岁时所作的《王琳墓志》和44岁所作的《多宝塔牌》。

　　书写《郭虚己墓志》时，颜字清雄、宽厚的特点已开始展露。此碑用笔爽利、结字稳健、方圆兼备、整饬肃穆，是颜真卿早期楷书的代表作之一。

唐故工部尚書贈太子太師郭公墓誌銘并序

朝議郎行殿中侍御史顏真卿撰并書

維唐天寶八載歲己丑夏六月甲午朔十有五日戊寅葬于蜀郡之偃師縣首陽原先塋璧之東事禮也贈史

皇上聞而悼焉詔贈太子太師物一十五品青光祿大夫工部尚書兼

官即隋驃騎大將軍開府儀同三司本祇叔之後洗玄孫朝議大夫贈鄭州刺史方之子況曾祖璆皇朝通議

御史大夫李憕諸經典發覽無遺改鄭州世濟之鴻曹開府有嘉聞幼懷開濟之心長有將明之秀皇朝大夫

鳴呼公諱虛己字虛己太原人也其先朝十五日玉寅殯于昭陵之後儀大夫

自荊州督田泉就朝典夕一覽疑德行于鄭州忠澄之行休于嘉聞而散大夫三司本祇之後洗玄孫朝議

氏驃騎督至隋朝忠澄之鴻曹開府有散儀大夫三司

左右就經朝一覽疑道六親感逾休丁骨髓授君開濟之心精元和之秀皇議大夫鄭澄子象蹈者老莊轢義之安至仁也

峻極諸李經典發覽無遺六親史開元廿四載遷工部侍郎

屬遷蕃入判官改鄭州未冠授君左司御率府兵曹參軍秩滿授邠州司功元拜官伤文弟仁

廣管入敦夕無違道行改鄭州将軍司馬轉中丞關內道黜陟副使加朝散大夫

史御史遷蕃行軍司馬開元廿四載河西行軍大判官戎師除率府監察御史轉殿中侍御史加朝中侍御史御史

侍御史太夷天寶五載採訪五載置五使以本官如故數年大夫工部侍郎頃之河南道採訪使如故皇帝

大夫太守金紫光祿公赠天寶二載王蜀郡破山吐蕃董其率一人羅者其箕廩亦

賜山嶽覆前金公泰蠱頗之廉察弥顯山吐蕃犯山南罷之昌蜀司使

無犯翻省南縣西道誅其魯西山霸府而覺八特加銀青光祿大夫工部尚書

并其六月舉三月破郡赈五日欲無言大凡御史大夫工部尚書七載又涉破武董城拴其箕廩亦破羌裹碻磝城犯其

夏司馬有子五人真御臺之左若桥河南騎參軍先朝延同昇則十年贈秘書丞次上闊方破羌裹破

也夫惜歟時登至翼而覺嗚呼王室大命不至於殞姿謪公府以鎮之節之德無不濟聖君受羣毁瀆

相薈其志不其韓揆河南府史次長彦曰桥之左屬威衛騎參軍先贈君柩沖年未仕皆國家福荷節衛殿毀瀆慕

恔太原府怕以真御丞子次長彦曰桥之屬盧騎參軍建言託則深年贈秘書丞次國家家福荷

天罃道隆妙時雨兀如舉舉土先朝延同昇氣託生君公散忘我誚銘之曰怨福荷

惠載道孚典冼克吐叛同王師振六旅氣沖則君公散忘我誚國賓都謪人忠制巴平國範鑒玉采懷薤哥行人必拜屑淚滂沱

于山吉往凶還云儉墳闗軍洛山河氣固蕭皷風懷愛哥行人必拜屑淚滂沱

阿首陽之阿巗巘劍閣翻同洛山河氣固皇鑒征之績關入其制巴平國範都謪元良以嘉魂巍歸葬西仁

俄遷□部員外郎掄柞濛州長史河西行軍司馬轉本司丞關內中

御史充朝方行郎司開元廿四載以本官侍郎頃之克河南節

夫太子左庶子兼中丞使如故數年遷工部郎蕃南節度紋

崧金魚袋天寶五載以丞使本官如故無數年大夫化蜀郡長史吐蕃可勝

山南西道採訪處置使清靜無窮欲不言而後施政變七

犯省縣費彈糾之功弥山蜀之官金青光前權大破吐大

翻覆公奏誅之旬有五山匬芝士煖然生春城置金大夫都護府尚書

八載三月歸蜀郡其摩西蜀之特加冊餘青秉祿置金川太以鎮七

六月舉丹青志不蜀郡其盛時登霸等八國銀餘城文武之姿竭公以

其生之垂志不陸其惜歔至翼而覺嗚呼王公秉文國忠之上

苕馬之劉璀人長曰韓搩洽布若幕府之士薦延命不殁於鮮國

司有子軍次日彥左屬衛府臺閣府而立朝公建延大命不十丞張王公

太原恒府以祭子五陸眾歔時盛惜若幕閣府之士室大同其昇則數於公事

然衡山川出雲臺之威嘗衛騎曹軍先朝公延其贈餘中於公事日國

隆時雨德如嶽之臺帝備德音見氣生君君敢忘議論誤銘之曰克曰國

道妙德克如嶽之七司天憲思僆德又聞氣記則深君敢忘義譔銘潔次皆日

載孚典刑克舉吐蕃叛德王師振旅公實征之築入其阻平國

# 韦大通墓志

　　《韦大通墓志》全称《唐故襄州别驾赠齐州刺史李公故夫人扶阳郡君韦氏墓志铭并序》。

　　此墓志刊刻于唐玄宗天宝十三年（754），由司金员外郎边斐撰文，沙门湛然书丹。此方墓志与《卢公李夫人墓志》同为天台宗"九祖"湛然书写。

　　此墓志以行书笔意书写楷书，轻快活泼，举重若轻。点画遒劲、出锋爽利，结体扁方，有北碑神韵，是唐代僧人书法的杰出代表。明陶宗仪《书史会要》曰："释湛然，师钟繇，工真行，比见《衡岳碑》，亦无愧色。"

唐故襄州別駕贈齊州刺史李公故夫人扶陽郡君韋氏墓

誌銘并序　司金員外郎裴斐撰　沙門湛然書

夫人諱大通字大通京兆人也　史侍贈禮部尚書諱婉琬皇朝民部

尚書酒沛國公諱津生同州刺史贈禮部尚書諱婉琬天生

夫人諱津津公諱文公諱夏夫人即文公之長女天生

子祭酒國公諱津州夫人因天克之榮歸

儀性與母訓以頲繁所孤以詩即之長子百兩言

闕六姻是則勤檢必適風夜無禮為音容初因

而扶陽郡君遵恒典也　叶彤六經以慶是以從夫之貴貴子尤婷

封躬偪孤稚皆承義方能循史慶流導韋子喪遠禪遜斂

遺範如内蘊空外物寧累不尚炳曜自為鷩舟所悲風樹以齡

真如嗚呼大塊有息于正滋無常其如第春秋七十有一

契與長世嗚呼大塊有息于淳化里之私第我氏之玄堂有子七

寶與長載二月五日終于淳化里之私第我氏之玄堂有子七

以其載十一月廿九日從贊善大夫次子典膳承

天寶十三載二月廿九日從贅善大夫次子謚郎評事次

即以其軸朝散大夫太夫子左贊善大夫次子司議郎多子

人長曰源直朝議文館三子各終嚴官次子司議郎多子名

次曰汪之賢玆實大池秀者術不粒袞衰推余直詞君以子

監丞所謂派分天克嘉母术皆奉太子慈誨人省余直誰將

曰三從之賢光前貴本荼之德並茹母之賢過其風殆備風夜

頌焉銘曰漱烈前貴本善宗慶歸外我氏禮備風夜

祠夫人懿範寶謂稚内俯禪院外渜塵累居無執

袚送夫子及喪所天克訓孤稚内俯禪院外渜塵累居無執

境悟心餘地乘化既遷孫嗣內羨寒苗鳴咽霜旋遙迤南解

故里北沙荒遠松門千載苦月恒悲咽霜旋遙迤南解

儀性興母訓以顰蹙為折珮以詩禮為音容
六姻是則勤儉必適凤夜無懈是之夫
扶陽鄉君遵恒典也譽叶彤史慶流清風及之
範躬恆孤雖皆承義方熊佩六経以導韋之繁
真如内蘊既空外物寧累不尚炳曜自為為舟
與長世嗚呼大塊有息于正淳化無常如蟄春
寶十三載十二月五日終于淳化里之私第之
以其載十一月廿九日從祔禮於我氏之
長曰緼朝散大夫太子左赘善大夫次子曰黜
曰源直崇文館三子瑜殷各終廉官次子
汙朝請大夫永嘉太守季子氷太子司議郎
丞所謂派分天池秀發若术皆奉慈誨咸

# 苏淑墓志

　　《苏淑墓志》全称《宋故苏氏夫人墓志铭》，北宋元丰三年（1080）刊立。蔡京撰并书，志文正书，字径2厘米见方，通篇278字。2017年8月出土于河南省禹州市鸿畅乡李金寨村，现藏禹州市博物馆。志石长67厘米，宽67.5厘米，厚15.5厘米，四边刻夔龙纹。

　　蔡京极有艺术天赋，在书法、诗词、散文等领域均有造诣。其著有《保和殿曲宴记》《延福宫曲宴记》《太清楼侍宴记》散文集各一卷，还与米芾等人合著《宣和书谱》。只可惜蔡京为北宋"六贼"之首，后人因人废字，多不学之。而此墓志的出名，也与他的"恶名"有很大关系。

　　蔡京撰写的《苏淑墓志》，对墓主用"中外族姻，称其惠和"进行褒奖，然后用其丈夫的口吻进行评述，将夫唱妇随、患难与共的夫妻关系表述得十分生动。文章主旨突出，结构严谨，短小精悍，言简意赅，无论是形式还是内容，都堪称佳作。《苏淑墓志》字清若新，风韵独特，镌刻精良，完好如初，堪称墓志中之珍品。

宋故蘇氏夫人墓誌銘

通直郎充集賢校理蔡京撰幷書

夫人諱淑字李顯姓蘇氏其先洛陽人大理寺
丞諱諫之女建州關隸縣令諱政之孫贈尚書
駕部郎中諱昌嗣之曾孫應天府戶曹參軍清
源蔡君礪之配也夫人年二十而嫁中外族
嫻稱其惠和其夫亦曰於吾能有依助夫少以
文學氣節自負舉進士連上不中第意不自得
屏居於宛丘之南往來田畞間夫人從之無
不足之色如是者十餘年夫始仕為西京鞏縣
主簿相與之官過京師夫人以疾卒時熙寧
十年十一月十一日也享年甫四十嗚呼可哀
也巳子男二人曰雲曰需女五人以元豐三年
十月二十六日甲申日葬夫人于潁昌府陽翟
縣大儒鄉東吳村之原銘曰

夫人之有令質　淪幽泉
金山陽　柏原鬱
背昭日　從先舅
安斯室　倚

中書省玉冊官王確鐫

諫之女，建州關隸縣令諱政之孫，贈尚
書郎中諱昌嗣君礪之配也。曾孫應天府戶曹參軍
其惠和，其和其夫，亦曰：人吾能有佽助夫少
氣節自負，舉進士連上不中第，人意不自從之
於宛丘之南，往來田畝間，上夫人從之
之色如是者十餘年。夫夫人始以仕為西京肇
相與之官，過京師也。夫人疾卒，時熙
十一月十日也，享年甫夫南人，嗚呼可
子男二人：曰雲，曰需。女五人，以元豐三
二十六日甲申葬夫人于潁昌府陽

# 富弼墓志

2008 年，洛阳市文物工作者在一次抢救性发掘中，发现了北宋中期宰相富弼的墓志。《富弼墓志》全称《宋故开府仪同三司守司徒检校太师武宁军节度徐州管内观察处置等使徐州大都督府长史致仕上柱国韩国公食邑一万二千七百户食实封四千九伯户赠太尉谥文忠富公墓志铭并序》，长、宽各 140 厘米，厚 35 厘米，全文约 6600 字。据说这是中原地区迄今出土的尺寸最大、志文最多的一方墓志。此墓志志盖刻有"宋开府仪同三司守司徒致仕韩国公赠太尉谥文忠富公墓铭" 25 个篆书大字，纵、横各 5 行，共 25 字，司马光亲笔书丹，是极其罕见的篆书书迹。

富弼（1004—1083），字彦国，河南（今河南省洛阳市）人，历仕宋仁宗、英宗、神宗三朝，北宋时期政治家、文学家。富弼参与了庆历新政，多次出使契丹，坚持抵御西夏，且留下了许多史学著作，可谓文武兼备，是北宋中期一位杰出的政治家。

该墓志整体书法风格以颜体为基，反映了颜体在宋代大行其道的事实。由于志文字数较多，位置有限，很多字的点画有交错的现象，显得拥挤绵密、气息不畅。但整体观之，此墓志整饬肃穆，结构精研，从头至尾无一笔懈怠，洋洋洒洒数千字，令人叹为观止。

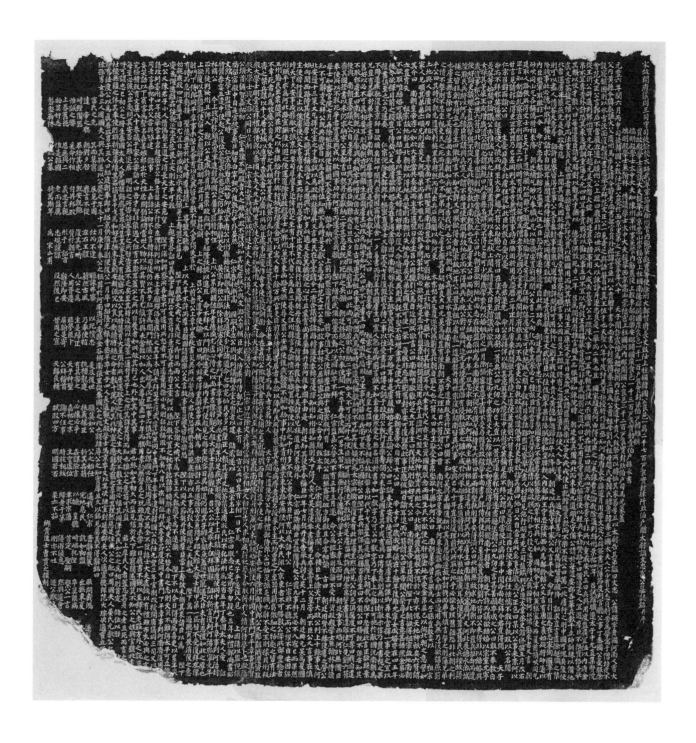

使與國議之公自至虜中日與其君臣論難或自旦及夕至拍帳前高山曰此尚可蹈若欲獻
齊其國撝書以來仍求納字公至都言曰契丹求獻納二字則如夫
五州勤民出粟隨以千人屠其城以應有告變者公自為文祭之以馬振給
時天下久安將行復止又擇宗室之才以為試官以為賞哉願
北安邊十三策又乞擇宗室之才又乞
知審官院七月再除公既典樞副使辭固不受時
主使所以不敢死爭者實慮興戎敢以死拒之矣願

奉使所以不敢死爭者實慮興戎敢以死拒之矣願
不幸死者即為收瘞公自為文祭之以馬振給之其明年夏麥
州賊平遂為河北路宣撫使所以馬振給之其明年夏麥公自為計
齊之禁兵謀以千人屠其城以應有告變者公自為文祭之以馬振
殿大學士明堂遂拜禮部侍郎以秦國太夫人乞去鄉里求從徙京西移
殿大學士與文潞公同日宣制
公頓首稱賀嘉祐初
禱留宿殿中自是宮掖事無不詳知
特罷春宴五遣中使起公復位公時
文館大學士監修國史時
祁國公屢乞罷政皆仰成宰府公以州縣絲役賦斂漸高國嗣並立公與同中
上欲復以侍郎同平章事仍乞罷門下侍郎
始親庶政四海屬耳目尤且新盛德以示夷狄顧并上壽罷之即日
變為懼遠離姦佞而親近忠良畏上天則太平可致
也公又陳君子小人情偽常平倉趙濟公格青苗法不行除汝州
始踐祚移鎮武寧軍明年正月再
祁月徒判汝州凶旱徒以馬自宰相而後敢行中外晏然
射門下侍郎同平章事仍乞罷門下侍郎
請政判臺州四年提舉崇福宮公命為選使分行諸道命之曰寬恤民力多選使
同老論事當世人物不欺耳蓋公之初不自言世人有知者
究極精致有文集八十卷藏于家
請老拜司空致仕仍以其子紹京為人端厚沉正臨事而慎
安至必候公出處其聲名當與戩建公以下賓客為聲名當與嘉祐
妄笑問其安否公雖退居明詔訪容章之所告集衆之所告集
每至必候公必候公以出處其聲名當與嘉祐中其父嘗與戩
呼可謂忠已初奉使則辭折強虜壞其姦萌易千戈為和好其撫東
社稷無疆之休其安民則辯折強虜壞其姦萌
琚孫男女各三人周國夫人與其孤遂以公薨之年冬十一月庚申奉公之柩葬於河南府河南縣金谷鄉南張里從秦國公之兆
靜有法度公以處其家雖退居明詔訪容章之所告集衆之所告集者數十萬之言其子紹京供備庫副使後則安輯寓流撫完生以食以慶以養以遺蘗一通付其子也